THE —— 攝影食光

VISUAL STORY

OF FOOD ——

小小工作室
Gia
／
著

致

一直陪伴身旁 我的外公外婆

讓我 可以走上想走的路 我的爸爸媽媽

FOREWORD

專業誠摯推薦（依姓名筆畫排列）

照片會替你向觀眾自我介紹，而理出個人風格是一條漫漫長路，透過Gia的分享讓我們認識自己的風格並樂於擁抱它。

<div align="right">

食物造型、攝影師 Oni Lai Photo Studio 主理人 Oni

</div>

記得第一次在Instagram上發現Gia作品的時候，我非常興奮，還到處介紹給法國友人。Gia的風格是我非常喜歡的自然光暗色背景系列，在台灣一片清新明亮中獨樹一幟。後來發現她多次親赴北歐參加大師們的食物攝影研習會、並一路添購設備、籌備工作室、開辦攝影課等，到現在出書，真的讓人想為如此努力又有天份的她喝采！

本書是非常精彩的食物攝影教程，內容詳實細緻、但風格親切溫暖，Gia毫不藏私地分享了她這幾年的工作心得與創作心法，是任何想要了解食物攝影、用照片說故事的讀者都應該有一本的好書。

<div align="right">

《Ying C. 一匙甜點舀巴黎》站主 Ying C.

</div>

從Gia的作品能看到她對美學的執著，每張照片都像注入了靈魂般的藝術，讓觀者能在一張張照片中充分地享受了視覺美食饗宴，《攝影食光》這本書則完整呈現出這一道道美味的料理──讓人先驚艷一下，再慢慢細膩的品嚐，更可以感受到拍攝當時的氛圍……

推薦給想學攝影或是喜歡攝影，對生活品味有所追求的朋友一起收藏、欣賞！

<div align="right">

美學風格攝影師、講師 不只是個攝影大叔 Charles

</div>

忘了是何時喜歡上Gia的照片風格，
原來暗調，也能如此耀眼溫暖。

書中不只實例示範每一張照片的生成，
更喜歡Gia分享這8年來攝影食光的微妙心情，
曾經也迷惘、氣餒，甚至無限自我懷疑，
直到某個契機，才讓Gia重拾餐桌拍攝的信念與喜歡的模樣。

實用與療癒兼具的攝影美書，
相信一定也能成為你創作路上的那份溫暖陪伴。

—————————————— 風格創作人　男子的日常生活

台灣的美食攝影大多偏向食物大頭照或是菜單清楚介紹的拍攝風格，頗無新意；在社群上發現
Gia的情境食物影像時，你或許可以想見我內心裡的激動。出版前夕，我們幾位朋友湊了時間
相聚，Gia談到了書籍編排上的細節考量，讓人十分期待在她的美感安排下的最後呈現。《攝影
食光》全書以台灣美食攝影中最缺乏的食物造型概念為基本架構，襯以故事氛圍來發展全書脈
絡；篇幅中諸多章節，讓儘管已有多年攝影經驗的我也讀得津津有味。期待每位捧著書稿的攝
影愛好者都可以搭著Gia的幽默敍事拍出自己的食光故事。

—————————————— Yes！Please Enjoy創辦人　曾凡寧Fanning Tseng

很幸運，因為採訪的關係，我曾看過Gia攝影時從無到有的過程。從塗抹蛋糕的鮮奶油開始、妝點蛋糕表面、擺設餐具、插一瓶花、綴上桌布、安上喜歡的書，就像一部好看的風格電影，所有元素都被安排妥切。那些曾經懷疑過的事：個人風格與大眾口味，都在她持續在創作之路的精進上而消失。

書裡有心法、有技巧、有一張「會說故事」照片組成的各種元素（光線、配色、構圖、後製），展演了勇敢創作的精神，非常美麗。

———————————————————————————————— 《好吃》雜誌副總編輯 馮忠恬

認識Gia最早是在兩年多前的Instagram上，當時被她暗色調的美食照片迷的神魂顛倒。

去年因緣巧合下，有幸當她的小幫手才得以一看工作室現場，照片裡的沈穩寧靜，在她的空間裡散發的自然，原來美感，是她經年累月的生活堆疊出來的。

如果你／妳喜愛自然光的浪漫主義，這本100%運用自然光的攝影書，真的不要錯過了。

———————————————————————————————— IG食物攝影達人 警長

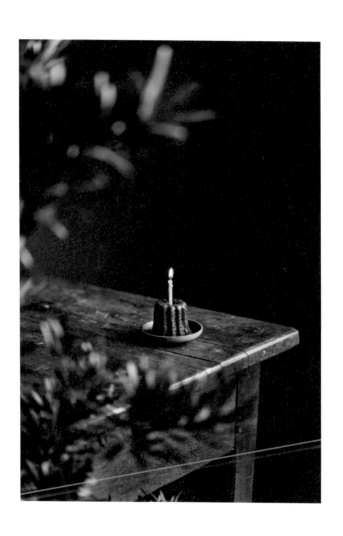

每一張照片，都像是我靈魂的一部份

2016年10月，當時在哥本哈根攝影工作室的實習生活正步入尾聲，原本陌生又新鮮的旅居生活已在規律日常中找回了平靜，眼看回台的日子一天一天的逼近，意識到得開始思考回台後的打算，這時我收到一封出版社寄來的信。一早起來時看到信，除了雀躍與期待之外，還帶了點忐忑，將自己的經驗與作品集結成書無疑是一里程碑，但同時也充滿了未知。那天在哥本哈根的上班路上，一邊望著火車窗外的入秋景色，一邊開始在腦中描繪我的第一本書。

動筆之後卻發現沒有想像中輕鬆。我原本抱持著雄心壯志，將這本書設定為攝影教學書，準備很謹慎正規地，列出在家拍攝美食攝影所需的器材與技能，問題也就是出在這裡。寫作的過程中，我發現自己無法以很權威的口吻講述攝影技巧，因為我不是科班出身，不認為有一定得遵從的攝影法則，也不認為有「只要照著做，就一定能拍出好照片」的方法。如同每人有著不同的個性，拍攝方法與喜好也會不同，經過這一路的跌跌撞撞，在我的攝影經驗中最值得分享的，應該是讓人勇於做自己的「個人特色」，希望藉由我的經驗與心得，讓也想在這條路上有所發展的人們，獲得一些力量與啟發。

而個人特色在攝影風格中，為何如此重要？個人風格其實就是你在創作中所做的一連串決定，而這一連串的決定，皆影響最終作品，

近年從我開始教課以來，因緣際會遇到了很多志同道合的新朋友，其中有不少人想知道我是如何走上這條路，許多人也想從事相關工作，卻在現實與夢想中兩難。現實與夢想之間的抉擇不可能是簡單的，也不可能由別人幫你決定，我唯一能做的是告訴你我的路程。我喜歡開課分享經驗，也是因為我理解起步時的困惑與辛苦，也時常想像，如果七年前台灣有

這樣的課程，會不會縮短我的懵懂學習期，但我並不後悔繞了一大圈，因為這不是冤枉路，這一路上我犯過的錯造就了今天的我，就算當時被無視、被質疑，也無法阻止我喜歡創作的心，這讓我更堅定的走上這條路，現在回想起來，那反而是我最珍惜也最有衝勁的一段時光吧。若問我以前有想過會成為創意工作者嗎？說實話我連想都不敢想，文科背景出身，沒有任何設計工作經驗，以攝影為生感覺是遙不可及的一件事。那我又是怎麼來到這裡的呢？雖然沒有學術背景或工作經驗，但在我自學食物攝影的那五年中，中間從烘培、花藝、攝影、背景DIY到架網頁都是自己來，食物攝影中能犯的錯我都犯過了，而在這本書中我想分享的就是，我從錯中學所得到的心得，希望能讓其他人少走一段遠路。

這一切的開始，是在六年前我決定開設一個個人食物部落格，開設的前半年裡幾乎無人訪問，過了半年臉書粉絲數還未破百。說不心急是騙人的，但不斷告訴自己，只要內容好，終會有人欣賞，我從一開始的心態就是做自己喜歡的事情，勢必會吸引同樣喜歡這件事的人。現在回頭去看早期的部落格文章與照片，說實話真的很生澀又沒特色，直到開始形成個人特色之後，粉絲才漸漸增加。我相信這不是巧合，在我找到自己喜歡的事物之後，喜歡相同事物的人也找到了我。

這本書的設定不僅是食物攝影教學書，攝影是我創作過程中的一個部分，雖然重要，也可說是目前最受矚目的一個部分，但並不是唯一。食物攝影教學的部分，僅是列出拍攝時我會使用的攝影方法，那是一件平鋪直述的事，只要一經提醒，就會發現並沒有想像中的困難。不過我的照片之所以是我的照片，絕對不只是因為我有攝影技術。技術是實現腦中畫面的方法，但有技術之餘，也要有想法，這些想法不需要多麼崇高、具有藝術性，只需要想清楚作品的主旨，而我在設計畫面時，有時會喜歡以電影與小說做聯想，這些內容與視覺上的特質加起來，使我的照片變得很「我」。我有時會想像我的作品就像是《哈利波特》裡佛地魔的「分靈體（horcrux）」，每張照片之中都注入了一小塊我的靈魂，將我的生活與

喜好濃縮於其中。

我想這也是攝影這個創作媒介吸引我的原因，因為個人風格是會隨著生活與喜好而改變
演進。許多人以為擁有個人風格就等於被定型，但其實風格是會跟著我們一起成長，向前
走會有無數不可預料的可能，而回頭看之前的作品又能檢視過去的生活與成長路徑。
自學食物攝影的過程中，我認為真正可貴的不是學到攝影技術，而是讓我認識了自己，
並喜歡這樣的自己。

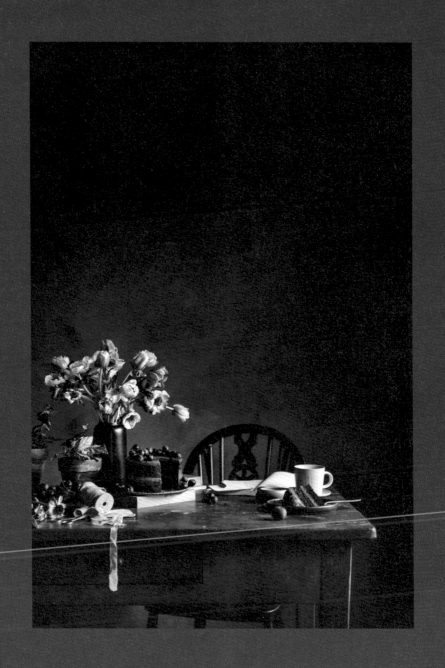

Chapter 1

CURATING
A STYLE

{ 創作開始 }

22 *What Is Personal Style?* ———————————————————————

何謂風格攝影？

我的個人風格
畫面中的色調、色彩設定／照片所呈現的反差感

25 *How To Find Your Personal Style?* ——————————————————

如何找到個人風格？

風格人人皆有，如何善用才是關鍵
參加國外工作營的原因與對個人風格的影響
為何追求個人風格？
一張照片的組成

32 *Stylized Scenes* ———————————————————————————

情境造型

何謂情境造型／為何需要情境造型？

38 *Multitasking and Be Resourceful*

一人身兼數職的創作方式

食物攝影的分工

40 *Photography Gear and How to Use Them*

攝影器材的選擇與運用

42 *Focal Lenses*

鏡頭焦段

不要相信眼睛，要透過鏡頭看場景

48 *Manual Mode and the Exposure Triangle*

手動模式與曝光三角：快門、光圈、ISO

59 *White Balance*

白平衡 / 色溫

62 *Other Useful Tools*

其他輔助工具

66 *Natural Light*

自然光

光，決定了一張照片的整體氛圍

如何尋找最佳自然光

自然光的屬性／光的指向性／光的面積

營造暗角佈光方式

92 *Plan Your Shoots*

有計畫性的拍攝

計畫與設定照片的用途

97 *Organize and Prioritize*

拍攝時的步驟與執行順序

善用草稿圖設定拍攝計畫

101 *Food Styling*

食物造型

營造立體層次為最大目標
利用粉質或顆粒狀食材來營造層次感

106 *Shooting Angles*

拍攝角度

平視角度／俯視角度／45度角

112 *Composition and Prop Styling*

構圖 / 場景造型

思考構圖的兩大要素
意義上的構圖——道具的選擇
意義上的構圖——道具的選擇
畫面上的構圖：道具之間的相對位置、色彩

124 *Color Design*

色彩搭配

背景與主角／主角與道具

個人風格與明確配色偏好

Chapter 4

POST-PRODUCTION & PERSONAL STYLE

〔 後 製 與 風 格 養 成 〕

136 *Edit and Review*

編輯挑圖與檢討

137 *Post-Processing*

進入後製

RAW檔 V.S. JPEG檔

拍攝與後製之間的關係

修圖的美感練習──尋找自我風格的關鍵

利用後製統一個人風格

146 *Editing in Lightroom*

Lightroom後製、轉檔

後製示範：暗色背景風格／明亮背景風格

156 *Acquire Skills and Curate Style*

技術養成與美感培養

以「讀」照片來培養對畫面的敏銳度

平時收集與攝取影像畫面

計畫、執行、檢討

Chapter 5_

DISSECTING A SCENE

{ 主題場景創作 & 分解說明 }

168 *Marble Pound Cake* ——————————

《大理石磅蛋糕之下午茶餐桌》

平視：空間的故事 / 俯視：餐桌的故事

178 *Strawberry Yogurt Parfait* ——————————

《草莓優格杯》

以食物造型為主的拍攝：平視、45度、俯視角度之間的差異

186 *Assorted Fruit Cake* ——————————

《蛋糕上的水果裝飾》

食物造型

192 *Chocolate Ganache Cupcakes* ——————————

《巧克力杯子蛋糕》

營造平視構圖中的高低前後層次

198 *Fresh Berry Tarts* ——————————

《森林小屋中的水果塔》

俯視構圖中營造隨機的造型手法

202 *Stylized Table Setting* ——————————

《主題造型餐桌》

餐桌造型配色

214　*A Quiet Afternoon in the Woods*

《幽靜樹林中的餐桌》

戶外拍攝餐桌情境

220　*Pancakes with Blueberry*

《雙莓美式鬆餅》

手入鏡及動態情境拍攝方式

228　*Raspberry and Plum Lattice Pies*

《覆盆李子編織派》

製作過程（明亮背景）V.S. 用餐情境（暗色背景）

238　*Strawberry Shortcake*

《草莓鮮奶油蛋糕》

組圖拍攝──運用取景角度與構圖來說故事

246　*A Secret Garden-inspired Table*

《家中的秘密花園餐桌》

暗色背景──浪漫的靜物油畫風格

256　*Mushroom and Radish Rice from Little Forest*

《小森食光之香菇蘿蔔炊飯》

準備拍攝清單與流程

264　*An Ode to Wednesday Addams*

《獻給星期三小姐的雙倍巧克力蛋糕》

暗黑情境的極致

CURATING
A STYLE

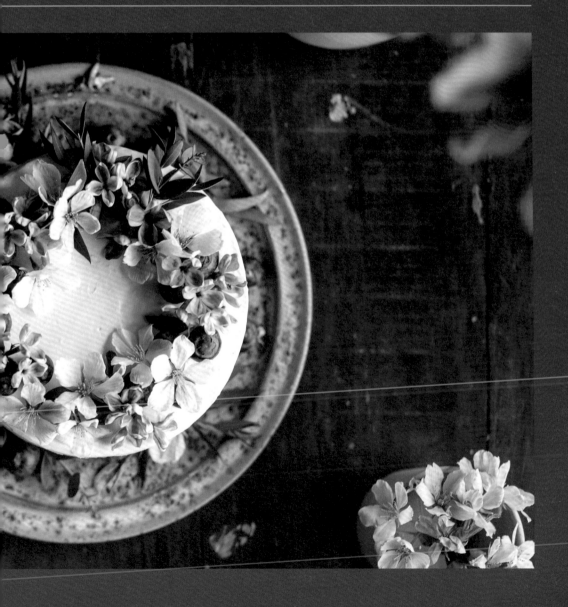

何謂風格攝影？

What is Personal Style?

「個人風格」與「情境攝影」是造就我攝影風格的兩大組成元素。

而何謂風格攝影？「風格攝影」是以個人風格為出發點的攝影方式。對我而言，它與商業攝影不同之處，在於風格攝影是為自己傳達訊息，而商業攝影是幫他人／品牌傳達訊息，因此風格攝影，在不論是攝影風格或情境設定上，皆會有較明確的個人喜好與特色，以做出區別。

基本上，每個人本來就擁有自己的個人風格，因為我們都是獨立個體，有著自己的想法與喜好，但是要怎麼統整這些風格，讓它成為你的標誌，同時有著穩定與統一的產出，才是最大的挑戰。而在尋找個人風格的路上，你必須先了解一點——這不是一個速成的過程，需要經過經驗的累積與沈澱。

﹝ 我 的 個 人 風 格 ﹞

首先先來介紹我自己的個人風格特色。
個人風格的特色中可分為「內容主題」與「視覺風格」：

內容主題——食物與花卉等靜物，食物中又以甜點為主。情境多為日常餐桌。
視覺風格——色溫偏冷、明暗對比強烈、偏好直式平視構圖。偏愛低飽和色道具與暗色背景。

我的照片風格之所以是如此，與個性與生活習慣息息相關。攝影本身就是一個很主觀的創作模式：我拍的主題就是我所看到世界；我的攝影技術是我的表達能力；攝影風格像是我說話的慣用語氣用詞，而畫面中談論的話題就是甜點、花卉與我的日常餐桌。選擇在家拍攝靜物也是因為我的個性使然，對於內向型（introvert）的我而言，家是讓我感到最自在的地方，而且我對畫面控制欲很強，所以會選擇在我的舒適圈中創作，希望照片中的每片葉子、每隻湯匙、每粒糖都在自己的掌控之中，因此「在家、以全自然光拍攝靜物」就是我選擇控制拍攝畫面的方式。

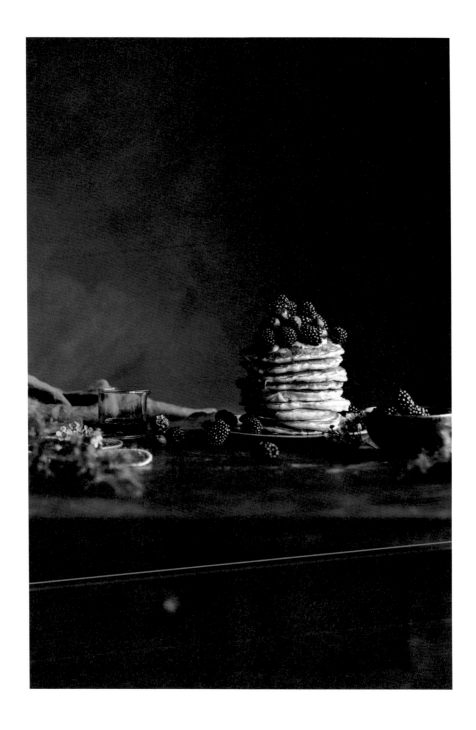

｛ 畫面中的色調、色彩設定 ｝

我的照片中很常出現的一個視覺元素就是「暗色背景」，我個性喜歡安靜，所以照片中也希望傳達相似的意境。我特別喜歡光影與暗色背景所呈現出來的意境，或許也跟我喜歡的小說有關，對於《秘密花園》、《簡愛》、《咆哮山莊》中一般人會覺得陰鬱荒涼的英國荒原景觀（Moors），我卻覺得浪漫無比，其他還有冰島、蘇格蘭高地、美國西北部紅木森林等冷冽景色，也是我很重要的靈感來源。

看到我喜歡的旅遊地，或許也能發現為何我的照片中很少見鮮豔的色彩，不常用顏色並不是因為討厭顏色，但若有太多顏色或圖案同時出現，我會覺得這張照片「很吵」，所以會控制一張照片內所使用的色彩，通常不超過三到四種相互搭配的顏色，而且多數會將色彩保留給主角食物，道具也盡量以中性色調為主。

｛ 照片所呈現的反差感 ｝

我非常熱愛「反差感」，不論是意義上或畫面中，我都非常喜愛反差所帶來的效果——最常見的反差效果是光線的明暗對比，再來是造型場景時，我喜歡隨機凌亂的生活感，但拍攝卻喜歡很立方整齊的線條，將空間線條都對齊。而我拍攝的主題通常是十分溫暖柔和的甜點與花卉，但攝影成像風格是冷色調與低飽和，屬於較乾淨俐落的色調風格。簡而言之，照片內容是溫暖柔和，但表達方式是很冷靜的。

如何找到個人風格？
How to Find Your Personal Style?

了解自己喜歡什麼是培養個人風格的第一步。若是沒有個人偏好，怎麼知道想要追求什麼風格？不知道想拍什麼風格又怎麼會知道要學什麼技巧？

｛ 風格人人皆有，如何善用才是關鍵 ｝

我是個人風格很強烈的攝影者。攝影這條路上有很多人跟我說，暗色背景風格在亞洲的接受度不高，何不試著拍些明亮小清新的作品以順從主流，但我始終沒有照著做。並不是特別想反主流，說實話我對主流、非主流一點關心也沒有，我只是想拍我喜歡的作品，回過頭看了還是很喜歡的作品，僅此而已。

我曾接到想要長期購買照片使用權的客戶詢問：「您目前的作品風格看起來很單一，請問是否有別的類種的作品可以參考？」我當場不知該回答什麼，僅回答目前網站上看到的就是全部。如果是兩年前的我，大概就會很焦慮地出門買兩盞燈回家練打燈，並且開始研究怎麼拍HDR、微距與野生動物，但現在的我意識到，我最強而有力的武器不是十八般武藝樣樣皆通，而是將我最擅長熟悉的領域發揮的淋漓盡致。

｛ 受到歐美部落客影響，而開始拍攝食物攝影 ｝

我開始攝影的契機說來有一點話長，簡單地說，我會開始在家拍攝食物攝影，是受到了歐美美食部落客的刺激。

2010年辭掉公司工作後，在家進行文案與翻譯的接案工作，那時開始有了想設立個人部落格的想法。當時我的固定工作中有一項是撰寫時尚秀展報導，我小時候的夢想之一，就是在時尚雜誌工作，小時候的我其實不知道，我喜歡時尚雜誌的原因並不是時尚本身，而是雜誌內的攝影專題，那些時而奇幻時而摩登、風格多變又富有創意的視覺風格，才是真正吸引我的地方。而在撰寫秀展報導文案時，接觸了許多國外時尚部落格，他們的編排與內容已經遠遠超越個人部落格的程度，有著十分成熟的獨立品牌形象，以及出眾的圖文編排，基本上就是自媒體的前鋒。看著他們跳脫傳統紙本媒體的作法，讓我意識到並不需要去雜誌社上班才能進行圖文創作，何不利用這個平台來實現一直以來的夢想，因此開始有了為自己寫作的想法。

接著陸續開設了幾個不同主題的部落格，從時尚趨勢到電視影集影評，結果都無疾而終。這過程中無意間逛到了幾個美食部落格，沒想到發現了新樂園。連續看了幾個部落格後，心想現在美食部落格進化到這程度了，除了有著琳瑯滿目的食譜，最吸引我的是那些太過美麗的照片，再仔細一讀內文，發現很多都是兩個孩子的媽，每天送完小孩上學後就開始烤蛋糕並在家拍照，晚上吃完晚飯再發個文。看完我真的太震撼了，想說我的人生到底做了什麼，別人在家可以拍出美食雜誌內頁程度的照片，沒道理我不行。

當我找到想拍攝的主題後，也就是「全自然光居家靜物攝影」，剩下的就是尋找器材與攝影法的資源。

回頭來問我，是從一開始就知道自己想拍什麼照片嗎？當然沒有，不然也不會花那麼多時間才找到主題與個人風格。我剛開始的風格跟現在天差地遠，當時連有「風格」這種東西都不知道，一定是要多方嘗試才會找出最喜歡也最適合的風格。

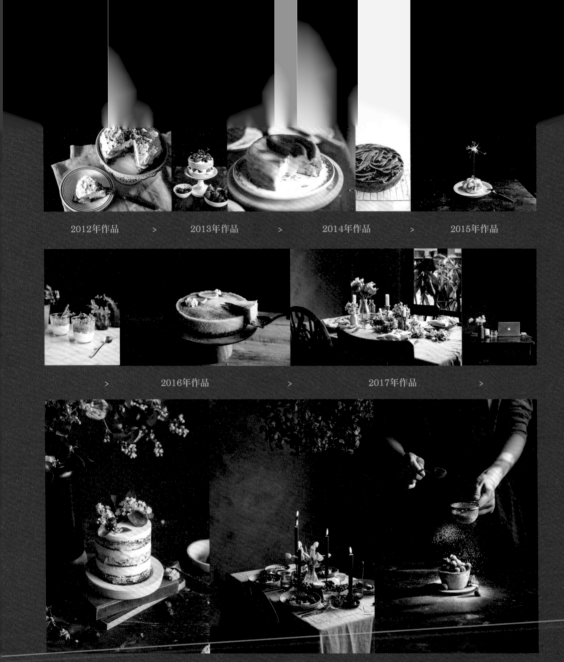

2012年作品 > 2013年作品 > 2014年作品 > 2015年作品

> 2016年作品 > 2017年作品 >

2018年作品

為了這個段落，我回頭整理了歷年以來的舊照片，放在書裡的真的只是醜照冰山一角。

這之中彷彿看到了整個自學歷程，我個人覺得2016年以後，拍到好照片的機率大了很多，有不再是矇到的感覺，

那之前因為沒有抓到風格喜好，所以手氣很不穩，因為還是有拍得好看的時候，所以我不覺得全然是因為沒有技術。

｛ 參加國外工作營的原因與對個人風格的影響 ｝

我在從興趣轉職業的過渡時期，曾經在是否選擇強烈風格的分岔路上猶豫過，當時我常聽到客戶或朋友跟我說「拍亮一點也許會比較大眾」、「美食就是要拍45度角」，雖然我不懂個人風格為何要很大眾？拍照為何只能有一種角度？但在當時成了我陷入攝影低潮的原因。

我的食物攝影路程始於個人部落格，但其實我並不是為了拍照而開始拍照，我的部落格設定為分享喜愛的甜點與食譜，精進食物攝影是為了吸引讀者，希望有更多人來認識並嘗試我喜歡的甜點。後來食物攝影在台灣漸漸熱門，部落格也因為攝影部分受到大家的注意，心情是無比的開心，但在這之中創作上卻出現了低潮。那時的我也已經開始教課，課程內容為食物造型與攝影，初期的同學們讓我體會到，原來我很喜歡分享攝影心得這件事，對此我是無比感激。但同時期在課堂上講著我的理念與對自然光的堅持時，偶爾會見到無法得到共鳴的面孔，課上到一半就直接問我，「只想在晚上用手機拍的話要怎麼辦？」這些少數的時刻動搖了我對攝影創作的信念，到底我的堅持是對的嗎？我是否也應該順從潮流以手機拍攝就好？或許因為這些質疑的聲音讓我懷疑了自己，在個人創作上也遇到瓶頸，覺得怎麼都拍不出令我滿意的作品，當時的我在大眾口味與個人風格之間游移，短暫的迷失了自己。

陷入低潮後，我便想試著走出一直以來庇護我的自宅，想認識跟我有著一樣熱情的人，也想與食物攝影同好大聊自然光的美好。於是開始尋找適合的「食物攝影工作營」，希望親身體驗歐美部落客創作的方式，也希望讓自己找回喜歡食物攝影的初心。

決定出門上課另一個重要原因，也是想認識這些仰慕已久的歐美部落客們，我想跟在做著同樣的事的人們聊聊天，我有好多問題想問她們，我想問她們對於個人風格的想法，她們有覺得因為個人風格強烈而受到阻礙嗎？有因此而放棄商業攝影嗎？歐洲冬天光線不夠時她們會打燈嗎？我想知道她們在家工作的創作流程，想知道她們是否也會遇到瓶頸，我想知道這些年來自己在家閉門造車式的學習到底對不對。

我得到的回答是「個人風格怎麼會是阻礙」、「商業攝影也需要個人風格」、「我從不打燈」、「我在商業攝影時會打燈，但自己的作品不會」。我在三場工作營中也都問了關於兼顧個人風格與商業攝影的問題。工作營裡認識的部落客中，有一半都有在接商業攝影案，她們對商業攝影的態度跟對自己的作品雖然會有些不同，但她們的回答都是客戶之所以會來找她，當然是因為喜歡

她的個人風格，不然攝影師這麼多，為何要特地來請她，所以當然不能放棄個人風格。最後，這趟旅程回答了我在出發前一直埋在心中的疑問，我到底該堅持發展個人風格，還是趕快轉換跑道迎合大眾口味？這時想起《怪奇物語（Stranger Things）》裡Jonathan對Will講的：「安於平凡便難以完成任何意義非凡的事。（Nobody normal ever accomplished anything meaningful in this world.）」我決定聽從自己心裡的聲音，做一個忠於自己的創作者。

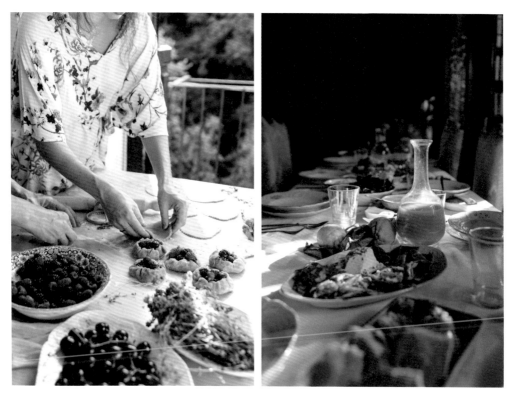

Bay & Orellana 工作營－羅馬

Beth Kirby 工作營－瑞典

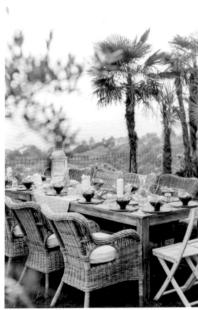

First We Eat 工作營－克羅埃西亞

｛ 為何追求個人風格？ ｝

或許會問個人風格這麼強烈好嗎？還有為何一定要尋找個人風格？我也跟許多人一樣曾經質疑過若是風格太強烈、太單一，作品是否會顯得很單調無趣。若是我只會拍一兩種風格，是否就表示我不擅長攝影，但是換個角度想，我們為什麼要拍很多種風格？

有時朋友會拿著他收集照片的相簿來找我討論，說想拍出這種風格及那種照片，一翻相簿裡大約有十八種不同的風格，喜歡十八種風格並不是件不好的事情，學習時本來就應該接觸各種不同的風格作品，再決定自己到底喜歡與適合哪一種，但是如果是看不出十八種風格的差別，或者目標就是想擁有十八種風格，便可能會試著了解一下原因，因為每個人拍出來的照片風格都代表著一個人的個性與喜好，攝影中的個人風格就像是每個人講話有自己的語氣與慣用詞彙，那是屬於你的表達方式，若是一個人在跟你講話的過程中出現了十八種語氣，豈不是有種人格分裂的感覺。當然你想以攝影作品來演繹電影《分裂（Split）》的情節，我也是沒有意見，但是一般來說不會選擇那麼做。

擁有個人風格不代表照片必須千篇一律，每個人本來就會有幾個不同的面貌，在不同場合自然會有不同的表達方式，我拍攝亮色背景與暗色背景時的風格也有所差別，但仍然有像是色溫冷、低飽和的共同點。**風格是用來整合視覺元素的手段，並不代表只能有一種拍攝手法，主角、角度、配色或道具不同都會使畫面有變化，就像是說話的內容可以不同，但說話的語氣是統一的。**

追求個人風格的重點在於能區分他人與你的照片，拍攝一張技巧完美的照片並不難，但個人風格是需要有主觀意識與個人喜好，才有辦法展現每個人與眾不同的視角。個人風格說到底就是表達自我的方式，如果每個人都用同樣的語調說同樣的話，這世界豈不是很無趣。

情境造型

Stylized Scenes

﹛ 何謂情境造型 ？ ﹜

所謂的情境造型，其實就是以拍攝主角為中心，利用它的周遭環境造型賦予畫面一個故事。
若以拍電影作為比喻，情境造型就像是佈景造型師的工作，為主角搭建一個符合它個性的
空間。如果說食物攝影是在講食物的故事，情境攝影會偏向講空間的故事。

情境造型的程度並非一定要很強烈，可以很簡單地在蛋糕旁放上一支蛋糕叉與一杯紅茶，
來表示一個人的下午茶時光，也可以將室內空間佈滿花草，營造出戶外用餐的氛圍，不論
繁複程度高低都是情境造型。最重要的是，了解你的拍攝主角，並為它設計出一個適合的
場景。

除了視覺特色，拍攝情境也是能決定風格的一環。我思考攝影情境的方式有兩個面向：
一邊是日常生活，一邊是我的幻想世界。

我的攝影雖然是建築在日常生活之上，但它並非全然真實的生活寫照，我喜歡加入一些
幻想的元素。若以電影類別來比喻，它不是紀錄片，而是劇情片。我從小就喜歡活在書與
電影中的世界，有點像是《艾蜜莉的異想世界》裡的艾蜜莉，而正因為有著旺盛的想像力，
我在拍攝日常時會依照自己的喜好加入幻想的元素，希望透過如電影般的濾鏡來演繹平凡
日常。

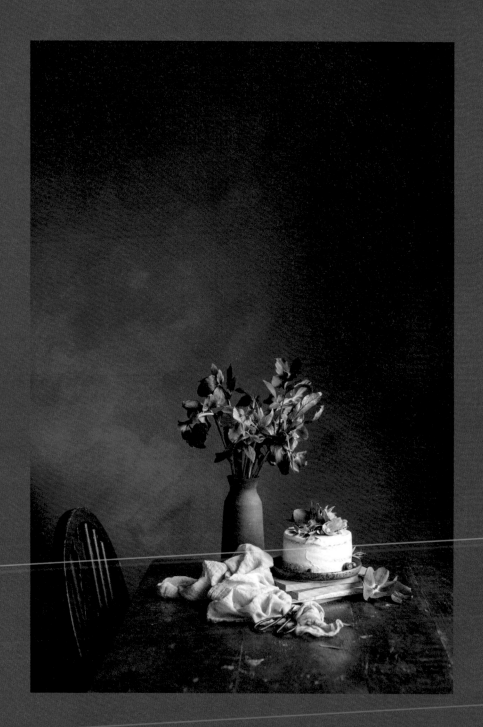

{ 為何需要情境造型？ }

一直以來我追求的不是一張很漂亮的照片，而是一張會說故事的照片。認真研究食物造型
與攝影之後，我開始體會到，求學時期學習英美文學與媒體研究為我打下的基底，表面上
看文學、電影跟食物攝影似乎沒有直接的關係，但是仔細一想便能發現，它們都有著說
故事的共通點。近期在美食部落格界最喜歡用的一個詞彙就是「Visual Storytelling」──
運用影像來傳達理念與訴說故事。我真正嚮往的就是「說故事」這件事，不過剛好選擇了
攝影這個管道。

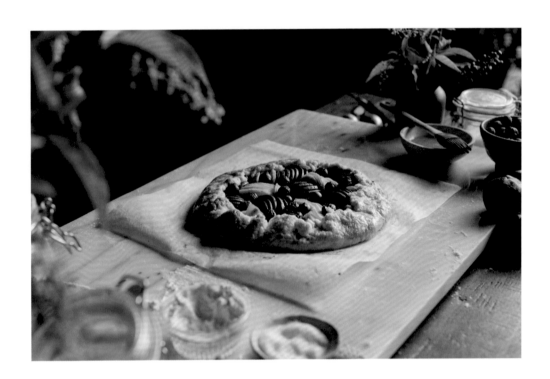

{ 一張會說故事的照片 }

在現今充滿美圖的網路世界裡，大部分照片可能在被瞄了一眼後，便很快地就被滑了過去，一張能讓人眼睛稍作停留的照片可是十分難能可貴，而具有故事性的畫面，便是讓人目光逗留的最好方法，除了美麗畫面之外，它還具有一種令人嚮往的氛圍，可能是生活感，也可能是華美造型，不論造型程度，能引發令人想逗留、嚮往的情境便是最大目標。

{ 一張照片的組成 }

在追求個人風格影的同時，必須了解每一個創意決定都會帶給照片不同的風格，而該如何選擇並組成屬於自己的風格，則是最大課題。

我對風格組成的定義：
1.光線──控制氣氛
2.配色──決定風格
3.構圖──營造動感
4.後製──增添個人色彩與維持統一性

這本書，最大的目的就是告訴大家，到底是哪些攝影技術能造就了我的個人風格，並會在之後的章節中，陸續解釋我是如何與為何選擇這些技術。

PHOTOGRAPHY
ESSENTIALS

一人身兼數職的創作方式

Multitasking and Be Resourceful

我以前一直覺得是個嗜好很多,但沒有一個專精的人,英美文學系與媒體研究科系的學術背景,加上一堆手作嗜好,總覺得我擅長的技能十分虛無飄渺,但是自從開始食物攝影後,我發覺人生中的每一個階段都有它存在的原因,每一個階段我都學習到不同的技能與知識。英美文學系教了我如何歸納整理資訊與獨立思考,電影研究課程讓我接觸了大量的影像,文字接案工作讓我懂得文字編輯與結構的重要,為了寫時裝秀報導而看了幾千場服裝秀,提升了對色彩與輪廓層次感的敏銳度。從小的興趣、學術背景、工作經歷,全部累積成現在的我,也造就了現在一人身兼數職的創作方式。

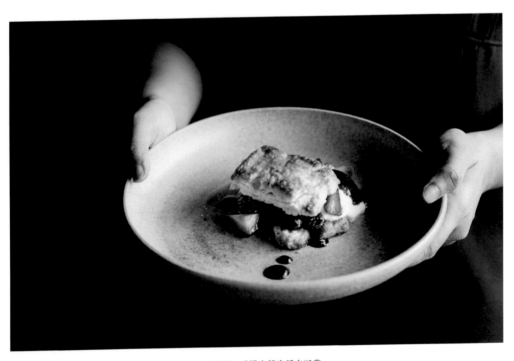

一人拍攝,手模自然也是自己當

{ 食物攝影的分工 }

執行一場食物攝影拍攝，並不是一人的工作，通常需要一個團隊，其中包括至少一名食物造型師、道具造型師、攝影師，以及一名負責統籌一切的編輯或創意總監，而隨著拍攝案子編制的大小，每個部門還會有各自的助理們。畫面中所有的食物與食材皆由食物造型師負責，除了要會烹飪或烘培，也要懂得如何根據每場拍攝的重點來設計食物造型。另一個是較少人知道的道具造型師，道具造型師負責畫面中所有的餐具與道具，必須事先尋找或租借適合拍攝主題的餐道具（prop sourcing），並且在現場根據食物造型與攝影師的需求來調整道具的搭配。攝影師則負責拍攝的光線與構圖，整合拍攝現場的一切，以及後製。編輯則是統整創意風格的關鍵人物，最後哪些照片能露出就看編輯的選擇了。

「小小 / 工作室」是從一個小小的個人部落格開始的，個人部落格之所以是很吸引我的平台，是因為它能提供我全權的創作自由。從發想到執行都是由我一人來完成，這樣的創作方式便能給予我全面的掌控權。拍攝一張照片，我要做的是至少三四個人的工作：一人必需身兼烘培師/食物造型、道具造型師、攝影師及創意總監，有時還加上文字美編。對我而言，食物攝影就像是在組合一塊大型拼圖，必需先收集多塊不同領域的拼圖片，然後經過設計與計畫來組裝成完整的圖片。

食物攝影這塊拼圖中，最主要的技能區塊：
1.相機設定、拍攝技巧
2.食物造型
3.道具搭配
4.排列構圖
5.後製編排

我一開始當然也顧不了這麼多區塊，心思就只放在攝影技術上，但拍攝情境攝影需要以各種角度來考慮與計畫一個場景，必需隨時切換至不同的職位，若是甜點師出錯，或許造型師可以來救火，若是攝影師出包，或許美編可以幫忙。一人要兼顧如此多的面向當然不容易，但也是挑戰所在，而且能全權控制所有創意決定是我最喜歡的一點。所以拍攝時最好要有全觀的概念，創作過程中雖然每個環節是片段的，但要能在腦中預知組合起來會是什麼模樣。

攝影器材的選擇與運用

Photography Gear and How to Use Them

許多知名攝影師分享攝影法時都會說「用什麼相機不重要，重要的是要去拍攝」，我十分同意這一點，因為重點不在器材，而是你怎麼使用它。不過同時也無法否認擁有好的器材與工具，對於創作是莫大的幫助。

許多人會覺得「我想要認真學食物攝影，那我是不是就應該去買一台好相機？」是，也不是。說是，是因為一台好相機絕對會是一大助力。不過食物攝影是需要很多元素組成的攝影類種，若是目前沒有預算或想法，可以先從其他領域開始練習，可以去學做甜點，或者練習食物造型，只要運用手邊有的器材，想拍就去拍，等到之後開始覺得其他部分都上手了，但是照片品質畫質怎麼看都不理想，或許就是換相機的時候了。

相機就像畫家創作者的筆刷，是用來實現畫面的工具，品質好的畫筆能讓工作順利，但是並不是決定創作內容的關鍵，我想大家應該很少聽到畫家彼此較量時說出「我的筆刷畫得比你清楚」這種話。

那麼這時又會問，所以器材根本不重要？倒也不是。一張照片的效果自然跟拍攝的器材有關，但是攝影的重點在於：了解使用什麼樣的器材，能得到什麼畫面，而攝影師要選擇能幫助他達成心中畫面的那個器材，而不是讓器材來選你。

所有來問我器材相關問題的人，我都會先反問「你知道自己要拍什麼了嗎？食物？人像？還是風景？」、「確定近幾年內都會投入攝影這個嗜好？還是只想輕鬆的紀錄日常？」如果已經下定決心了，我便會大力推薦直接攻頂或第二順位，在中、低階中猶豫，就只是多花錢，因為如果練習的勤快，很快就會想升級。若是還在思考到底要拍花藝、小孩，或是風景及咖啡店，那麼我便會建議再觀察一陣子，等到有了比較明確的拍攝取向後，再添購合適的器材。

重要的是買一台會讓你想拍照的相機。

不管是用什麼相機鏡頭，最大的前提是必須非常熟悉手邊的器材，它們的所有優缺點都在你的掌握之下。我並不是專業攝影科班出身，所以很多器材與作法可能跟專業攝影棚不同，但這些都是我自己在家拍攝時發現很有幫助的工具。

我現在所使用的相機與鏡頭：
機身——Canon 5D Mark III
鏡頭——Canon 50mm f/1.2L（主要）、Canon 24mm~70mm f/2.8L（旅遊鏡）、
　　　　Canon 35mm f/1.4L、Canon 85mm f/1.2L

我開始拍攝時所使用的相機與鏡頭：
機身——Canon 400D、Canon 5D Mark II
鏡頭——Canon 50mm f/1.4

這些是我這六年間去蕪存菁的攝影設備。講老實話，若是六年前給我現在所使用的器材，我也無法體會它好在哪裡，看照片品質與畫質的眼光是培養出來的，拍攝久了與看多了，才能看出五千跟五萬的鏡頭到底差在哪裡，對器材的需求是會隨著你的實力而提升。

我選擇單眼相機跟我的拍攝方法也有關係，因為我是在家拍攝為主，所以使用笨重的單眼對我而言問題不大，但若是喜歡在外到處跑，或許較簡便的類單或手機會更適合。

鏡頭焦段

Focal Lenses

在所有器材中，我最重視的不是相機機身，而是鏡頭，因為對構圖有影響的是鏡頭焦段。很多時候不管再怎麼仔細地造型食物與佈景，特定的焦段效果依舊是營造不出來的。

我個人最喜歡，也最習慣拍攝的焦段是50mm，一般稱為「標準焦段」。自從我開始使用50mm焦段後，便很少換成其他焦段，只有在拍攝特定場景時才會換上35mm或85mm，另外還有一顆24mm～70mm作為旅遊鏡。

攝影需要靠著不斷的練習來訓練手感與累積經驗，有了一定的練習時數後，會開始發現有些問題是跟技術無關的，像是鏡頭的焦段。在我購入人生第一台單眼時，一台Canon 400D加Kit鏡（EF-S 18-55mm f/3.5-5.6），小光圈的Kit鏡是不太可能拍出大光圈的淺景深效果，所以我就開始研究喜歡的部落客們都是用什麼器材，發現非常多美食攝影師都推薦50mm f/1.4鏡頭，雖然那時破萬的鏡頭對我而言十分昂貴，但還是狠下心買了，果真沒有後悔，之後的五年它成為我拍攝時唯一的一顆鏡頭，現在到部落格上看，只要是2016年以前的照片就都是50mm f/1.4拍的，小小／工作室的部落格也是靠這顆鏡頭打下根基的。

我也偏好使用定焦鏡。平時習慣使用變焦鏡的人，剛開始使用定焦鏡時，會發現無法調整遠近的畫面很局限，有種綁手綁腳的感覺，那是因為掌鏡者必需要移動，必需往前後移、往左右移，或者移動佈景造型位置，一直變動到找到最適合的構圖與角度。攝影時本來就應該到處移動尋找光線、角度與構圖，而不是站著或坐著，等著畫面出現在你眼前。許多攝影師也推薦使用定焦鏡來練習構圖，因為這樣「尋找角度」的過程，會發現鏡頭焦段的特性，了解它的優點與極限，加速跟相機變成好朋友的過程，接著便會開始發現自己喜好的角度與構圖。當相機逐漸成為你的一部分，真正熟悉之後，不需看觀景窗都能想像出定焦鏡取景的畫面。

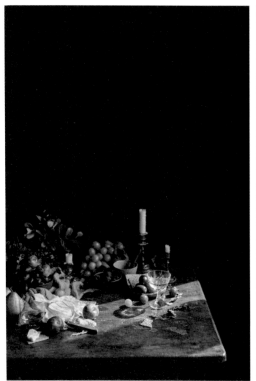 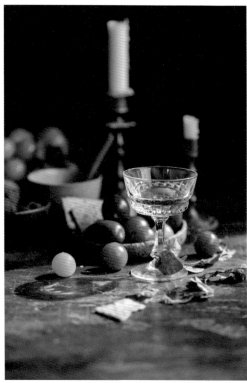

站在同一個位置，以不同焦段拍攝的效果：
左圖為50mm標準鏡頭，右圖為100mm望遠鏡頭

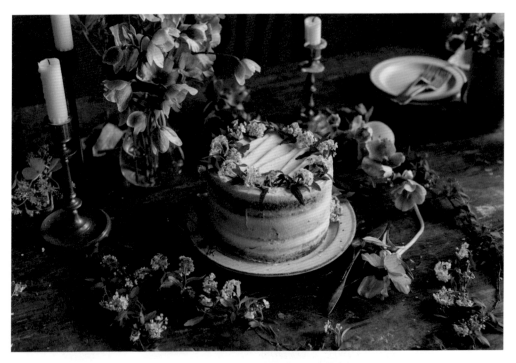

此張照片即為廣角變形，可明顯看出邊緣的蠟燭是歪斜的。

小提醒：

每一個焦段都有各自的用途與優缺點，廣角鏡頭會讓畫面有桶狀變形，如果在戶外拍攝風景照，以廣角鏡拍攝遼闊景色是一點問題也沒有，但是進到室內近距離拍攝物件時，尤其是有高的物件在畫面的外圍時，廣角變形便會十分明顯。廣角變形是我在攝影中最討厭的現象之一，與「線歪掉」及「大黃光」一起列入前三名。

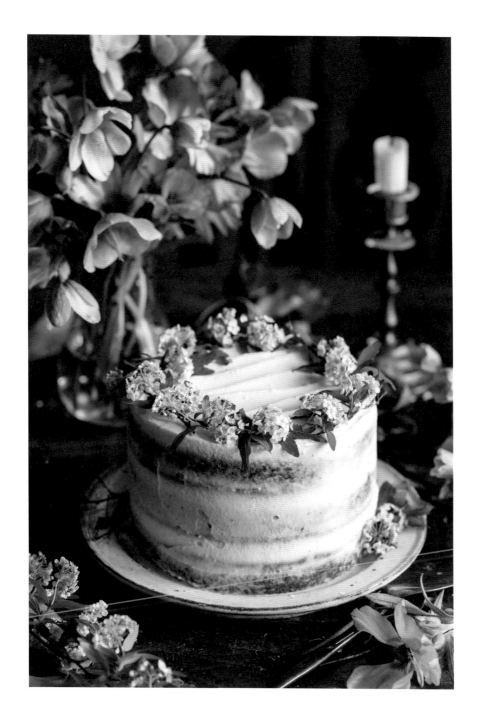

｛ 不要相信眼睛，要透過鏡頭看場景 ｝

焦段不只是將畫面中物件拉近與拉遠，還會影響畫面中物件之間的相對位置。

廣角焦段鏡頭——拍攝俯視時會讓物件之間的距離顯得較大，平視角度拍攝時前後層次會顯得較為壓縮、平面。
望遠焦段鏡頭——拍俯視照時物件則會顯得較集中，平視角度時的前後層次較為明顯，畫面看起來比較立體。

在不同焦段鏡頭下，畫面層次感會不同，所以造型場景時，不要單靠眼睛來判斷，而是要透過鏡頭來看畫面。開始造型之前，我都會先考慮將使用的鏡頭焦段，先前也提到我習慣使用50mm的標準焦段，所以在佈置場景時，我也習慣以標準焦段來構圖。正式開始造型時，我不會花太多時間做細部的調整，我只會將主要的道具定位，因為我知道我眼前所看到的佈景並不是鏡頭中的畫面，所以我會大致將道具依照計畫的構圖排列，然後透過相機鏡頭，以鏡頭中看到的畫面為基準來進行調整。

另外要注意的一點，為了特定焦段所設計的場景，以其他焦段拍攝時會需要調整，例如為了標準焦段所造型的景，若換成廣角焦段來拍攝，畫面中物件之間的距離會跟原本構圖有所出入，必須以新焦段來做微調。

廣角鏡頭
優點：能拍出大畫面，容納較大的場景，例如餐桌景與室內裝潢景。
缺點：畫面四周會變形，較不立體，不容易突顯層次。

望遠鏡頭
優點：特寫鏡頭，四周不變形，畫面顯得立體。
缺點：小空間中較難使用，只能拍攝特寫，無法帶出空間，能拍攝的範圍較有限。

標準鏡頭

因為介於廣角與望遠之間,沒有非常顯著的缺點,但兼具微量的廣角桶狀變形與望遠小空間問題。被視為與人體眼睛觀看世界最相似的焦段,雖沒有特別嚴重的變形現象,但若是太靠近主體依然會出現桶狀變形。適合用來拍攝人像與靜物,但在狹小空間內易受侷限。

除了50mm焦段,我目前擁有的其他焦段鏡頭都是在這一年半內購入,並不覺得需要立即擁有各種焦段的鏡頭,到現在我最常用的還是50mm。我建議先根據平時拍攝的空間大小來選一顆定焦鏡頭,利用單一定焦鏡來練習對培養構圖能力非常有幫助,因為鏡頭中的世界不會一直變來變去,讓人有餘裕在固定框架中思考構圖。如果確定自己喜歡靜物攝影,一顆50mm的標準鏡頭就可以拍很久,等到駕馭了這個焦段之後再去嘗試其他的也不遲。

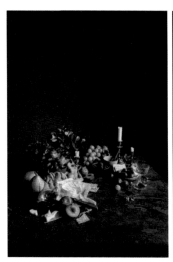 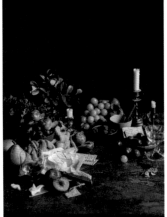 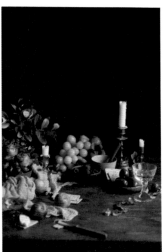

| 24mm焦段拍攝的照片 | 50mm焦段拍攝的照片 | 100mm焦段拍攝的照片 |

廣角焦段能捕捉較大的範圍,但是也能注意到畫面中桌子不成比例的變形狀態,離相機較近的桌面被放大,也就是俗稱的大頭狗效果。

手動模式與曝光三角：快門、光圈、ISO

Manual Mode and the Exposure Triangle

〔 手動模式 〕

市面上有許多攝影書可以提供專業的攝影知識，而我僅分享自己自學拍攝時，覺得最受用的部分。我認為技術是實現想法的必要工具，一開始可能會覺得手動模式好麻煩，或許不是一定要懂所有設定值才能拍照，只要天時地利人和也能矇到一張好照片，不過手動模式的用意就是讓你能「時時拍出想要的畫面」。

如果沒有技術就無法實現你的畫面。

剛開始拍照時我也是使用「自動模式」，接著換了大光圈鏡頭後便使用「光圈先決模式」，可是怎麼拍都拍不出我想要的效果，在網路上尋找答案時，看到了應該使用手動模式的建議。一開始換成手動模式，簡直就是一團混亂，經過一段很漫長的適應期才開始上手。我可以理解害怕手動模式的心情，而在適應期時我練習的方法就是參考其他照片的設定值，也可以用自動模式或光圈先決模式先拍一張，然後以那張照片的設定值為基準，然後再自己試著調整。

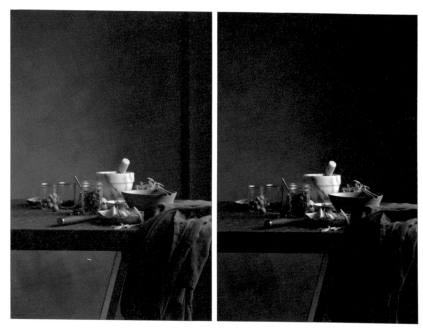

自動 V.S 手動模式照片

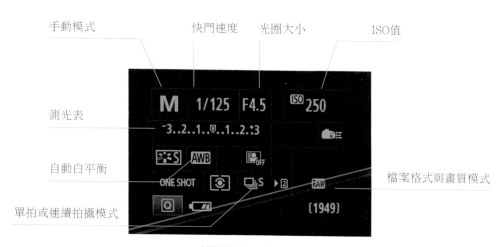

相機測光表 & 功能說明

控制曝光有三大要素，也是通常被稱為曝光三角的快門速度、光圈大小與ISO感光度。因為是三角關係，所以一開始會較難理解如何調整三者之間的設定值。基本上攝影就是在紀錄光線，所以說到曝光，就是在控制相機納入光線的程度，以此決定照片的明暗。因此除了曝光原理，也要了解一些基本的相機構造，相機捕捉畫面的方式就是由打開快門，讓光進入內室，然後印在感光元件之上，所以快門與感光元件都是會影響曝光的裝置。

曝光三大要素都有各自納入光線的方式，攝影時都希望能得到越多光線越好，但要記得每一個獲得光線的方法，背後都有一個缺點，在畫面效果上都需要付出相對的代價。

{ 快門速度 }

快門打開關上的速度。若將快門想像成人的眼睛，快門速度就是眼睛張開閉上的速度，快門速度越慢，也就是快門開放的時間長，放進來的光線就越多，照片就會比較亮；快門速度越快，也就是快門開放的時間短，進來的光線越少，照片就暗。

看完上述介紹，你或許會覺得如果光線太暗，只要無條件將快門調慢就好了，但是若以手持方式拍攝的話，快門太慢時，便很容易因手震讓畫面失焦。我在手持拍攝的時候，原則上快門速度一般不會設定在低於1/100秒的速度。除了拍攝動態畫面，在室內拍攝時，我的快門速度通常會先設定在1/125秒，然後從這個基準再依照當時光線來調整設定值。

優點──快門開慢，便能讓更多光線進入，照片會變亮。
缺點──快門開太慢，手持拍攝時容易因手震，讓照片糊掉。

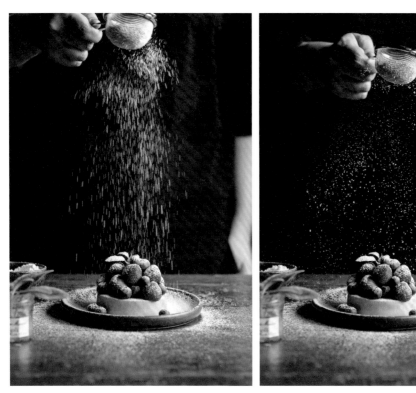

快門速度 1/125秒　　　　　　　　　　　快門速度 1/800秒

｛ 光圈大小 ｝

如果快門是人的眼睛，光圈大小就像是眼睛張開的大小，眼睛張得越大，進來的光線就越多，張得越小，進來的光線也就越少。光圈除了是能調整光線的元素之一，也是控制景深的方式。光圈越大，景深便越淺，畫面中看得清楚的範圍越少；光圈越小，景深變越深，意思就是可以看清楚的範圍越大。

大光圈的缺點就是景深太淺的話，主角可能只有部分是清楚的，我早期很喜歡將光圈開很大，50mm f/1.4的鏡頭我會開到f/1.6（搖頭），我稱之為我的朦朧時期。問題不在於使用了大光圈，而是我根本不了解大光圈所帶來的成像效果，傻傻的自以為是很浪漫的氛圍。有時回頭看以前拍的照片，猛然一看還需要想一下那天到底在拍什麼，因為實在太朦朧了。雖然大光圈所營造出的淺景深很唯美浪漫，但還是要留意該清楚的主角得拍清楚。

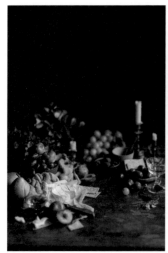
f/1.2

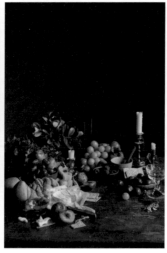
f/5.6

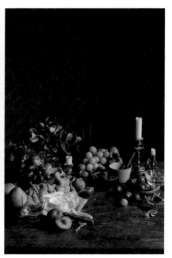
f/11

優點——光圈開大，便能讓更多光線進入，照片就會變亮。

缺點——光圈開太大，景深便會太淺，該清楚的主角就只剩下半個是清楚的。

光圈設定牽涉的不只是畫面的明暗，同時是創意決定的一環，光圈的大小會決定畫面中對焦清楚的範圍。如果以左頁範例照片而言：光圈開在f/1.2的大光圈效果，畫面對焦部分只有起司最清楚，但前後景皆為模糊，如果是希望將焦點放在起司就會選擇這個光圈值。而光圈開在f/11的小光圈設定則能看清楚起司與前後景的細節，呈現整體餐桌的畫面，而非突顯某項食材。

｛ I S O 感 光 度 ｝

我發現很多人在調整曝光設定時會第一個調整ISO，因為變動ISO數值的效果是最容易理解，只要數字調高，畫面就會變亮，但是調高ISO會使畫質付出代價。

ISO來自底片機時代底片的感光度，而數位相機之中則換成數位感光元件，數位感光元件靠的是光線打在感光元件上來收集點陣資料，提高ISO值，就是提高感光元件對光線的敏感度。假設光線好的時候，感光元件便能收集10000點資料投射在照片上，但是光線不好的時候，便只能收集到5000點資料，這時若將ISO開高，電腦便會自動將收集的5000點資料放大，自動填入沒收集到的5000點資料空格，而在填入資訊的同時，便會產生很惱人的雜訊。

不想管專業術語沒關係，記得要小心ISO就行，ISO數字越高，照片中的雜訊／數位粒子就越明顯，勢必將ISO視為曝光的最後一道防線，不到關鍵時刻不要輕易使用它。越新的數位相機，ISO的能力通常會越好，表示可以開到更大才會出現令人無法忍受的雜訊，而對於使用時常捉摸不定的自然光來拍攝，相機在低光源時的處理能力很是重要。

一般來説我在室內拍攝時，調整三大設定值的順序為光圈→快門→ISO。

了解原理後就可以開始練習手動模式了，每個攝影師對設定曝光值都有自己的一套順序與方法，分享一個我在練習時很有用的方式，就是找出調整設定值的順序。

我視光圈為創意決定的一環，因為景的深淺，也就是對焦範圍，會影響觀眾看照片時看的範圍，所以大部分時候是最先決定光圈設定值。接著是快門速度，若以手持相機拍攝，一般都會設定在1/125來測光，之後再依照室內光線狀況來調整。ISO在室內拍攝一般會設定在250～400左右，若是遇到低光環境便會調高，但老話一句，ISO是被逼到無處可退時才用。不要快門速度設定1/250秒，卻將ISO開到5000。今天如果要拍攝一桌滿滿的食物，希望每一顆水果與餐具都很清晰，這時就會調整成小光圈，讓對焦範圍／景深越大越好。

在戶外拍攝時，尤其在台灣，通常不需擔心光線不足的問題，所以一出室內我就會將ISO調到最低，接著再以光圈決定景深，戶外太亮時就將快門加快，加到曝光正常就行。

許多人會認為我很認真的學了曝光原理，書裡講的或老師課堂上教的我都聽懂了，但為什麼我拿起相機還是不會用手動模式？學習手動設定不像是打開電燈開關那麼簡單，手動設定是需要靠練習來累積經驗，有了經驗後才會知道在某個情況下必須如何設定相機曝光值，我自己的經驗是練習了至少一年左右，才變得比較隨心所欲，而所需時間長短，依個人練習拍攝的頻率而定。

﹛ 曝光是很主觀的一件事 ﹜

學攝影時，很多教學文章或課程會教導所謂的「正確的曝光」，教導如何看相機內的測光表，一定要讓測光錶數值在「0」才算是正確。但是曝光其實是很主觀的事，如果我想讓照片亮一點或暗一點，那應該是我的選擇，而不是單純讓相機來選擇。

不過這個前提是必須先懂得規則，然後再去打破它。了解正確曝光為何，再有意的選擇低曝光，而不是因為不懂而曝光不足。

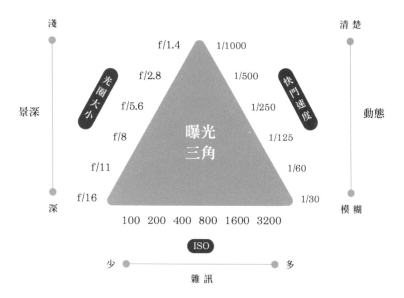

參考設定值：

	室內	室外
變動順序	光圈－快門－ISO	ISO－光圈－快門
快門速度	手持不慢於1/100秒	手持不慢於1/100秒
光圈大小	f / 2.8～5.6	f / 5.6
ISO	不超過1000	100

小提醒：

學習時不需一開始就僅以手動模式拍攝，在有餘裕並可控制場景時練習手動模式，但外出拍攝，有時間限制時則使用自動模式。

選擇對焦點：

「手動／自動對焦」與「手動選擇對焦點」是不同的功能。「自動／手動對焦」指的是鏡頭對焦的方式，一是由攝影者自己用手轉動鏡頭來對焦，另外則是交給相機來自動對焦。如果平時是使用「手動對焦」，那麼就可以忽略這個功能。我個人是偏好自動對焦，但是會手動選擇對焦點，也就是說由使用者選擇畫面上對焦的位置。尤其是我喜歡將拍攝的主角放在中下角，如果不指定對焦點，相機可能會對焦在後面的牆壁上。

一人身兼多職拍攝時要注意的事十分地多，在攝影師的工作分內有一個絕對不能犯的錯誤，那就是沒對到焦。後製時有許多部分可以補救，但唯獨對焦失誤讓人束手無策，無論如何，在拍攝現場一定要確認有無對到焦，這聽起來這好像很基本，但是相機背面的液晶螢幕其實不大，小螢幕上很容易看似有對到焦，但一放大才看出其實失焦。我到現在都還會有一時太性急，在拍攝時沒注意到對焦狀況，到後製時才發現令人懊悔不已。

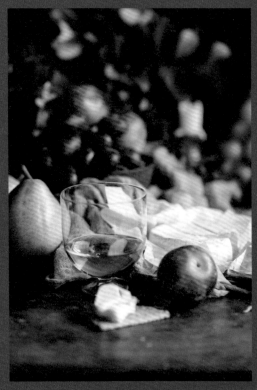

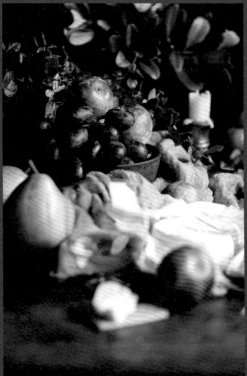

對焦在玻璃酒杯上　　　　　　　　　　　對焦在後方葡萄上

Live View 即時預覽：

一般使用單眼時習慣透過觀景窗來取景，但目前有許多攝影師都提倡利用即時預覽，因為比起觀景窗，即時預覽更能顧及整體的構圖。

白平衡 / 色溫

White Balance

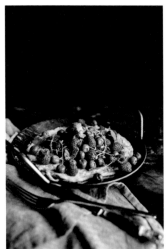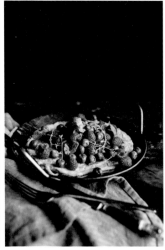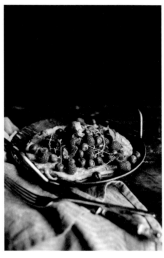

色溫過冷，已看不出餐巾的實際顏色　　　　　色溫正常偏冷　　　　　色溫過暖，已看不出餐巾的實際顏色

曾聽過有人說食物攝影最忌諱畫面偏藍色，因為會顯得沒有食慾，但我卻認為黃光才是
食物攝影的大敵。黃光的問題通常會發生在室內開燈拍照的時候，首先黃光本身會吃色，
加上室內燈光一般不是為了食物攝影而設計的光線，很容易將所有食物都拍的扁平沒有
特色。食物造型需要利用色彩堆疊來營造層次感，若色溫過暖，便容易失去用心設計的
配色與層次。

{ 色溫冷也可以看起來很溫暖 }

我記得有一次提起「我的照片色溫很冷」這件事時，便有人反應說「明明看起來很溫暖啊！」這是很多人對色溫冷暖的誤會——色溫冷，不代表照片風格冰冷沒有溫度，一張照片能傳達溫暖的氛圍，歸功於許多因素，並不是拍攝時不管其他因素，只將色溫調暖就能拍出一張氣氛溫暖的照片。我的照片看起來溫暖，有很大的原因是因為我使用的光線，以及拍攝主題多是物、甜點與花卉，這些都是會讓人聯想到歡愉、喜慶與大自然的事物，對於傳遞溫暖的氛圍有很大的幫助。加上我的造型手法是以營造出日常隨機感為目標，選用的餐具道具的色調與手感都很溫和，這些種種因素加總起來，才打造出溫暖風格，並不是單純控制白平衡就能達成。

同時，當然也得避免色溫過分的偏冷，最明顯就是當看到白色變成藍色時，就知道白平衡調整的過頭了。

拍攝的色溫冷暖是根據個人喜好，沒有規定一定得像我一樣色溫偏冷，但是要懂得分辨什麼是色溫冷又什麼是色溫暖，然後再選擇你想要的走向，不是任憑相機與光線幫你做決定。

{ 色溫冷暖也是決定個人風格的一大要素 }

我的照片色溫皆偏冷，如果中間穿插一張色溫暖的照片便會很明顯。控制色溫是我在維持風格統一上很重視的一個步驟，尤其是淺色背景的照片中，如果白色色溫沒有調整好，一眼就會看出不同。另外我的照片中，時常使用木頭材質，不同的木材會有不同的色澤，若木質底板或道具色溫偏暖，也會造成整體視覺上的落差。

這九張照片裡，相較之下可看出上排的左圖與中排的右圖，
這兩張照片的色溫偏暖。

其他輔助工具

Other Useful Tools

因為我通常是一人工作，所以如果要拍攝有手或有人入鏡的照片，也就只能自己出馬了。一人可以身兼多職，但拍攝時卻無法分身乏術，所以這時就知道腳架與遙控器的重要。

腳架：

有一支好的腳架就等於有一個手很穩的助手，我平時不特別喜歡用腳架，我偏好手持攝影，因為在取景構圖上有較大的彈性，但是遇到天氣很差光線很弱的日子，就得依賴腳架了，因為如果不想開高ISO犧牲畫質，只能將快門調慢來控制光線。另外一個一定會出動腳架的時刻就是我人要入鏡，無法親自按快門的時候，這時得搭配遙控器，或者設定定時器來按下快門。

素色背景：

在家拍攝必須懂得如何善用手邊的環境與器材。最初開始在家拍攝之後，在拍攝時會將家裡暫時變成攝影棚，但是在拍完之後就得收拾乾淨變回客廳，所以購買大型背景與佈景的話會很難收納，因此我都是利用一塊黑布來作為暗色背景。我會將黑布掛在當時客廳的書櫃上，木箱茶几放在陽台窗戶旁的書櫃前，這個大約80公分長、45公分寬的空間就是我的攝影棚。

我喜歡使用素面背景，因為這樣會讓視線集中在拍攝主角身上，背景如果太複雜凌亂，便容易將目光轉移到花俏的背景上，所以拍攝時我都會盡量利用素面的背景，如果家裡沒有夠大的素面牆面，我便會用布料或背板搭出一個景。不只有攝影棚能搭景，小空間內也是相當可行的。

左圖為平常單純的書櫃，
右圖為拍攝時掛上黑布架設暗色背景場景的幕後模樣。下一頁為拍攝完成照片。

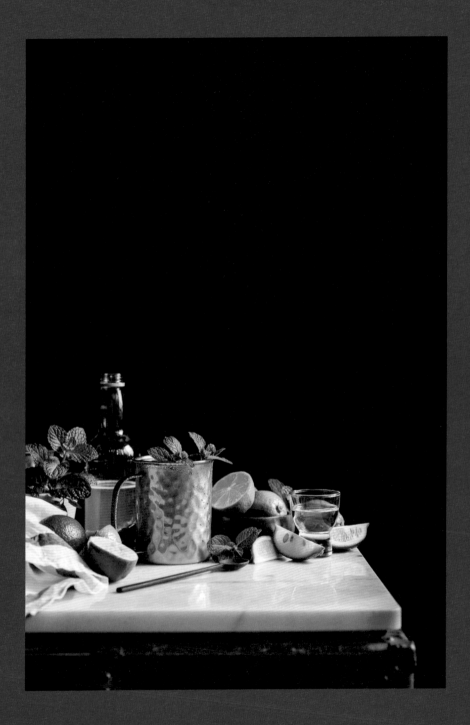

在家拍攝很多時候必須發揮創意,利用手邊有的東西來營造出想要的視覺效果。例如我住在巴黎Airbnb時,因為房子裡沒有黑色牆面,所以就將黑色T恤罩在筆電上來當作素色背景。到處尋找可以利用的家飾材料與器材也是創作的樂趣之一,問題解決後會感到特別有成就感。

還有一個素色背景的小秘訣,利用軟的布料當作背景會比硬的板子自然,因為背景與桌面之間的接線比較柔和不生硬。或者是將桌面與背景之間保持距離,不要直接將背板直接架在拍攝的桌面上。不過很多時候因為家裡空間比較小,無法讓桌面與背景間隔太遠,所以布質背景就是很好的選擇。

我的黑布是在永樂市場買的,若不想特別跑一趟,可以用家裡不要的暗色床單,或者到家附近的家飾店找暗色窗簾,最推薦的是喬其紗,不但比較不容易反光,而且不會皺,棉麻材質也是不錯的選擇,但是缺點是皺褶明顯。

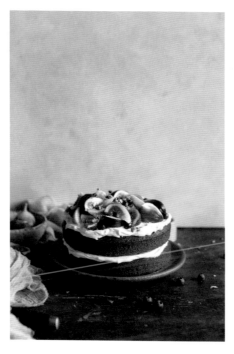

使用材質較硬的背板時,與桌面之間的接線容易顯得過於生硬。

自然光

Natural Light

光，是一個會勾起我創作慾望的東西。有時明明就應該坐在電腦前寫稿或修圖，無意間朝著平時拍照的餐桌角落望去，見到適合拍攝的光影，手便會情不自禁的伸向相機，就算桌上只有一盆快枯萎的桌花，或者前天拍攝殘留的道具，看著光線灑落，我就能感受到一種無法言喻的期待與雀躍。

自然光是讓我在食物攝影上有所突破的重要關鍵。目前我採用全自然光攝影，若不是自然光，我的照片不會是現在的樣貌。自然光是在所有拍攝手法中我無法放棄的元素，今天可以拿走我最愛的單眼與收集多年的道具，但我唯一無法妥協的就是自然光。

{ 光，決定了一張照片的整體氛圍 }

只要光線好，根本不需多餘的道具裝飾，整個畫面就會充滿情境氣氛。與其站在室內黃燈底下煩惱如何為畫面增添道具造型，反而應該先掌握好光線，再來考慮情境設定，不然畫面很容易看起來只是用道具堆疊出來，沒有將所有元素凝聚起來的氛圍。我喜歡形容光線像是做菜時的鹽巴，就算用了再好的食材與高超烹飪技巧，沒有鹽來提味，便無法突顯食物的鮮味與層次。太多或太少都不行，用的好，就算一道簡單的料理也會充滿滋味。

自然光雖然美好，但它不友善。剛開始使用自然光時一定會有一段磨合期，一下出大太陽一下又陰天，在心中默默想著若再耍脾氣我就去買燈來治你。經過了這段磨合期，就算陰晴不定也會有應變的方法，不過還是會有逼的你沒有退路的時候，這時自然光愛好者就只能知難而退、改期再會。我一直將自然光視為我的合夥人，雖然它個性難料，但工作室沒有它無法開工，狀況好的時候又能拍出美到不行的照片，想抱著它說我們永遠不要分開了，反正就是一個很大牌的存在。

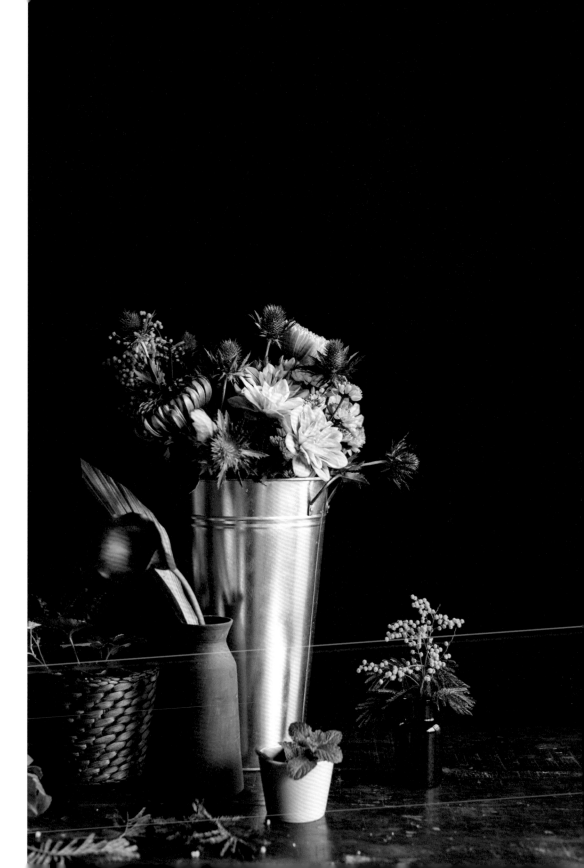

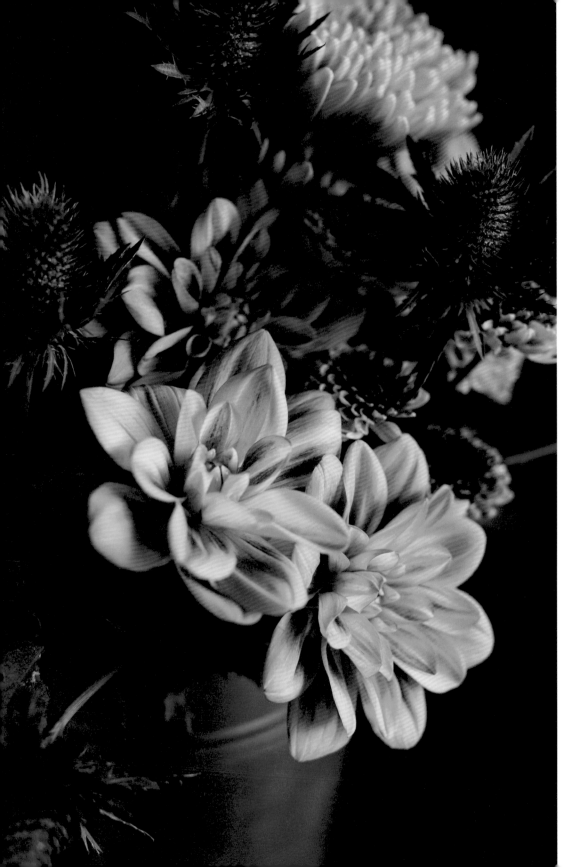

那如果遇到刮大風下大雨，光線太暗時我都怎麼拍攝？我的回答是我就不拍了，我會另擇時間拍攝，因為我知道就算拍了，也絕對不會滿意拍攝結果，所以就算蛋糕得重新再做一次，我也會重拍。如果有比較在意的拍攝，我會幾天前就留意天氣預報，然後依照天氣來安排行程，當然天氣預報有時一點也不準，那就是坐在椅子上發呆的日子，但當你接受了有這樣的合作夥伴後自然會習以為常。

我分享自然光攝影時，也時常遇到人問：「一定要用這麼麻煩的自然光嗎？我是上班族，只有下班後晚上才能拍照，就沒有別的辦法嗎？」我的回答都是：「當然有，但就要看你想得到什麼樣的照片。」利用自然光是我的個人喜好，也有我很喜歡的食物部落客與攝影師是使用人造光，或混用自然光與人造光，但人造光跟自然光的特性不同，對我而言自然光還是比較有魅力。

不過若是商業攝影，便無法如此等待光線。我在拍攝商業攝影時也會運用人造光源，但在個人作品中選擇不使用，一方面商業攝影的需求與目的性和風格攝影不同，再來是我很在意風格的統一性，如果混用自然光與人造光，我便需要花費額外的心力來調整兩種光源所營造的風格效果。

若是有時間空間的限制，無法運用自然光，人造光是相當值得投資的選擇，但是自然光是光線的基本，如果沒有徹底了解自然光的特性，利用人造光模擬自然光時，又怎麼能模擬出好的自然光呢？

一般會認為使用自然光拍攝，最理想的應該就是出大太陽的日子，但是對我而言卻不是，因為我喜歡的風格所需要的光線是柔和的間接光，所以出大太陽的日子反而是令我最困擾的日子，陰暗的雨天或許還能運用腳架及慢速快門捕捉到一些畫面，但是光線太刺眼則非常難修正，就算用遮光罩、遮光布都無法達到與間接光一樣的效果。光的指向性（光波）太強時，容易營造出非常銳利的輪廓與影子，更不說直射陽光的色溫也很不同。

倒不是說自然光或者陰天光線就是最好，畢竟這是針對我家的環境與個人對陰鬱暗色背景風格的喜好，只是陰天光線有著別的天氣與光源很難複製的情調。若喜歡摩登明亮風格，遇到大晴天才會感到開心。

而大晴天與陰天光線對成像的影響，看畫面中的影子是最簡單的判斷方法，影子越深越明顯，就表示窗外太陽越大，影子越淺、邊緣線條越柔和，就表示窗外是陰天天氣。影響影子深淺的還有一個可能，就是距離窗戶的距離，有時陽光太大時，我也會將佈景距離窗戶遠一些，讓光線變弱，但是這並不是所有拍攝角度都適用，因為距離窗戶遠會影響光線射入的角度，若是平視拍攝而光線角度與桌面太過平行，打出來的陰影會太斜長，並不好看。

運用自然光時，拍攝地點與窗戶的相對位置，是能決定光線特質的關鍵。拍攝桌面的高低與距離窗戶的距離都會影響光影效果，所以多實驗不同的拍攝地點與擺設角度，並在不同的天氣狀況下拍攝，試著觀察其中的差異，不斷練習後就會開始熟悉自然光的特性。

柔和間接光

比較強的間接光

直射光

需要強烈直射光的摩登明亮風格

{ 如何尋找最佳自然光 }

我相信大家在初學時都有過這樣的經驗,炒好了一盤美味的義大利麵後,便捧著那盤麵在屋內四處遊蕩尋找好的拍攝地點,餐桌上拍幾張,茶几上拍幾張,再拿到窗邊地上拍幾張,等找到理想光線時義大利麵都糊了。為了不再於餐點做好後才到處遊蕩徘徊、浪費時間,事先就先找出家中自然光最美的地點,便是練習食物攝影的第一步。

熟悉環境與自然光習性是在家拍攝很大的優勢,一旦熟悉了就能省掉很多拍攝前的計畫時間,若家中自然光特性都在你的掌握之中,不只能拍出美麗畫面,拍攝時要擔心的事情也就少了一項。就算在同一空間中,不同面向的窗戶還是會有不同的效果,就連室內牆壁的顏色都造成影響。

想要懂得如何駕馭自然光,就必須先懂得自然光的特性,以及攝影時對畫面的影響。這看似很簡單甚至有點單調的課題,其實就是將光線單獨挑出,不要讓其他因素影響拍攝時所做的決定,不要去管食物造型的好不好,不要管道具漂不漂亮,只要專心看光線的特性與效果。

尋找家中最佳自然光的方法就是「實拍測試」。首先準備一項在室溫放置一天都不會敗壞、融化的食物。騰出家裡不同面向窗戶前的空間，找一天從早上九點拍攝到下午四五點。

不需時時刻刻守在窗戶前，可以間隔一兩個小時拍一次，留意自然光的變化並注意相機的曝光設定，晚上再到電腦上檢查今天拍的照片，其中一定會有較心儀的光線效果。之後可在喜歡的角落繼續測試，多拍幾次就會找到最喜歡及適合的拍照地點，到時那個位置就是在家專門拍照的地方，做計畫時便不需再多考慮拍攝地點或光線的問題，因為已經你找到最佳的居家攝影棚了。

我家的窗戶是面西，所以天氣好的日子，一到下午太陽就會曬進屋內成為直射光。如果知道當天會是大晴天，我便會盡量在中午以前拍完預定的拍攝計畫，所以可能很早就要開始準備工作。為了以最佳的自然光拍攝，我可能會早上八點開始佈置場景準備拍攝。

在拍攝時，我一定會關掉室內的頂頭燈及任何人造光源，不要想說今天天氣不好，將客廳的燈開著補點光，自然光與人造光的特性不同，攝影燈是一回事，但是頂頭燈是所有人造光源裡最不理想的光源，因為這些都不是為了食物攝影而設計的燈光，同時盡可能的避免從正上方打下來的光，像是正午時候在戶外拍攝人像，所有人的五官下都有陰影，而且非常不上鏡，食物攝影也是一樣的狀況。

小提醒：

拍攝時若是攝影者距離場景比較近，所穿的衣服顏色很容易會反射到場景中的物件上，所以盡量避免穿著太鮮豔的衣服。我教課時常會請小幫手們協助當手模，所以都會請他們穿黑白灰三種顏色的衣服，這樣入鏡時才不會太突兀。我平常大多時候都是穿著黑色或深色的衣服，但如果拍攝時光線不佳，我會將深色衣服換成白色或淺灰，或者套上淺色圍裙，這樣一來還能幫忙反光，不然我就等於是一張行動的「遮光板」，一靠近場景，照片某一角就變暗。

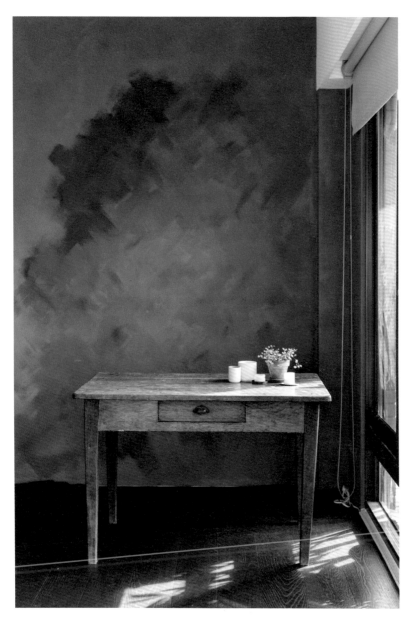

我在2017年初為了擁有更大的拍攝空間，對住家進行了小型改裝，
打掉了與客廳相連的一間房間，也自己刷上一面深灰色的牆。
改裝後，工作室拍攝角落，下午西曬（陽光光線已射入屋內）的模樣。

｛ 自然光的屬性 ｝

尋找心儀光線之前，先要了解自然光的種類，分為自然光的「屬性」、「指向性」與「面積」

間接光源：
食物攝影一般皆使用間接光線，指的是陽光的光線沒有直接打在拍攝畫面中，拍攝對象的位置像是人在戶外時站在陰影底下。因為柔和的光線特性，可營造出柔美但深刻的光影明暗對比。

直射光源：
除非想傳達特定的畫面，不然食物攝影一般比較少利用直射光，就像不會在正中午到戶外拍人像照，太強的光線會使畫面太銳利。不過有時也會追求這種銳利光線，例如讓直射光穿透玻璃杯倒映在桌面上的畫面。直射光所營造的光影效果較強，構圖時，除了要看光線來的方向，也要考慮影子在畫面中的位置。

直射光的拍攝案例：
運用直射光時，必須留意影子在畫面中的位置，因為它已成為構圖的元素之一。

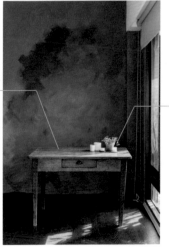

間接光源　　　　直射光源

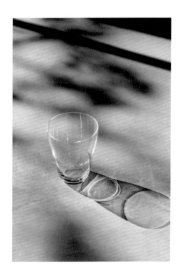

{ 光 的 指 向 性 }

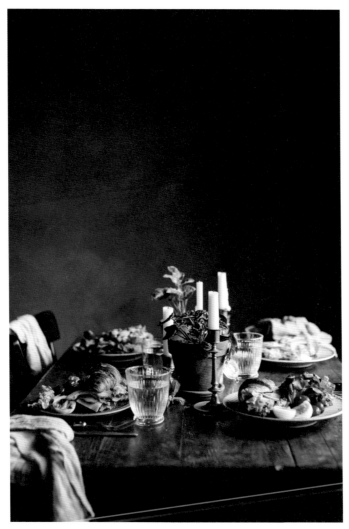

側光

側光：

側光指的是從主角的左或右邊打過來的光。最適合食物攝影的光，也是我最常使用的
光線，因為側光能強調明暗對比，讓畫面有層次。

<div align="center">背光</div>

背光：

背光是從主角後方往前照的光，因為會使主角的正面變暗，所以在選擇運用背光時要考慮
清楚照片的功能，容易看不清楚主角的正面，通常是用來營造浪漫氛圍。以45度角拍攝
背光畫面，也是食物攝影中常見的手法，主要是能突顯食物的質地，建議是用在表面質地
有特色的食物之上。

<center>側背光</center>

側背光：

也是側光的一種運用方式，我一般會在拍攝水蒸氣或煙霧時特別運用側背光。

控制光的指向性：

使用自然光不像打攝影燈，可以移動燈的位置來控制光的指向，所以山不轉人轉，既然窗戶不能動，我們就要動桌子與背景。例如以俯視角度拍攝時，很多時候我不希望物件的影子在正下方或正左右方，我便會將桌子或底板轉個25~45度角，讓光線是斜的照進來，如此一來，光影的線條就會是斜的。

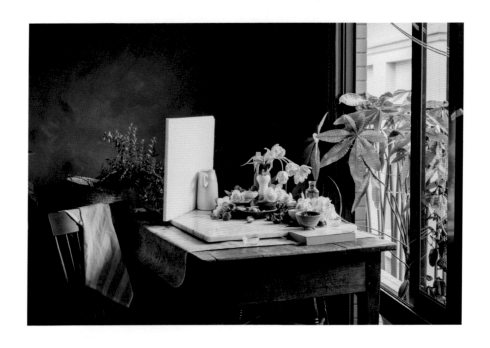

光的指向

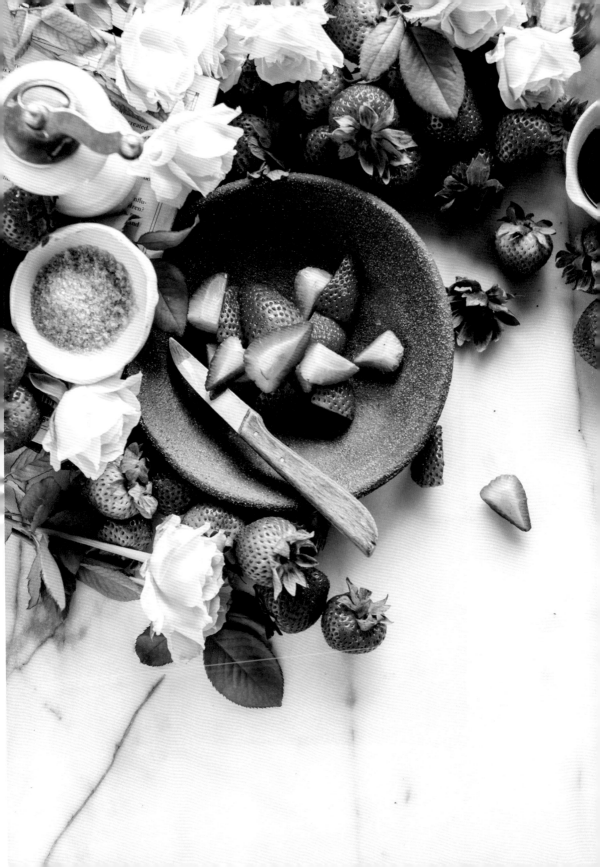

〔 光 的 面 積 〕

控制光的面積：

我的照片中，基本上都是單向指向性較強的間接自然光。相對於大面積的光線，較窄並
具有指向性的光線，更能營造出明暗對比，需要時可利用窗簾或擋光板來控制光的指向與
面積。

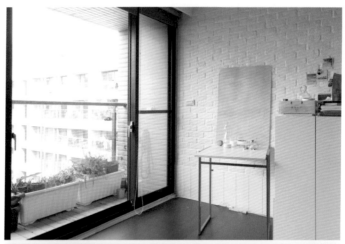

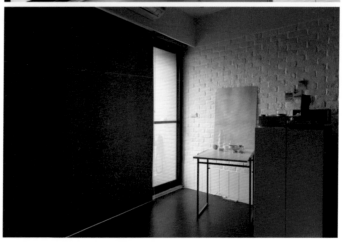

｛ 營造暗角佈光方式 ｝

喜歡暗色背景效果，不能不懂暗角。

很多人在晴天時來到家裡，看到灰色牆面都感到很驚訝，因為大家一直都以為那面牆是黑色的。照片看起來像黑色的原因就在於那個角落有一個暗角，擋掉窗戶進來的光線，使得原本的灰牆變成深灰近黑的牆色。而且會營造出一個漸層的光影效果，讓暗色背景不顯得過於沈重，反而帶著些許浪漫氛圍。

｛ 拍攝角落沒有暗角就自己搭 ｝

就算家中的拍攝角落沒有暗角，也一樣可以利用攝影器材營造出來。現場可以利用黑色卡紙或箱子作為擋光板，在想要的位置擋出暗角，有時前後都會各擋一張，營造出只有一束很集中的光線打在主角身上。

另外一種方法是在後製時，利用局部調光工具降低角落的曝光，以形成暗角。

小提醒：

我的反光器材與擋光器材都是使用白色與黑色，原因是它們不會將顏色帶入畫面，如果用咖啡或藍色的物件，可能會反映出偏暖色或偏冷色的光。反之，如果那是期望的效果，就盡情使用吧。

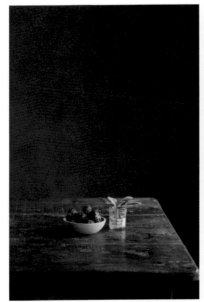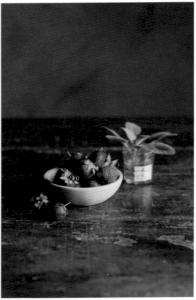

無暗角效果

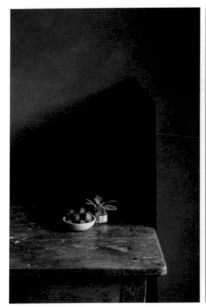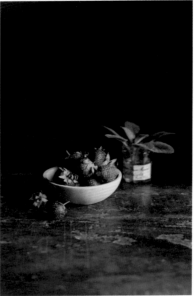

於後方以黑色紙板遮擋出暗角效果

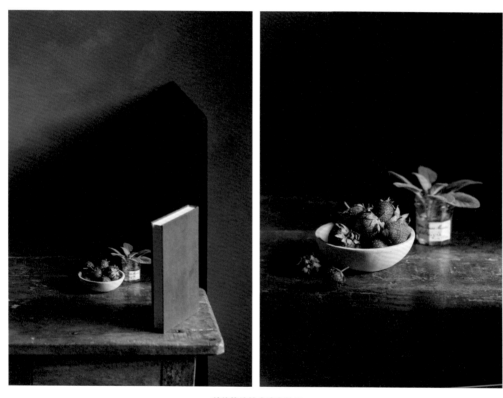

前後皆遮擋出暗角效果

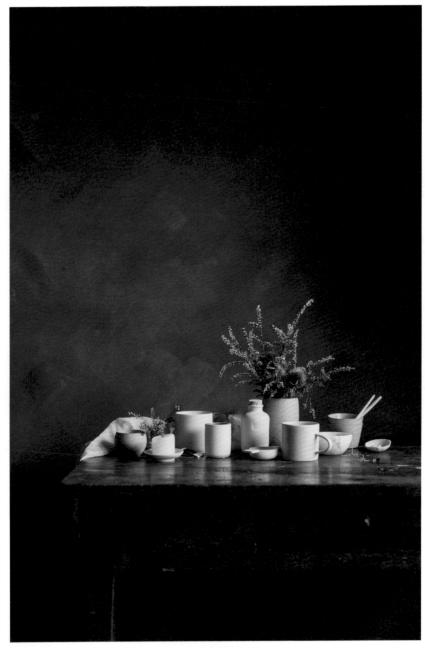

自然暗角效果

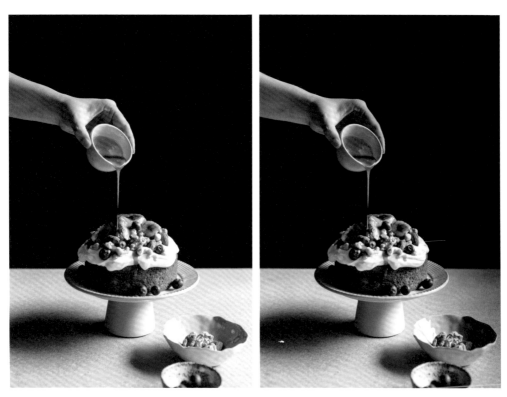

現場沒有暗角 / 利用後製修出暗角

{ 運用反光板提亮暗部 }

拍攝時，我一般很少使用反光板，因為我喜歡陰影，我並不在乎主角有一半在黑暗當中，但是偶爾會有主角被放在角落，導致不只一半，而是整體太暗的情況發生。或者是明亮風格中，光影的明暗對比強烈，會顯得太過銳利，這時便會利用反光板來提亮暗部並補救細節，畢竟不是所有畫面都能透過後製調整到理想的效果。

例如在拍攝搗碎香料的製作過程中，發現香料在研磨缽裡照不到從窗戶進來的側光，所以利用白色反光板（保麗龍板）來反光，不然香料都是深咖啡色，一坨在缽底根本看不清楚細節。

我擺放反光板的方式就是看覺得主角哪一面太暗，就擺在暗面的前方。香料位於缽底，因此將反光板稍微的向下傾斜，讓光反到缽裡。

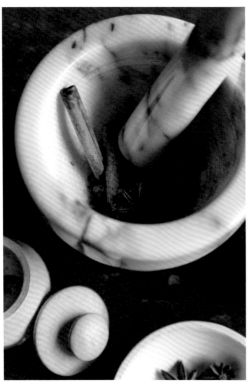
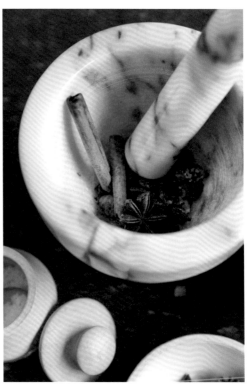

為使用反光板前，看不清楚研磨缽底部　　　　　　　　　　為加置反光板後，可清楚看到香料細部

我並沒有特別買攝影用的反光板，而是使用一塊作為包材的保麗龍板，最早用的就只是貼滿A4白紙的紙板。保麗龍板的好處是很輕，而且它是霧面且凹凸不平的材質，所以反光時會反出比較柔和的散光，而不是像白紙是較為銳利的直光。

要提醒的是，自然光本身是屬於發散光，尤其是陰天時光波很弱，說實話就算用反光板也不會有很顯著的效果，但有反還是比沒反好。

｛ 我 的 風 格 中 很 少 出 現 的 光 ｝

食物攝影幾乎很少使用正面光，因為會讓物體看起來很平面，沒有立體感，視覺上容易
顯得無趣，有種在拍證件照的感覺。

俯視時會避免光從下方來——如果俯視角度拍的正，基本上任何一邊都可以作為上下方，
不過通常會避免讓光源來的方向成為下方，因為如果這是拍攝者的視角，除非你自體
發光，不然不可能沒有擋到光，邏輯上有違自然。

很多時候覺得光線不好，其實是因為指向性不夠清楚，或有多個指向的光線使得光變得很亂。

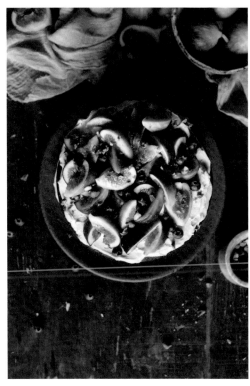 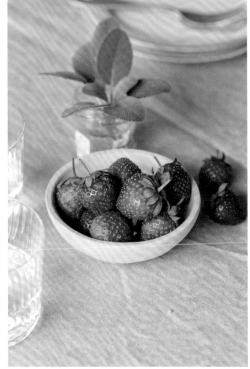

俯視拍攝時要避免的光源：左圖裡來自下方的光源，和右圖的正面光。

Chapter 3

PLAN & SHOOT

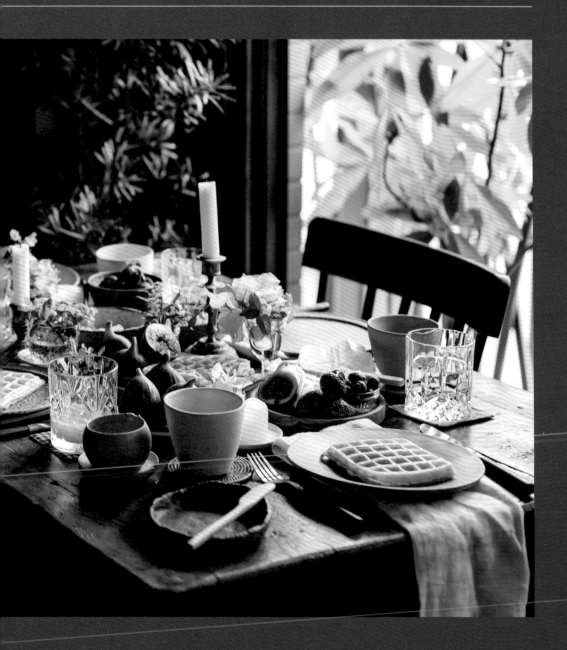

有計畫性的拍攝

Plan Your Shoots

如果說，早晨坐在桌前看到喜歡的光影會長嘆一聲，心想「真是個拍照的好天氣」是我內心最感性的一面，那麼有計畫性的拍攝，就是我最理性的一面。

有計畫性的拍攝，顧名思義就是在拍攝之前先規劃好想要拍攝的內容，不是等到食物煮好後，才開始想應該如何拍攝。這是一個強迫自己在拍攝前先思考的動作，現今大家多使用數位相機，因為沒有底片成本的壓力，所以容易養成按下快門之前不經思考的壞習慣，不論是畫面構圖或食物造型，經過思考後的作品，勢必會比不經思考的作品完成度來得更高。

完成一組情境攝影的過程跟拼圖很相似，必須具備全觀的概念，在執行每個細部步驟之前，必需能在腦中看到完成作品的模樣，雖然不需鉅細靡遺，但要有大致的概念與方向。根據我自己拍攝的經驗，腦中的畫面越清楚，執行起來就越能事半功倍，成果也通常會最理想。

我會如此重視「有計畫性的拍攝」也是因為在自學時，當我開始「先計畫再執行」後，明顯感受到作品品質的提升，因為食物攝影中牽涉很多不同步驟與環節，若沒有計畫，很難一人記得所有瑣碎的事，列出待辦事項與拍攝清單，不只整體畫面顯得更完整，也比較有餘裕去思考攝影細節。

我剛開始對食物攝影有興趣時，在逛超市時很容易看到時令食材就買下來，像是草莓上市了就買點草莓，這幾天好想吃義大利麵也買點培根，結果就是買了多個不同拍攝主題的材料，但是每個品項都缺了關鍵的食材或裝飾材料，到拍照時才會發現草莓塔沒有最上面的糖粉，而義大利麵沒有羅勒裝飾。雖然這些缺失並不會造成無法拍攝，但會心想如果撒上糖粉，畫面中草莓塔或許會更好看，這些小地方的疏失，往往成為無法讓照片更上一層樓的關鍵。

除了能確保擁有所需食材之外，先計畫再執行也等於為拍攝畫面設立了一個基準／目標，例如我想要暗色背景前主角明亮的畫面，但卻拍不出心想的效果，便會開始檢討原因。有檢討才會知道哪裡出錯、哪裡需要改進，如果沒有一個基準，那麼拍到天荒地老也不會知道自己問題在哪裡。記住成功與失敗的例子並讓它成為經驗值，日後遇到相似的問題便能

很快的歸納出解決方法。

雖然總說計畫永遠趕不上變化，但是有計畫總比沒計畫好。我並不會堅持要照表操課，若拍攝時出現了更好的畫面，自然就照著當下的感覺走，但我是喜歡做最壞打算的人，拍攝時會發生的問題已經很多了，如果能靠著事前計畫來降低出現問題的機率，何樂不為？

｛ 計 畫 與 設 定 照 片 的 用 途 ｝

我認為不論是自己搭景的創作，或者是在外拍攝餐廳場景，拍出好照片的第一步是知道自己要表達什麼。相信大家都遇過看著眼前食物，卻不知該如何下手拍攝的狀況，勉強拍了卻怎麼都拍不好看。有時不是因為沒有攝影技巧或不懂取景構圖，而是不知道要選擇什麼技術、拍出什麼構圖。所以要知道拍攝時該做出哪些創意決定，首先要知道自己想表達什麼內容，決定了主旨才能做出設計與技術上的選擇。

在發想拍攝主題之前，我都會先設定這是為了什麼用途或平台而拍攝的照片，可能是部落格的食譜文，可能是上課時作為示範的情境造型，又可能是隨手想將好看的甜點造型拍給朋友看，不同的主旨會影響我在食物造型、場景造型與攝影後製時的決定。每個拍攝主角的特色都不同，因此要懂得「因材施教」，有些甜點生來就美，像是草莓塔或裸蛋糕，就算是天生麗質型的主角也要找出最佳拍攝角度，假設主角是一顆裝飾的很美的水果塔，或許就會考慮以俯視特寫的方式拍攝，若是比較經典但樸素的司康，也許就會選擇跟桌上其他的飲品與餐具一起入鏡，拍出下午茶餐桌的氣氛。

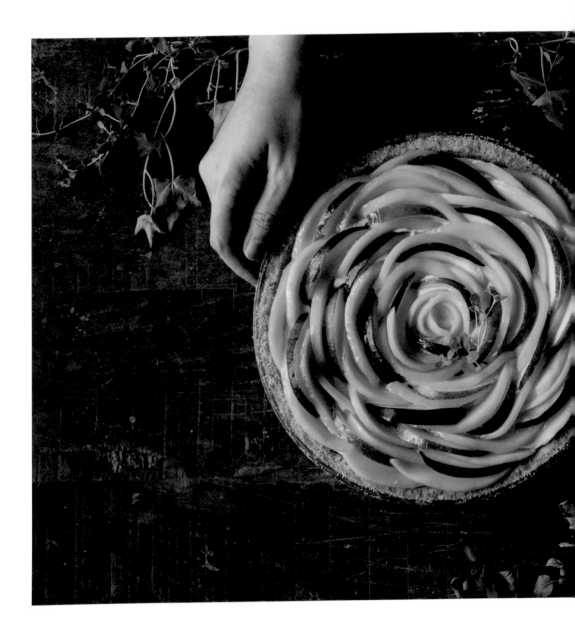

適合俯拍的美麗水果塔

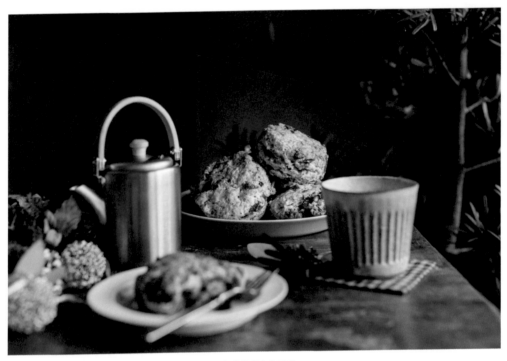

下午茶餐桌上的司康

有些食物，造型師能做的裝飾很有限，因為它生來就是長這模樣，再有創意的食物造型也改變不了什麼，這時就輪到攝影師來發揮了。遇到不上鏡的主角，攝影師就要想辦法營造突顯它好吃的情境，雙手拿著剛烤出爐掰開一半的餅乾，露出濕潤的內餡與融化的巧克力，或者以平視角度拍攝堆疊起來的餅乾塔。設計畫面的工作就是想像主角最輝煌的時刻，就算外表不上鏡仍有值得拍攝的原因，攝影者的工作就是挖掘並捕捉那最誘人的一瞬間。

拍攝時的步驟與執行順序

Organize and Prioritize

當我有情境程度比較高的拍攝,一定會在發想拍攝主題時,先列出所有待辦事項與拍攝清單,如果需要拍攝「料理的製作過程」或者「不同階段的情境」,例如桿麵皮或切蛋糕,我也會列出拍攝的先後順序(有關拍攝計畫與執行細節會於第五章有更詳細的實際案例說明),大致如下:

· 發想甜點造型與拍攝主題(可畫出草圖來紀錄構圖概念、決定拍攝角度)
· 確定食物造型後採買食材
· 以拍攝時間來倒推出完成甜點的時間
· 拍攝日當天,在開始造型食物與實際拍攝前,先架設好拍攝背景
· 挑出風格與色系可能相搭的餐具與道具
· 預先佈置好拍攝場景
· 為食物進行最後的裝飾與擺盤
· 主角放上佈景
· 開始拍攝
· 一邊拍攝一邊檢查照片,並隨時調整佈景造型(謹慎一點時,會將照片輸入電腦看大圖來
 確認對焦)
· 挑圖後製

〔 善用草稿圖設定拍攝計畫 〕

從我的草稿圖可看出我十分沒有繪畫天分,但只要有心,鬼畫符也不是問題,多是為了記住腦中的畫面,而隨手將構圖設計畫下來。如果來突擊我的工作室,就會發現電腦桌上有著一疊一疊的便條紙,上面有著許多歪斜的線條,那些都是我的視覺筆記,比較完整的就算是草圖,有些太簡陋,過一陣子我也看不懂在畫什麼。

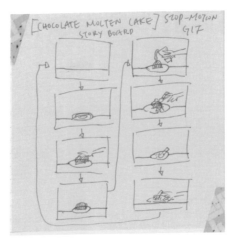

巧克力熔岩蛋糕動圖的分鏡表

這是我拍攝在蛋糕上倒醬汁的畫面前，所繪製的「動圖分鏡表」。旁邊寫著如果以後要應徵攝影助理，這張草圖就是考題，必需看得懂才能成為助理。

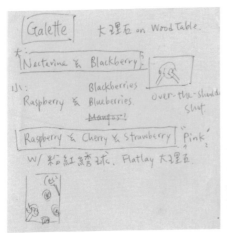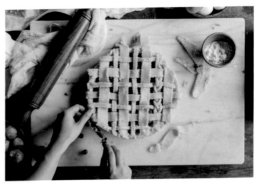

拍攝主題草稿圖及計畫要搭配的食材、道具筆記

草稿圖上除了畫出簡單的構圖想法，最主要的還有食材、道具與背景的配色，像是用哪一個底版，配上什麼顏色的餐具或花。更詳細的，還會畫出要拍攝料理製作過程的哪些步驟，例如為水果塔填入餡料，或者在切割派皮等有手入鏡的畫面。

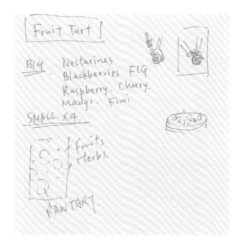

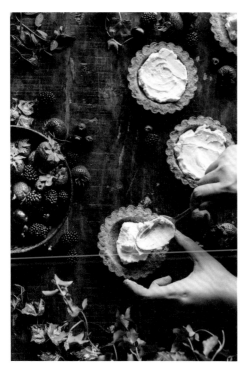

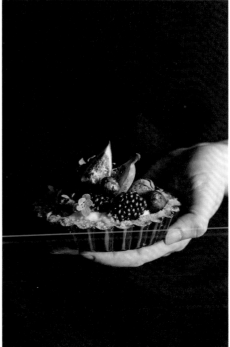

拍攝主題草稿圖及計畫要搭配的食材、道具筆記

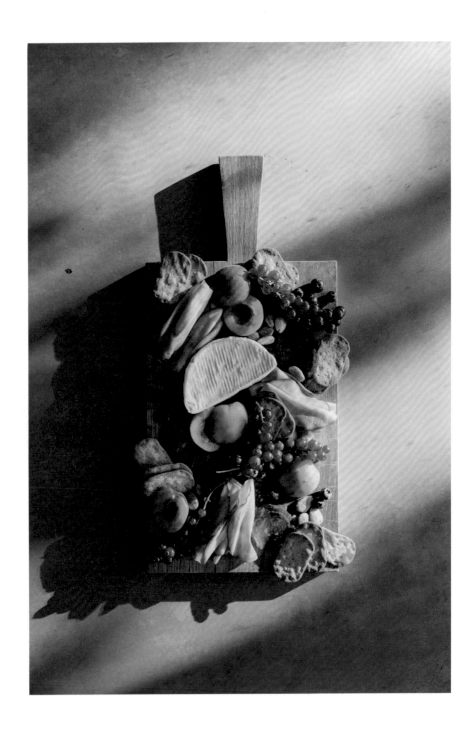

食物造型

Food Styling

了解食物的特性，對於食物攝影師是一件非常重要的事。

食物攝影所需要的不只是攝影師，就像拍人像需要髮型師化妝師服裝師一樣，食物的造型也是需要打點與設計。

我會了解食物造型的重要，主要是因為我是個手氣很不穩定的烘培者，曾經為了研發部落格上的食譜，而花了很多心力與時間來練習烘培，早期所謂的食物造型就是在拯救烤壞的蛋糕，希望讓它們在鏡頭前看起來不那麼悲慘。

現在回想這段經驗覺得很值得，不然現在的我不會知道鮮奶油蛋糕要怎麼塗抹、蛋糕要怎麼切才會好看、水果要怎麼處理才不會黃……，這些都是對整體畫面呈現非常有幫助的技巧。而且當你懂得一道料理或一項甜點是怎麼製成的，也會更理解該怎麼在畫面中詮釋它。

食物在料理擺盤、展示造型、拍攝造型上，考慮的層面皆不同，鏡頭前的食物比較像是插花作品，因為只有一面會被看到，所以在造型時也會像插花一樣，需為食物設定一個正面，再根據面向來進行造型。

{ 營造立體層次為最大目標 }

不論是食物造型、道具造型或攝影，最大的目的都是營造立體層次感，照片是平面的，所以一切的努力都是要在平面的世界裡，營造出立體效果。而食物造型時最有效的方式，就是利用色彩與質地來營造層次感，並運用堆疊的裝飾方式來加強立體度。

1. 利用色彩與材質來營造層次感
2. 堆疊裝飾方式

每個食物的造型，我都會盡量利用不同質地的食材來做搭配，像是蛋糕上層需要裝飾的話，首先要看蛋糕奶油的顏色是深或淺，再來決定使用的水果、堅果或切花。若大部分是光滑表面的水果，像是藍莓、蔓越梅，我就會再加入粗糙表面的食材，例如切碎的堅果、巧克力碎片或餅乾屑，薄荷葉與其他香草的質地也是很上鏡的選擇。

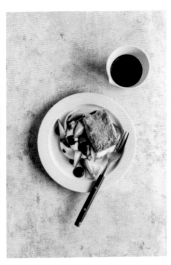

尚未進烤箱的大理石蛋糕麵糊，
利用顏色來營造出趣味圖案

無花果塔利用顏色、
質地與形狀來交錯堆疊營造層次，
重點在於盡量讓顏色平均的分佈，
不要有一大塊都是相同顏色的食材

單純以食物造型為主的照片，
強調比司吉、鮮奶油、
草莓與草莓醬之間的層次堆疊

{ 利用粉質或顆粒狀食材來營造層次感 }

糖粉、麵粉、巧克力粉等粉狀食材是增加層次感的好造型道具，尤其是用在光滑的單色表面最為顯著。素色的深巧克力蛋糕灑上糖粉後，更能襯托出裝飾莓果的色彩。不只是食物本身，在情境造型時加入相關的食材元素也是很好的效果。灑了麵粉後，大理石板就不再冰冷，有了手作的溫度。

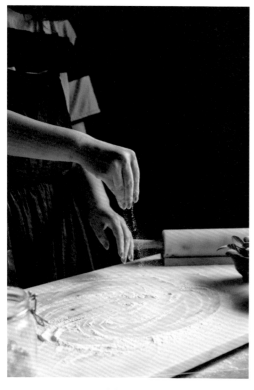

麵粉與大理石

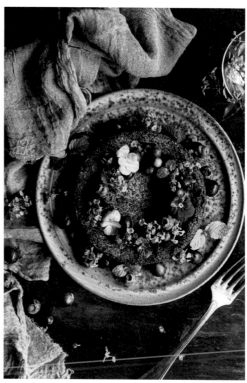

無麩質巧克力蛋糕、食用花、藍莓、蔓越梅與薄荷葉裝飾。

另外一個可以提升食物造型的方法就是從零開始製作。我個人作品中的甜點與料理都是由我自己製作的,自己製作拍攝食物的好處就是可以控制主角的模樣,若有與他人不同的蛋糕模型,便能在起跑點上就與其他食物的造型有所區別。

不擅長烘培卻又想練習食物造型時,可以從購買現成的甜點開始。建議購買素面、沒有太多裝飾的甜點,自己再試著調配糖霜或打發鮮奶油,並且搭配不同顏色質地的水果來測試效果。

練習食物造型:剛開始意識到食物造型的重要時,但製作甜點的功力還不好,
所以有時為了省時省事,會購買現成的蛋糕或甜點來做造型並拍攝。

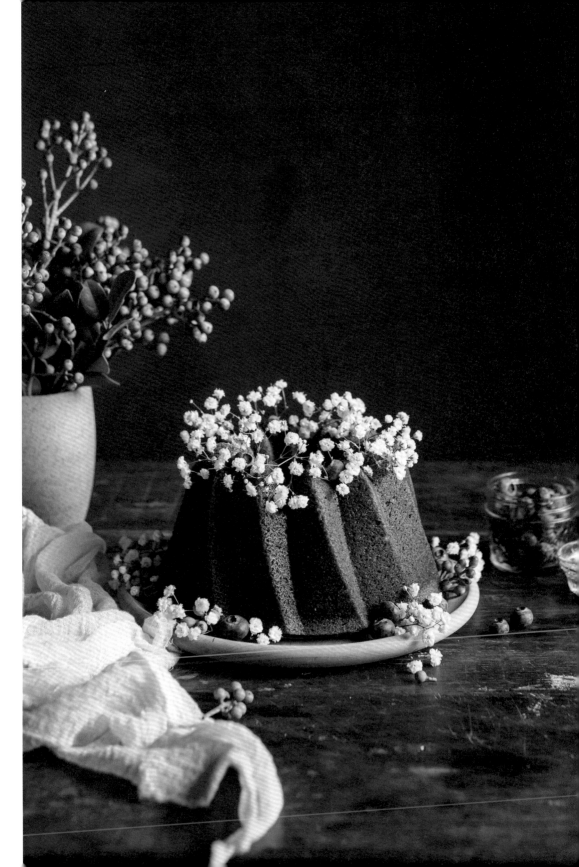

拍攝角度

Shooting Angles

攝影中的拍攝角度，通常被歸類於構圖或攝影技術，但對我而言，拍攝角度其實決定了我所要講的故事內容。

食物攝影中我最常運用的有三種角度，在我眼裡，這三種角度所說的故事都不同：
平視角度——說的是「用餐空間」的故事。
俯視角度——說的是「餐桌上」的故事。
45度角近拍——說的是「食物」的故事。

為了部落格文章而拍攝的話，我便會依照每個角度的特性來規劃拍攝內容，相互輔助來傳達一個完整的故事，畢竟很難只用一個角度說完所有的事。想清楚要表達的主題，再決定拍攝角度，如果今天拍攝的是一個很高的蛋糕，那麼就會選擇平視角度來突顯主角的特色，而如果是一場豐盛的早午餐聚會，可能就會運用俯視角度來描述餐桌上的故事。

〔 平視角度 〕

平視構圖說的是用餐空間的故事，例如是在室內或室外，餐桌位於窗邊或者廚房角落，能同時看到主角與餐桌周圍的環境與道具互動的模樣。

選擇平視構圖的另一個原因，就是當拍攝主角是無法平躺的物件。

我拍攝的照片本來就是以我個人的角度來看世界，像是我不會平放酒瓶、酒杯或胡椒罐，雖說平放才能在俯視角度時看到酒標與整體輪廓，但對我而言，生活中不會有這樣的情境，所以我不會選擇這樣造景，想要平放或不平放我認為這些沒有對錯，只是表達的方式不同。所以如果今天想讓酒瓶入鏡，我便不會選擇俯視，而會以平視角度呈現，因為這是我平常看酒瓶的視野。

平視角度是一個很適合運用暗色背景來營造層次的角度，暗色背景剛好可以為食物主角打造出如舞台劇主角般的戲劇化對比效果。

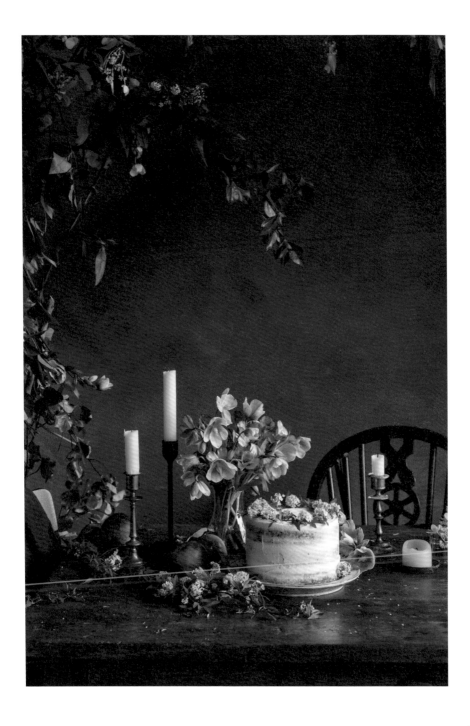

{ 俯視角度 }

俯視角度是近期很流行的角度，但其實每一個角度都有它的優缺點，而在選擇俯視之前，可以先了解俯視的特性，以及它代表的意義。

俯視構圖說的是餐桌的故事。像是今天的早餐吃的是什麼？搭配了咖啡或茶？又有幾個人一起用餐呢？它適合拍攝平坦的大面積畫面，餐桌就是最好的例子，不過要留意的是，如果有太高的物件在照片邊緣，像是酒杯酒瓶，便容易出現酒杯向外傾斜的變形現象。應變方式就是將相機拿高一點，或者將酒杯等較高物件移到畫面中間。

俯瞰跟平視角度的構圖與光線明暗配置會不同，俯瞰的明暗對比不會像平視般強烈，因為俯瞰本來就不是要營造深度，注重的是畫面整體的構圖擺設。

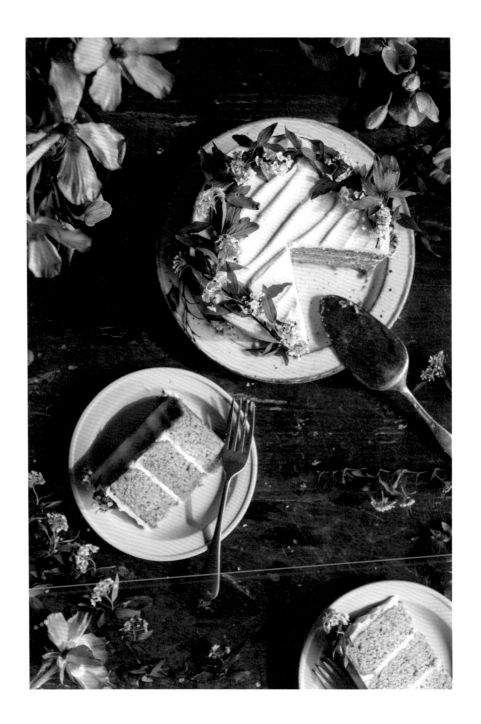

{ 45度角 }

45度角近拍，講得是食物味道的故事。

一般想到美食攝影，都會認為最適合的拍攝角度是45度角。但是我卻較少選擇這個角度，對我而言，它說故事的方法比較有限，我一般只有在特寫食物細節時，才會使用45度角，因為如果拍攝比較大的景，45度的角度會使鏡頭變形很明顯，畫面想帶到蛋糕旁的牆角與花瓶，但是一入鏡就呈現往外倒的歪斜狀態，在我眼中這樣的畫面不符合我們平時看世界的模樣，所以看到周圍的線與物件都是歪斜時，會讓我覺得畫面失真。

當然45度角還是有它存在的必要，它能帶出不同食材之間的層次，並且同時看到頂部與側面。近距離拍攝時，更能看到食物細節並傳達食物的口感與風味。

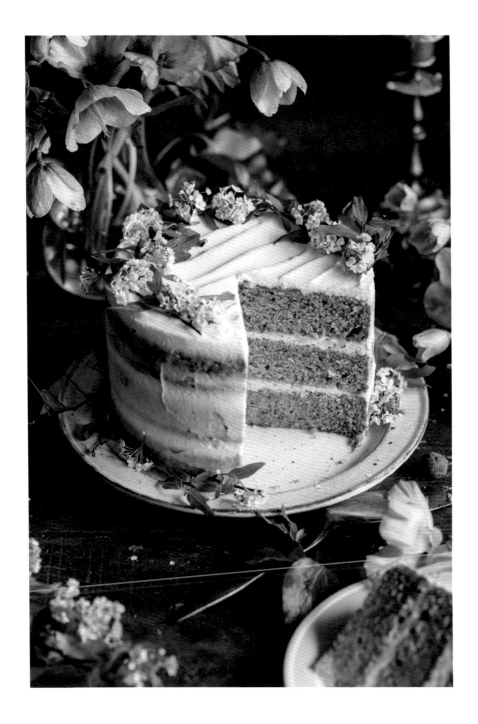

構圖 / 場景造型

Composition and Prop Styling

構圖，可以在2D世界中，營造出層次與動感。構圖不論簡單或複雜，它最終的目的就是利用物件的串連，來引導觀眾的目光聚焦於主角，或是帶領觀者的目光可以在畫面中四處游走，不感無聊。

﹛ 思考構圖的兩大要素 ﹜

構圖時我會以兩個方向來思考要如何挑選道具與造型場景。一是意義上的構圖，二是畫面上的構圖。

意義上的構圖——挑選道具：思考的是照片故事的劇情，以及出場的主配角們。
照片中每個道具都應是能幫助說故事的角色，就算是再美麗的道具，若與設定的故事無關就不要用。

畫面上的構圖——道具之間的相對位置、色彩：選定主配角之後，就得思考它們站在舞台上時的相對位置。「聯想」是排位時很重要的步驟，如同生活中實際被使用時的狀態去聯想物件之間的關係，例如砂糖罐與牛奶罐會放在茶杯的附近，蛋糕刀會放在蛋糕的周邊。

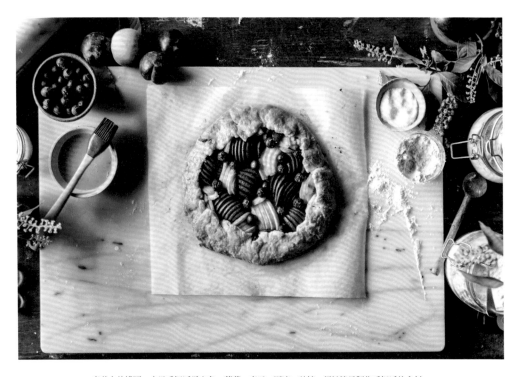

意義上的構圖：水果手捏派是主角，藍莓、李子、蛋液、砂糖、麵粉等是製作手捏派的食材。

畫面上的構圖：手捏派作為主角在正中央，其他與它相關的配角分別圍繞著它，

就像是剛做完派，還沒時間收拾桌面一般。

{ 意義上的構圖——道具的選擇 }

對我而言，造型造景代表著一個人對生活事物的認知與邏輯，所以我十分重視一個情境的合理性。

唸書時，電影研究教授說了一番讓我印象很深刻的話：他解釋電影中「mise en scene」的意思，廣義來說就是導演運用畫面來傳達訊息的方式，包含佈景、演員、構圖、燈光、運鏡等多種元素——電影畫面中所出現的所有事物，都是導演要讓你看到的，就算天空有兩隻鳥飛過，也是導演選擇要讓觀眾看到的。這時我就想導演如何控制兩隻鳥飛或不飛過去，教授解釋，如果導演不願讓你看到，他就會重拍一次，然後在剪接室挑選沒有鳥飛過的那個版本。

這讓我意識到作為一名創作者，就算觀看者沒有注意到，但在我拍攝的照片中所出現的所有元素，都應該要有它存在的意義。若毫無來由的出現，我就該思考這張照片，也就是我要講的故事的邏輯與合理性。

每一個物件在畫面中都有它的意義——巧克力餅乾旁邊不會放刀叉，奶油盤旁邊不會放剪刀，咖啡杯旁邊不會放鍋鏟，不要因為喜歡一個物件或者覺得某一個角落很空曠，就想將道具放進去，那填滿的只有表象，照片的內容卻會被破壞。動手將物件放進畫面時，我一定先想意義，再想位置，每個餐道具都有它實際的功能，因此擁有意義，就像用不同的詞彙來串連出一句話，我們要利用不同的道具來串連出一個故事。

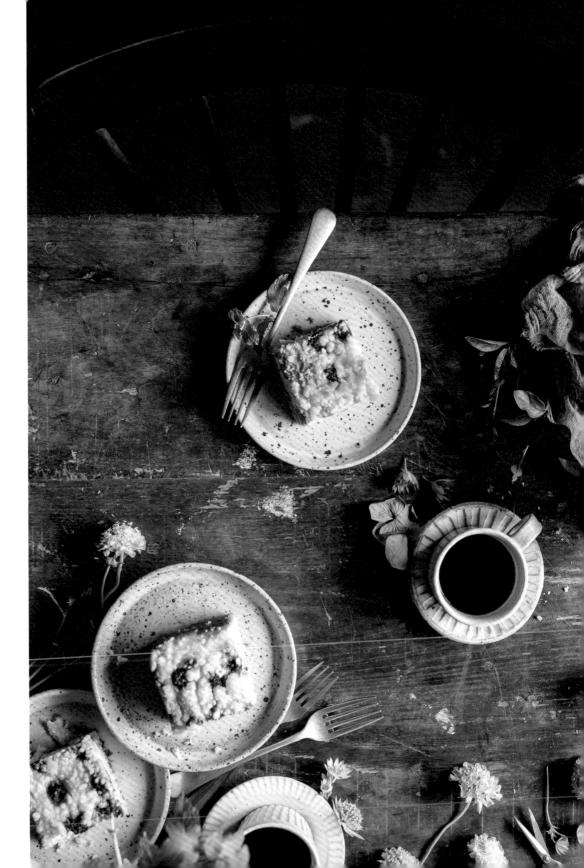

如何選擇道具：

有了想講的故事之後，便要開始挑選適合的道具。為了顧及合理性，我在挑選道具時會以循序漸進的方式，來考慮三個不同階段的造型程度。

第一階段——食用時會需要的餐具：裝蛋糕的盤子、切蛋糕的刀子，裝湯的碗、喝湯的湯匙等。
第二階段——幫助說故事的道具：製作餐點用的食材、下午茶的紅茶、早餐的咖啡。
第三階段——增添個人風格的道具：喜歡的書、花草、首飾等。

造型程度也是一件要考慮的事，並不是每一次拍攝都需要撒麵粉、扔花瓣、擺一整桌盛宴，判斷方式就是以故事為出發點來決定造型程度，簡單的早餐餐桌，就選擇最核心的刀叉等用餐餐具，豐盛的朋友下午茶聚會，就可以選擇強度較強的餐桌裝飾，來營造出熱鬧氣氛。懂得適時控制造型程度也是必備攝影能力之一，況且每次發文或分享照片強度都是十的話，讀者看多了也很累，造型程度有高低起伏也會比較有新鮮感。

主副觀念要清楚：

一個畫面中，主角與配角的戲份要分的清楚，配角的功用是襯托主角，不可搶走主角的焦點。若選擇利用華麗佈景來闡述故事情節，可能會出現很多配角，但就算情境再繁複，還是要能在眾多層次中找到主角，創作者心中必須非常清楚主角是誰。

一切的敘事都是由主角延伸出去的，蛋糕若是今天的主角，那麼場景中還會需要承裝蛋糕的盤子，切蛋糕的刀子，裝切片蛋糕的盤子，或許怕蛋糕太甜，想配一杯紅茶，那桌上還會有茶杯與茶壺，加牛奶會有牛奶瓶，加糖會有糖罐，早上吃配報紙，下午吃配雜誌，以此類推，故事劇情可以無限延伸擴張，但唯一不可忘記的一點就是今天的主角是蛋糕。

主副觀念清楚，在選擇道具時，除了劇情之外，還需要兼顧畫面上的協調性。我會盡量避免比主角的體積大很多或色彩更加鮮艷的配角道具，如果一定得用到體積比主角大很多的道具，我會在構圖時將配角裁切到跟主角差不多大小，而若配角顏色太多鮮豔，則可以在後製階段將局部的飽和調低，讓主角成為彩度最高的物件。

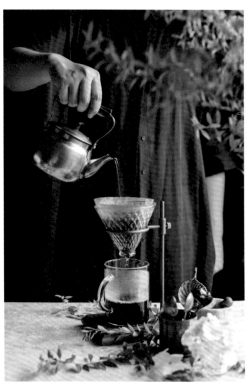

拍攝冰拿鐵的製作過程，情境造型只用到第一階段的道具：
只有盛裝牛奶的杯子和濃縮咖啡的小瓶子。

拍攝手沖咖啡的過程，畫面設定使用了第三階段的道具：
除了沖咖啡必須的工具，一旁還有廚房工具
與自己喜歡的花卉植物。

{ 畫面上的構圖：道具之間的相對位置、色彩 }

挑選出能幫助說故事的道具後，再來就是要將這些道具排列到畫面中。

選定道具種類之後，必須考慮道具與主體的大小是否成比例。如果在迷你杯子蛋糕旁擺了一杯超大杯冰拿鐵，畫面上冰拿鐵便容易變成主角，如果小茶杯旁放了一個大熱水壺，畫面上也會不協調。

俯視構圖時會使用的手法
1.以下層基底、中層主角、上層裝飾的方式來思考層次
2.重視物件之間的相對關係，運用物件的排列方式來引導視線

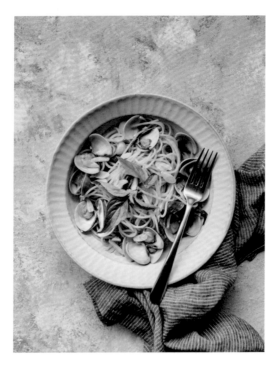

俯視構圖也有上下層次，不論食物造型或佈景造型，最關鍵的就是在於營造層次感。
就算是最簡約的造型與構圖也一樣可以有層次，例如此張照片情境造型將五件原本分開的物件，
利用層次的堆疊營造出視覺上的深度：背景＋餐巾＋餐盤＋食物＋餐具。

如果想營造比較屬於非餐桌的情境，
可以利用別的道具來取代餐巾，堆疊的原理相同

｛ 運用物件的排列方式來引導視線 ｝

「串聯物件」這個動作，其實大家一開始都是無意識在做的。我真正聽到這個說法，是去上不同的歐美部落客的攝影工作營的時候，雖然之前我便有拍出相似的構圖，但聽到串聯性這說法之後，真的有種恍然大悟的感動。綜合眾家部落客的說法，我歸納出以下重點：一般人在看圖像時，都會像讀文字一樣，有一個觀看的順序。美術界的說法是會從左下往右上看（可以想像一下在美術館，站在畫作前的觀看習慣），而因應現代人使用手機、平板、電腦的習慣，觀看的順序變成左上至右下。基本上就是說明我們的視線，可能因為物件的指向性及擺放的相對位置而被引導，了解這個道理之後，就能在造型時利用這個特性來引導觀眾，鋪陳故事並強調主角。

除了引導目光，串聯性的存在，也是為了營造隨機。隨機排列是營造生活感的好幫手，而真正的隨機中，物件之間並非等距，而是會有群聚，這些不規則的群聚便會造成局部留白。因此，留白，也是營造隨機這項效果中的手段之一。

小提醒：

除了隨機感之外，賦予道具一個存在於某處的意義也是重點之一。像是滿桌灑滿花瓣或水果的畫面，如果灑得到處都是會覺得毫無邏輯可言，喝個下午茶桌上為什麼有那麼多花？但是若給這些裝飾元素如花材或食材，一個灑落、散落的源頭，像是一瓶插花或一碗水果，那麼便表示這些散落的花朵與水果是從花瓶與小碗中掉出來的。重申之前邏輯性的論點，我希望道具有它存在的原因。

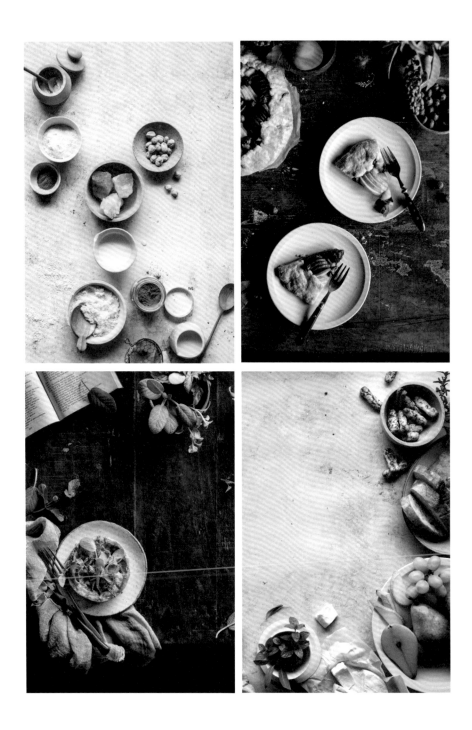

平視構圖時會使用的手法

1.營造高低層次感，例如領獎牌時前三名站的台階
2.試圖打造出後景、主體、前景的前後層次感

造型時，我會錯開很明顯對齊、對稱的物件，或者是高度一樣的道具，太過整齊會造成很人為的感覺，而且顯得陳悶，參差不齊的造型能讓畫面看起來具有動感而流暢。

平視時，若畫面中有兩件一樣的道具，像是一對茶杯，可以利用一前一後的排列方式來錯開兩者的高度，這樣從平視角度來看兩個茶杯便是不同的高度。

以高低前後交錯排列來營造視覺上的層次感

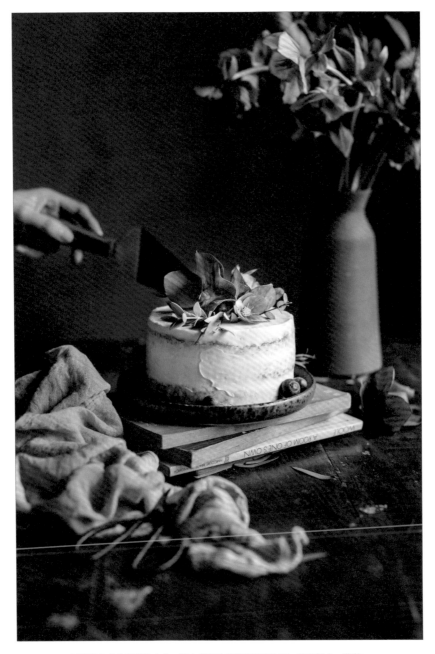

以照片中心的蛋糕為主角，後方有高的花瓶與聖誕玫瑰，前有餐巾、花剪。

色彩搭配

Color Design

一張照片的配色，可以決定它的形象風格。

一個情境，從主配角到背景、餐具、裝飾花草，所有元素的顏色都需要經過設計與搭配。

配色是我在開始學習食物攝影後，最希望有人提醒我的事。初學階段，只在意甜點要造型成什麼模樣，要用哪一個新買的道具，畫面構圖就已經一個頭兩個大，壓根沒有餘裕去考慮配色。到了後期才領悟到配色的重要性——不但對整體畫面的色溫色調會有影響，也是維持個人風格統一的關鍵之一。

當我領悟到配色的重要性時，我便開始控制新購入道具的顏色與材質，並且整理現有道具，因為我逐漸曉得有些顏色或質地的道具，接下來是不會出現在我的照片中了。

整體色調、色溫的協調性

照片畫面莫名的看起來很亂，十次有六次是因為顏色沒有搭配好。因為食物是主角，所以作為配角的道具們不能太過顯眼，這也是我喜歡用低彩度餐具的原因，如此才不會搶走主角的風采。我也會根據食物主角的顏色來搭配道具色彩，如果食物是草莓鮮奶油蛋糕，我就不會選擇紫色餐巾配上古銅色杯子，因為這樣畫面中就有三種互不搭配的顏色，看起來很突兀。

搭配顏色時，我還會考慮顏色本身的色溫，如果盛裝主角是冷白色的盤子，我便不會將它搭配暖色調的奶油白背景或餐道具。就算顏色的彩度相等，若色溫差別太大，也會顯得兩個好像屬於不同世界，被硬湊在一起的感覺。

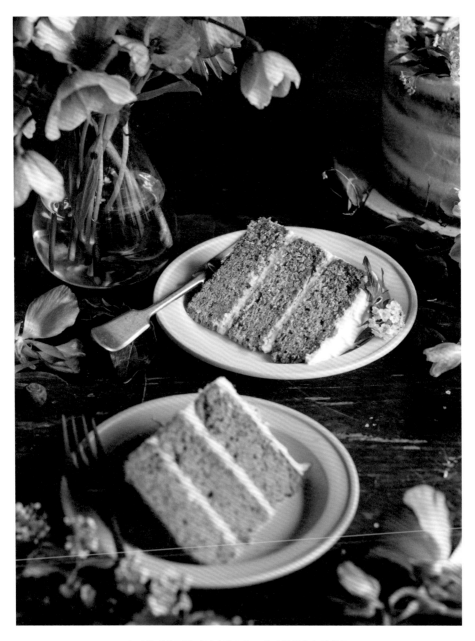

切片的香蕉蛋糕是照片的主角，底下襯著米白蛋糕盤，
周圍搭配著相近色系的小手毯、白色聖誕玫瑰與粉橘單瓣陸蓮。

小心反光的陷阱

用不同的食材／道具，都會影響畫面整體的顏色，因為光打在物件上會反光，打在藍色物件反藍色的光，打在橘色物件上反橘色的光，如果是圓形球狀物件，反的更是四面八方無處可擋，選擇擺上場景中的任何一個物件，都會成為影響最後作品的一個元素。

例如想打造想牛奶瓶情境那種很清透的摩登明亮風格，但是卻放了一件橘紅色道具在場景中央，就算在後製時將橘紅色的飽和降低，它反射的橘紅色光還是很難完全修除，所以如果心中有特定的色系風格，並不是只要後製調整顏色就都能修出那種風格，必須在選擇道具時就考慮到整體色系與畫風，才有辦法得到最佳效果。

清透乾淨的明亮風格，利用玻璃瓶透明材質，搭配上軟木與香料粉
的咖啡色，以及溫和的白色碗、砂糖與牛奶。

上述為整體配色的重點提醒，以下是從拍攝流程的角度，說明思考配色時的要點。

〔 背景與主角 〕

決定拍攝主角後，我在設定佈景造型時，首先選定的就是背景。在我的草圖筆記上可以看到，在食物造型與構圖之外，我時常會在旁邊註明計畫要用的背景，表示我在開始製作甜點之前，就已經考慮好背景顏色。

我會依照主角特色與拍攝角度來設定背景顏色，若以草莓為畫面中的食材主角，暗色木桌與亮色大理石所營造的效果截然不同，這時就得考慮想傳達的是什麼訊息與氣氛。

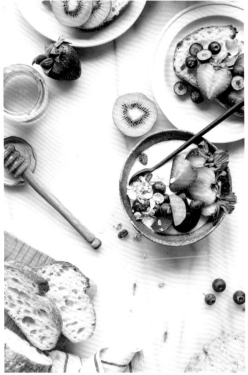

兩張同樣是早餐優格主題，暗色木桌的效果會顯得比較穩重，大理石桌面則能傳達早晨明亮有朝氣的氛圍。

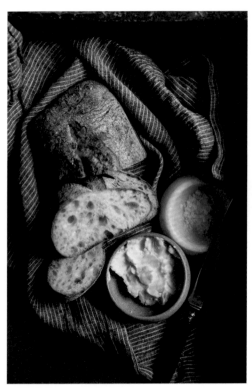 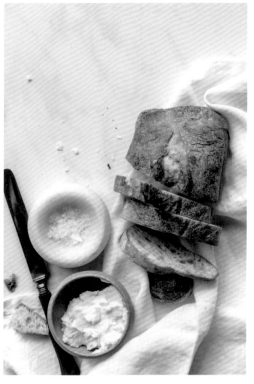

將主角換成歐式麵包，深色背景顯得溫暖又帶點神秘感，有著令人嚮往的氣氛，而在淺色背景的襯托下，有著比較簡約日常的俐落感。

挑選風格時，我會依照自己比較想吃的那一個版本來判斷要用哪一組照片。例如前頁的早餐優格組中比較喜歡明亮風格，而歐式麵包則更喜歡暗色背景版本。這兩個版本都是在對比照片組中，會讓我好奇它味道的畫面，畢竟這就是食物攝影的最終目的。

不要害怕「以黑襯黑（black on black）」，或許會擔心暗色物件是否會消失在暗色背景之中，但只要曝光拿捏得當，妥善利用光影來勾勒形狀與色彩，以黑襯黑其實能傳達非常強烈且有質感的視覺效果。

以單一色系為主題的造型設計。
食材與道具都是以深紅、紫色為主，穿插著些許綠色與咖啡色，背景也特別選用深色。

{ 主角與道具 }

有了主角與背景之後，我喜歡以主角的色彩為出發點，利用與主角同色系或對比色系的
道具來做搭配，如此一來就能控制畫面中出現的顏色，也不會擔心有落單的色彩出現。
就算是使用對比色，也盡量選擇有著相近色溫與彩度的配角道具。

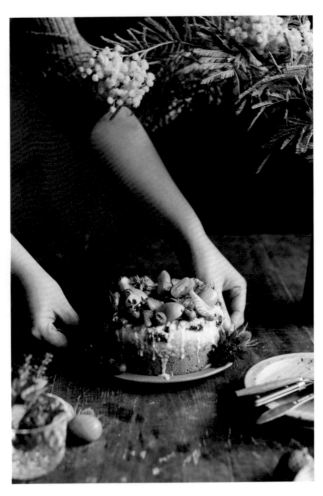

利用當季的金棗來做裝飾，
剛好與鮮黃色的新鮮金合歡相呼應。

看新買的優格酒上的粉紅色酒標很可愛，想要記錄一下，但若照平時的低飽和道具搭配法，
擔心酒標會太過突兀，因此搭配了有著相等彩度的馬卡龍與小桌花來平衡畫面。

｛ 加入個人風格與明確配色偏好 ｝

我在創作時有很明確的配色偏好，有時常出現的顏色，也有幾乎不出現的顏色。

最少出現的顏色是黃與橘色，這並非偶然，我有刻意的避免使用柳丁與橘子等，飽和色很強的柑橘類水果，買花時也會刻意避免鮮豔的橘黃色系。

最常出現的顏色是粉紅與藍色，而且都偏冷色調。我非常喜歡粉紅色與灰黑色搭配的組合，從Instagram上可以很明顯地看出，我使用了很多粉紅與紅色系的水果與花來作為配色。另外，很多款蛋糕都是褐或橘黃色，加上我也喜歡運用木桌作為背景，所以畫面中時常出現暖橘與咖啡色，這時藍色剛好可以用來制衡這些暖色食物與背景。

最後不能忘了綠色，因為使用了大量的植物，綠色一直是我風格中的一大關鍵。黑、白、綠與深咖啡色，是我個人風格的基調，加上粉紅、藍與紫色來注入些許浪漫元素。

POST-PRODUCTION
& PERSONAL STYLE

編輯挑圖與檢討

Edit and Review

拍攝完畢不代表工作結束了，挑選與編輯照片是工作流程中很重要的步驟，一場拍攝也許會有上百張照片，如何從上百張照片中，挑出最適合的一張或一組照片也是一門學問。研究所唸書時有一堂課，老師交給我們的一項作業就是回家拍攝一組照片，從中挑出十張，來敘述你想說的故事，交完十張照片作業後，老師說下週將這十張減少到五張，再下一週則變成一張。聽起來並不困難，但真的執行起來，卻發現沒有想像中簡單，一張照片很難完整地敘述故事細節，而要發想十張不同角度的照片來詮釋一個故事也是挑戰。編輯對於原創作者並不容易，這也是為何作家、藝術家需要編輯，因為創作者比較難以客觀角度來看作品，一組作品中一定有對我們較有意義的幾張照片，但這些偏好照片不一定對整體敘事有幫助。我也時常會有私心喜歡的幾張，例如有時會出現三張很好看的特寫，但是一篇文章中連續出現三張很相似的特寫照，感覺重複率太高，最後只能忍痛割愛。編輯就是在訓練以整體敘事的角度來挑選與排列照片，適時的做出取捨。

挑選照片除了能訓練編輯力，同時是檢討作品的最佳時間。檢討是學攝影時容易忽略的部分，我認為只有通過檢討才能知道自己問題在哪裡，雖然有點像是在改考卷，但總比一直鬼打牆似地犯同樣錯誤來得好。

進入後製

Post-Processing

後製修圖，是個美妙又危險的步驟。

如果將自然光比喻成一道料理中的鹽巴，那麼後製，就是味精。

後製是風格攝影中很關鍵的一環。基本上所有你看到的風格攝影都有經過修圖，我的照片若沒有後製，本質上還是一張好照片，但視覺效果不會如此強烈。再來後製是我控制作品品質的最後一道關卡，今天如果天氣不好（或太好），我可以利用後製步驟來讓照片與之前作品的風格統一。

每個攝影者都有自己修圖的步驟與手法，而我的作法就是為了修出我現在的風格。

後製在攝影界有著兩派不同的看法，有些攝影師相信按下快門的那一刻就決定了這張照片的命運，之後什麼都不應該再動，另一邊我的想法則是若是畫家可以用顏料調出他想要的顏色，那我身為創作者應該也可以調整我照片中的顏色。每位攝影師自然都有自己的理念，這無關對錯，只是選擇不同。

我很享受後製的過程，喜歡在夜裡放點音樂，挑著早上拍攝的照片並修圖，看著腦中的畫面一點一點的成形，莫名的很療癒。不過還是得先警告大家，花太多時間在後製上可是會有反效果。我喜歡將修圖比喻成像是女生化妝，若是照片本身好，天生麗質，那麼稍微施點脂粉來突顯重點就會很美，但如果加了很重的濾鏡就像是畫了大濃妝，反而會有欲蓋彌彰、多此一舉的感覺。我只能說水能載舟，亦能覆舟，後製是一個能決定照片成敗的步驟。

{ RAW檔 V.S. JPEG檔 }

在開始後製之前,無法不提到RAW檔。如果對後製有興趣,願意花時間在後製上,我強烈建議開始拍攝RAW檔。一旦體會到RAW檔對整體風格的好處,便會頭也不回地拋棄JPEG。

很多人對RAW檔的印象就是檔案很大,千萬不要用,還有顏色看起來很平淡,沒有JPEG好看,所以更不要用。但只要了解了RAW檔,便能理解它的優勢。

JPEG是壓縮檔,按下快門那一刻,相機便會收集、壓縮並存下設定值指定的資料。如果將各個設定值都想像成一張紙,曝光、色溫、飽和設定各是一張,按下快門後相機會將多張壓縮成一張紙交給你,那一張就是存在記憶卡裡的JPEG。之後在後製JPEG時,**只要更改並存檔,所有變動便不可逆,若之後想要原圖是找不回來的。而且JPEG無法進行大幅度的後製,若後製程度太大,JPEG的畫質會很明顯的下降。**

RAW檔是收集現場大量的參數,光線亮到光線暗,色溫暖到色溫冷,每一項設定值都收集了多重資料進來,假設這些資料都是一張紙,那麼RAW檔照片最後交給你的,不是一張紙,而是一疊很厚的資料夾。後製調整設定值時,想要什麼設定值就可以從資料夾中調出來,想亮一點就去換一張畫質一樣但曝光較亮的紙出來,全部調出來後再壓縮成JPEG檔使用,如此一來就不會犧牲畫質。**而因為需要轉存的特性,只要不刪,原圖永遠都會在。**

不過RAW檔當然有它的缺點,畢竟天下沒有白吃的午餐,RAW檔的缺點是必須轉檔與檔案大。一般網路介面或社群軟體都不允許上傳RAW檔,所以若以RAW檔拍攝就必須經過電腦進行轉檔,才有辦法上傳分享。目前有許多手機修圖app也支援讀寫RAW檔,所以並非不能在外修圖轉檔,只是依然會比JPEG多一個步驟。而且RAW檔沒有修圖的話,會看起來有點平淡無趣,如果拍照時分別存下一張RAW檔與一張JPEG檔,不經任何處理,兩張擺在一起看,JPEG檔曝光與色彩都會比RAW檔來的漂亮,以炒菜來比喻的話,JPEG檔就像是將一盤炒好的青椒牛肉給你,RAW檔是給你一大籃做青椒牛肉的食材,若JPEG這盤青椒牛肉不好吃,能改良的程度非常有限,而且可能越改越糟,RAW檔的話,雖然得花時間親自料理,但好處就是可全權決定炒出來的風味。

RAW檔第二個缺點就是檔案很大，如果拍攝量又大，照片檔案會佔據電腦硬碟很大的空間，所以外接硬碟也成為必備器材之一。決定認真學習食物攝影的話，建議買一台外接硬碟作為攝影專用，這樣也不用擔心電腦當機會遺失照片。

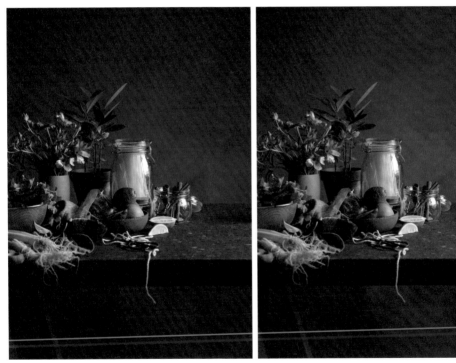

JPEG檔直出未修圖　　　　　　　　　　　　　RAW檔直出未修圖

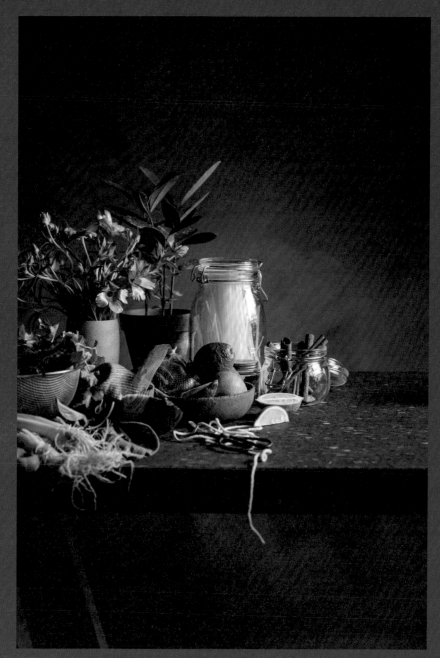

RAW檔修圖後

｛ 現場拍攝與後製之間的關係 ｝

對我而言，換成RAW檔拍攝後，真的有種踏入新世界的感覺。後製JPEG如果可以補救兩分，RAW檔可以補救差不多六分，這對於倚靠多變自然光的攝影者而言是很大的幫助。

如果平時是在控制的環境拍攝，像是於攝影棚內打光拍攝，或許RAW檔的幫助便沒有太大，畢竟拍攝環境很穩定，但因為自然光很難捉摸，會讓照片效果不斷變動，所以需要RAW檔的後製優勢。

有時在拍攝進行時心理壓力會很大，同時要兼顧構圖、曝光與食物造型等細節，所以若是了解後製的能力與極限，便能在拍攝現場作出應變並有些餘裕。在拍攝時，絕對要確定的部分是對焦與構圖，其他像是曝光、白平衡等可以有些彈性，如果今天天氣不好，後製時可以將曝光值提高來補救，不過當然都有極限，並不是能從暗房修成豔陽天，同理也無法從豔陽天修到陰天氛圍。隨著練習會理解現場狀況與後製的相互關係，了解後便能得知哪些部份在後製時可以救回來，哪一些部分需要當場解決。善用一人身兼攝影師與修圖師的優勢，來了解拍攝與後製之間的關係。

{ 修圖的美感練習——尋找自我風格的關鍵 }

修圖一直以來都是非常熱門的主題,但修圖真的是最難教的,因為有很多部分是需要靠每個人的眼光與喜好來決定,分享我修一張圖的步驟很簡單,但是教導如何自己判斷要修什麼很難。每一張照片的曝光與配色都不同,很多時候必需依賴個人的判斷,就算靠實例來講解,也只解釋了單一事件,無法一次解釋完所有可能會出現的狀況,所以除了提供修圖步驟之外,也分享我自己練習修圖的方式,希望能幫大家找到自己修圖的風格。

一開始接觸修圖軟體時,一定搞不清楚每個設定到底有什麼效果,所以可以在自己慣用的修圖軟體上實驗每個設定的功能效果,重點在於調高調低來測試效果,測試完要歸零,這樣才知道下一個功能的效果在哪。

我平時還會收集許多喜歡的照片來作為後製參考圖,拍攝後找出有著類似拍攝角度、配色與背景顏色的參考照片,接著先後製自己的照片,然後檢討時就直接拿著參考圖與自己的照片來做比較,兩張照片直接並排一起看就像是照妖鏡,這時會發現與參考圖之間的差異,藉此來判斷後製上還需要做些什麼才能獲得我理想的效果。

有目標的練習會比隨意套濾鏡來的有幫助很多。如之前一再強調的重點,心中必需先有一個想打造的風格,才能決定要用什麼技術。

{ 利用後製統一個人風格 }

當你找到風格後,下一個課題就要統一它。

控制風格,其實就是棄捨離。

我的風格中不能出現人造光,所以晚上外出吃飯就無法拍照。我的風格中明暗對比很強,所以會選擇避開拍立得效果的濾鏡修圖。有時就算畫面再好看,我也會因為與現有風格不合而放棄它。

我對個人風格統一性的控管很嚴格,並不是表示大家都得一樣嚴格,但是以後製來統整照片風格是很重要的技術,若能善用絕對是提升照片品質的一大助力。

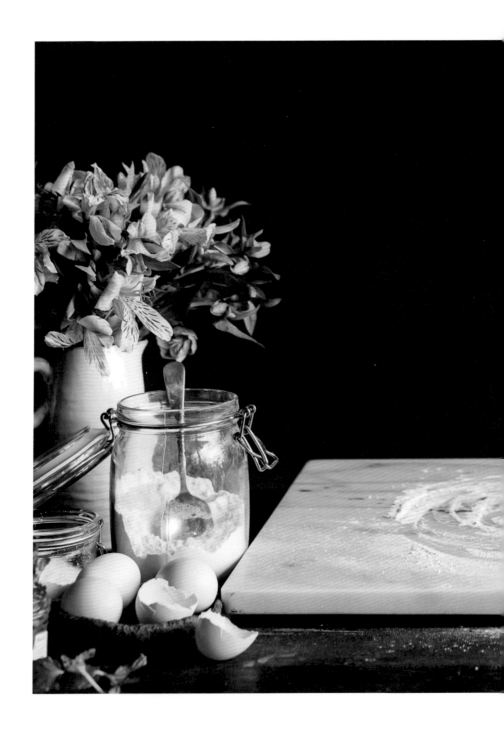

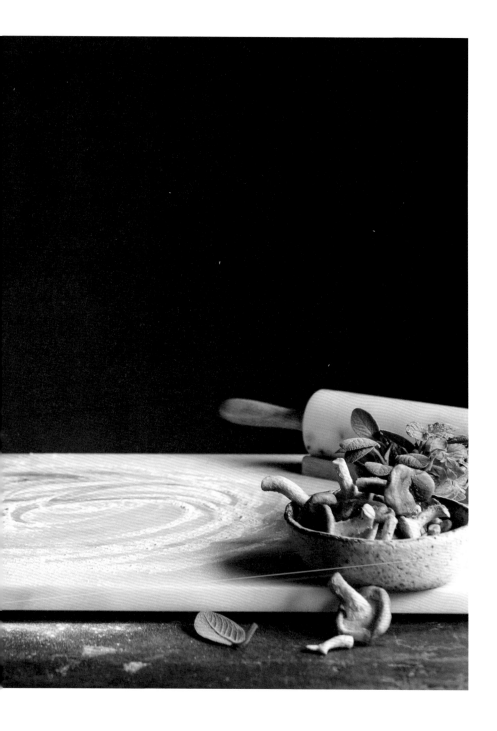

Lightroom 後製、轉檔

Editing in Lightroom

我使用的後製軟體：Adobe Lightroom CC、Adobe Photoshop CC。

我喜歡Lightroom的原因是它是同時可以管理照片與修圖的軟體，傳進電腦後可以挑選、編輯、修圖並轉檔，整個後製過程可以在同一軟體內解決，除非有需要進photoshop做細部合成修圖。

修圖重點在於效果，軟體只是工具，雖然我偏好Lightroom，但有許多電腦與手機軟體都可以達到同樣的效果（工具名稱或許不同），大家只要選用自己習慣的就好。

通常在剛開始練習後製時會不知從何修起，所以想說套個濾鏡就好。我也會使用濾鏡，但是濾鏡的問題就在於沒有一個濾鏡是完全符合我想要的效果，而且很容易落於「濾鏡感」太重，所以我的後製過程會從濾鏡開始，然後再根據每組照片來進行微調。後製是非常考驗攝影師眼光與美感的一個步驟，因為如果你看不出差異就根本無從修起。

再來要思考在個人風格中所追求的是什麼？我追求的是明確及統一，所以我會重視利用後製來整合照片風格。後製時，我幾乎都是用同一個濾鏡，雖然也會想試試不同的濾鏡效果，但太頻繁的變換後製方式會讓風格一直浮動。就算每一張照片都運用同一個濾鏡也無法保證風格能夠統一，因為每張照片的拍攝環境與狀況都不同，不可能有同樣的曝光與色溫，就算套用同一個濾鏡也依舊需要微調。

我喜歡將後製比喻成女生化妝，如前述，後製和化妝很像，對於學化妝的過程女生們應該都有共鳴的一點，就是剛開始的「濃妝期」，剛開始化妝時都會有這麼一段下手不知輕重的時期，回頭再去看以前的照片就會發現臉怎麼那麼的白，剛開始使用濾鏡時也一樣會有一段「哇！這效果好厲害」的濾鏡濃妝期。不斷替換濾鏡風格的行為也很相似，年輕時總會跟著潮流來嘗試不同的妝感，今天是口紅，明天是眼線，但是隨著經驗值的增長，便會找到最適合自己的妝容，技術變好，變

化也變少。我能理解找到心儀濾鏡時的雀躍，但對於濾鏡，真心的提醒，請酌量使用。

我的修圖作業順序：
檢查垂直水平線 → 鏡頭校正 → 套用濾鏡 → 曝光 → 白平衡

1.鏡頭校正與確認水平：

構圖與垂直水平線工整是我挑圖的最低門檻，會被選中進入修圖階段，表示構圖沒有問題，再來就是確認垂直與水平線條。如果發現無法抓到水平或垂直線條，旋轉、ＸＹ軸翻轉或裁切都無法救回來，我就會放棄這張照片。另外若是因為調整水平需要大量裁切，導致照片畫質變得太小，也會降低照片的可用性。建議一定要先確認線條後再決定是否繼續修圖，不然修的很辛苦，最後卻發現線歪了救不回來，努力都白費了。

2.套用濾鏡：

我一開始是使用VSCO Film濾鏡，應該有許多人在使用手機VSCO App，而我是使用VSCO仿底片機效果的電腦濾鏡，不過目前已經停售了。現在網路上也有很多攝影師在販賣自己的濾鏡，如果有特別喜歡的風格，購買喜歡攝影師的濾鏡也是個好的出發點。

3.曝光：

根據當天的光線狀況來做調整。一般在拍攝現場就應該已將曝光調整到接近理想的狀態。

4.白平衡：

運用自然光攝影，幾乎每一天的白平衡狀況都會有些許不同，所以也必須做出不同的調整。相機上，我一般都是使用自動白平衡，而到後製時，有些日子完全不需要變動，有時則會將色溫調降約100～300度。

5.筆刷或放射性濾鏡：

利用筆刷或放射性濾鏡來強調局部的明暗對比或色彩飽和，是暗色背景風格不可缺少的後製工具。詳細修圖方法會在後面的章節示範。

6.分割色調（split toning）：

我喜歡在亮部加一點藍或粉紅，暗部加一點紫。

7.清晰度（clarity）、銳化（sharpen）、除霧（dehaze）：

最後一個步驟就是加清晰度、銳化與除霧，這步驟依照個人喜好可加可不加，但建議是最後再加，而且也是酌量使用，尤其是當有人入鏡時，清晰度太高會讓人的皮膚看起來很不自然。做為參考，我平時的設定值：清晰度＋12～25、銳化＋15～20、除霧＋5。

選擇性步驟：

1.調整顏色色調與飽和：

因為我通常會將色溫調整成偏冷，因此有些情況下深灰牆面會偏藍色，這時我會選擇降低藍色的飽和度。如果畫面中有很多咖啡色系的物件，像是木桌與香蕉磅蛋糕，我也會降低橘色的飽和度。

2.污點修復：

當有插座或沒有遮好的背景入鏡時，便會利用污點修復來移除這些礙眼的物件。如果比較繁複，建議用Photoshop來處理，Lightroom的污點修復工具比較陽春。

{ 後製示範：暗色背景風格 }

開始修圖之前，首先要了解一般人在看圖片時通常觀看的順序：

1. 最明亮的地方
2. 對焦最清楚的地方
3. 色彩最鮮豔的地方

明暗對比強烈的暗色背景風格，基本上都需要某種程度的後製，在現場利用遮光板等設備來擋光打造出陰影也是一種做法，但效果不如想象中強烈時，後製修圖就是必要的一步。

我在後製明暗暗色背景風格時，有兩個最主要的目標，就是讓主角成為畫面中最明亮及最鮮豔的物件，讓觀眾一眼就能看到我指定的主角。而對焦是否清楚在按下快門時就已經決定了，後製無法改變，必須在拍攝當時確認。

一般來說有兩種方式可以後製出明暗對比強烈的暗色背景風格。方案一是畫面整體曝光偏黑，後製再將主體修亮；方案二是畫面整體曝光偏亮，後製再將背景修黑。

{ 不要害怕陰影與暗部 }

局部的調高與調低曝光，用意就在於要營造明暗之間的對比差異，如果沒有陰影，就無法襯托最明亮的主角。有了對比，眼睛才會跟著明暗層次移動，才能營造出動感。有了明暗，物件才會立體，如果所有物件都是同一個亮度，反而沒有可聚焦之處，顯得沒有重點。

Original > *Tips* > *Done!*

1. 以筆刷提高局部曝光,
讓湯匙和藍莓最明亮清楚。
2. 以筆刷降低局部曝光。

方案一:整體曝光暗,
後製將主角修亮。
1/125、f/3.5、iso 1000、50mm

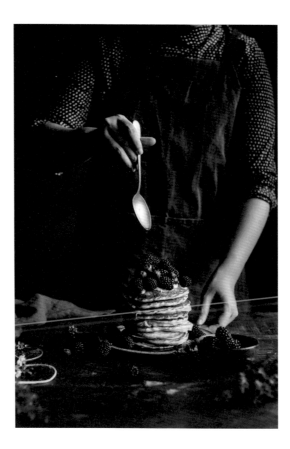

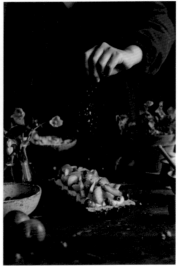

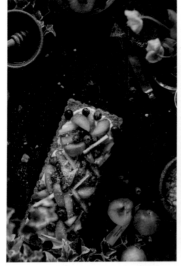

Original > *Tips* > *Done!*

1. 以筆刷或放射性濾鏡提高局部曝光。

2. 提高曝光、對比,以及飽和度。　　3. 校正水平。

方案二:整體曝光亮,將背景修暗來突顯主角。

上:1/80、f/3.5、iso 1250、50mm ｜ 下:1/640、f/3.5、iso 400、50mm

小提醒：

這個後製方式無法用在亮色背景，因為暗色的背景才可能修的自然，況且亮色背景追求的本來就不是明暗對比強烈。

當畫面中有很大一塊比主角還要亮的部分，我會用筆刷塗在我希望變暗的地方，讓局部的曝光值降低，使主角成為整張照片中最明亮的部分。

我的風格強調的是「明暗對比強烈」，絕對不是「很黑」。許多人對於暗色背景風格存有誤解，以為這種風格的拍法就是讓畫面整體曝光不足就好，但如果畫面中全部物件的曝光都一樣，只有「暗」沒有「明」，那麼觀眾怎麼知道主角是誰？明暗對比的意義就在於以「暗」來突顯「明」。

｛ 後製示範：明亮背景風格 ｝

明亮風格通常會需要比一般更高的曝光值，不過比起一昧的提高曝光，更希望的是曝光均勻。這與明暗對比強烈的暗色背景風格則是反方向操作，但如果修到沒有對比，畫面沒有層次會看起來很無聊，這時我會局部提高盤中食物的對比與色彩飽和度。

明亮風格，根據我自己的經驗與喜好，曝光通常都會調整到比想像中高很多。有很多次在我認為已經將曝光調到很高了，但是跟我作為參考的照片一比之下，才發現其實曝光還不夠高。

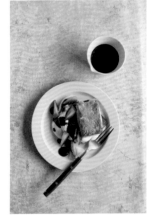
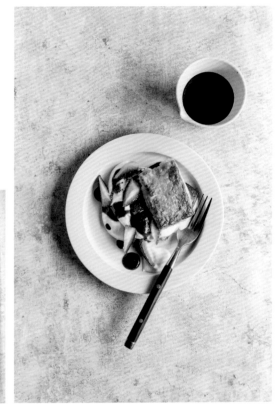

左：修圖前 ／ 右：修圖後
1/100、f/4.5、iso 400、50mm

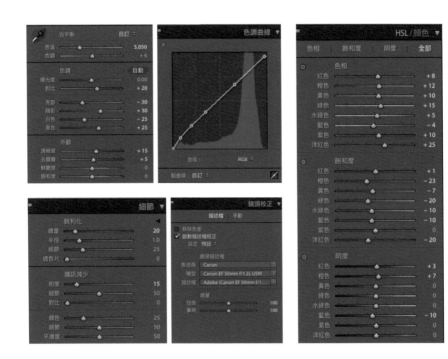

小提醒：

Lightroom以及某些相機型號，是可以開啟高光過曝與暗部低曝的警告，表示在過曝與低曝時，螢幕上會顯示問題區域，可以依此調整曝光。前面也有提過，如果遇到不是過曝，就是低曝的情況，該怎麼選擇？過曝太嚴重，很多細節後製是救不回來的，所以如果要我選的話，我會選擇適當的曝光不足。

這當然也都是看情況，因為從我家的窗戶看出去就是別人家的陽台與鐵窗，如果窗戶入鏡了，也並沒有想要救回窗外細節的意思，那不如就過曝到底變成一片白，反而還不需修圖遮掩鄰居的鐵窗。

技術養成與美感培養

Acquire Skills and Curate Style

許多人看到我在造型場景時，有時會因為一朵花或一根薄荷，來來回回調整很久，大家就會開玩笑說著「你應該是完美主義者吧！」我並不是完美主義者，因為我不認為能做到完美，如果要完美那就永遠不用拍照，但是要將一件事做好，勢必要有一些偏執。

我的照片本來就是表達我的世界觀，就算編織出來的故事再牽強，只要能說服我自己就是我的邏輯，別人的邏輯也許跟我不同，所以能營造出與我不同的畫面。如同電影《全面啟動Inception》裡所打造的夢境世界，我想透過照片邀請觀眾進入我的世界，但若是沒有設計妥當，入夢者就會感覺到違和感，意識到這個世界的虛假。重點在於維持一致的世界觀，如果喜歡很瘋狂華麗或超現實的風格都無所謂，因為那就是你的世界，但是不要一下瘋狂、一下寫實，變來變去你的觀眾會不知道該期待什麼。個人風格的魅力與優點就在於不論在何處都能認出那是某人的照片，不管是臉書或ＩＧ滑到，或在雜誌中看到，一眼就能知道「哇，某某有新文章了」或「喔，原來某某幫他們拍了照」。Annie Leibovitz幫時尚雜誌拍照，根本不用註明攝影師是誰，從構圖到視覺風格，瞥一眼就知道是Annie Leibovitz的作品。

我分享這些並不是為了讓大家照著我的方法去做，每個人學習的方式都不同，適合我的不一定適合你，但是我相信從這些心得當中多少能得到收穫。並不需要完全的照著每個步驟去練習，因為若這不是適合你的方式，拍起來覺得太過複雜反而讓你失去拍攝的興致，這樣就完全失去我分享這些過程的意義了，就照著自己的喜好、興致去拍攝，最重要的，永遠是去嘗試、去失敗、去改善。

｛ 以「讀」照片來培養對畫面的敏銳度 ｝

我看的照片與電影並沒有比一般人多，但在自學過程中，我意識到瀏覽照片與「讀」照片是不同的。我們大部分時間在網路與社群媒體上看照片時都只是在瀏覽，會覺得好美、好嚮往、好好吃，卻很少去思考為何這張照片能讓我們產生這些感受，而「讀」照片就是在分析解構這張照片構成的元素，這是對我個人很有用的學習方法。

拍攝時其實很難有餘裕去顧慮格線或眾多構圖理論，我在現場也多是以直覺來構圖，但這些直覺並非與生俱來，而是由經驗與閱讀累積而來，這也是為何「讀」與檢討照片十分重要，這樣才能訓練自己的「直覺」，擴增自己腦中的圖庫，以熟悉各種構圖方式，現場需要時就能隨時叫出畫面來做參考。

想必聽過很多攝影師說培養構圖美感的方法就是要多看照片，但卻沒人說要怎麼看。做為參考，我「讀」一張照片時，首先會問自己，這張照片最吸引我的地方在哪裡？再來分析它成功的原因，有時是氣氛或光線，也可能是某一個餐道具，或者是特殊的甜點造型。

我在分析一張照片時，會問自己的問題：

1.這是什麼拍攝角度？

2.光圈是大或小？

3.光線從什麼方向照來？

4.陰影是深是淺？

5.畫面整體是明亮或暗色？

6.屬於繁複裝飾或極簡造型？

7.食物有何造型特色？

8.用了哪些說故事的道具？

9.畫面中運用了哪些不同材質的道具與背景？

10.是否有特別的配色主題？

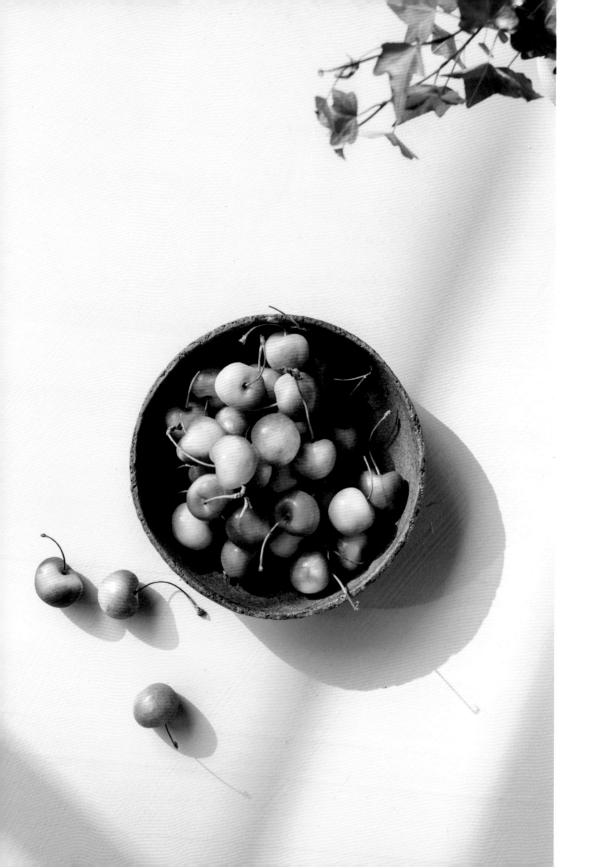

從「讀」照片這項練習中，最重要的是學會如何判斷光線與運用道具。

判斷光線的第一步就是找出方向與強度，只要觀察畫面中的影子便能分辨。有時會比較難判斷的原因是，大量的後製會改變一些光線的特性，像是背光的面向會被修圖提高亮度，過曝也會被修正，顯得比正常情況下更亮或暗，較難正確的判斷出原本現場的拍攝狀況，但光線照射的方向與是否為直射光並不會受影響，只要看多了就會熟練。

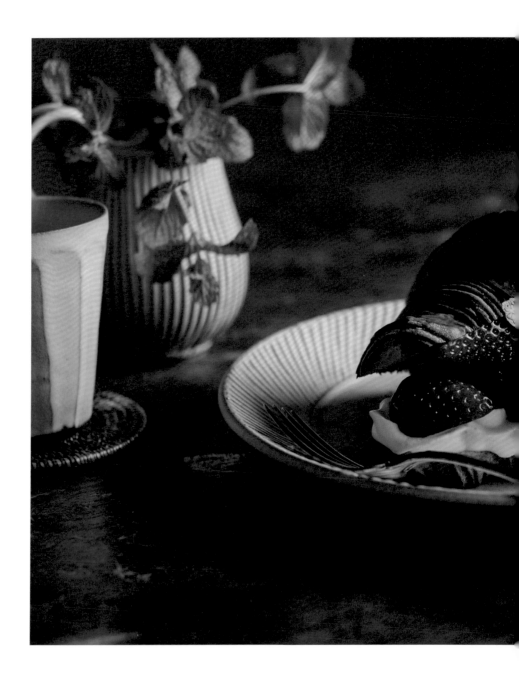

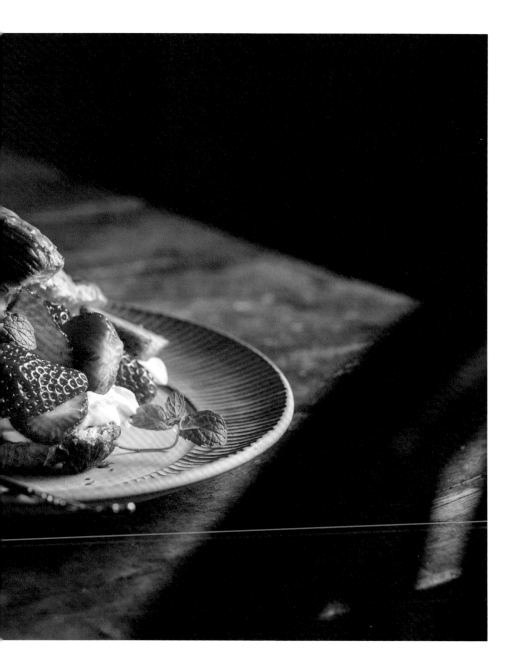

{ 平時收集與攝取影像畫面 }

收集參考圖是平時的功課，如果當要拍攝某個主題時才去找參考圖就太遲了，而且這種特別為了某個拍攝找圖的方式，到最後很容易變成一比一的模仿，因為若不給自己一點時間吸收與消化，便不容易加入自己的想法，但若平時就不斷收集與攝取這些畫面，便能盡量避免毫無概念的拷貝畫面。

Pinterest是一個很好的資源與工具，它是我工作中不可缺少的一個工具，我設定了分門別類的資料夾，裡面可能是平時收集的食物造型或食物攝影的靈感圖，接案時也會為客戶開設一個資料夾來收集參考圖片，用圖片來溝通想法比用講的直接，也比較容易理解。

在開發個人風格時，若對於喜好或風格取向沒有明確的方向，我會建議開一個Pinterest資料夾，然後在圖庫中收集喜歡的照片，看到喜歡的就釘起來，等累積到一個數量後，再去看資料夾中的照片，五十張中或許能發現有十張都是同一種色調與風格的照片，照片風格越雜就越得試著精煉自己的風格。就從釘得最多的那種風格開始練習。

{ 計畫、執行、檢討 }

有時候旁人看我進行場景造型時，隨手一擺或角度一調，畫面就變得好看，進而羨慕我好像不費力氣就能達到我想要的樣貌，但其實那些看似輕巧快速的判斷、動作，都是在許多錯誤與挫折之後所累積的經驗，在背後付出了非常多的時間與努力學習才走到今天這一步。

時間應該是大多數人的學習罩門，很多人都希望立竿見影，但實際上卻很難做到，因為培養攝影美感這件事，不是上兩堂密集班或讀三本攝影書就能解決的事。培養攝影的美感需要你的實際行動，需要你投入精力及時間，讓它不是表面漂亮而已，讓它是具有深度的實力。你必須餵養它，它才會成為你的，不然你永遠都只是在跟隨他人的腳步，拍攝別人已經拍過的照片。

我能給大家最好的建議就是去做。看了這本書，或許是想嘗試看看書中所提的攝影方法，或者是從某些照片中得到了靈感，總之就是動手去拍攝。最重要的是不要輕易的止步，不要因為友人的一句稱讚就滿足，也不要因為沒有人點讚而挫折，一直持續地拍下去就對了。

DISSECTING
A SCENE

從小到大，每當遇到辛苦的時刻，書與電影中的世界，一直都是我的避風港。很自然的，現在這些故事成了我創作時的靈感來源，能激發出不同的情境設定。

而拍攝技術，則會隨著你想要的風格畫面而改變的，就像畫家要畫水彩會選擇水彩筆，畫素描就選鉛筆，想要不同的效果就會選擇不同的工具，攝影技術就是工具，選擇怎麼使用它們完全是看個人。我會選擇這些技術與攝影方法，是因為我想要得到某個效果，對我而言，單一的自然光源，是我達到靜物油畫風的方法，沒有這樣的光（工具），便無法打造出那個畫面。

攝影就是在做一連串的創意決定，最後這些決定加總起來就成為你的個人風格。

自然光、暗色背景加上甜點，是我在攝影主題上做的決定，加總起來成為我的風格。而這一章當中就是要解釋我如何發想一個情境，用了哪些技術，做了哪些決定，最後得到了什麼樣的照片。

可以將以下小節想像成拍攝課題，選擇喜歡的主題來照著練習。模仿本來就是學習的必經過程，只要不要將模仿來的畫面稱為原創就好。模仿他人作品的過程中學的是技術，練習的是「肌肉記憶（muscle memory）」，當你學會什麼技術能打造出什麼效果之後，必須由自己做出創意決定，選擇照片的風格與樣貌。

最後還是要說，書裡講再多也只是紙上談兵，一定要自己動手練習才能理解。攝影是一項需要培養手感的創作方式，而手感，是無法從書上得來的。

我的靈感牆與工作桌

《大理石磅蛋糕之下午茶餐桌》

平視：空間的故事 / 俯視：餐桌的故事

Marbled Pound Cake

計畫一場拍攝時，第一個一定會問自己，我想要傳達的是什麼？這組照片是要放在臉書頭版作為情境形象照，還是為了部落格的食譜文而拍攝的？當自己弄清楚要表達的是什麼，自然也比較容易知道如何做出所需的創意決定。

確定了訊息與功能之後，第二個問自己的是：我的主視覺是什麼？

我們時常覺得構圖與造型是說故事的關鍵，但其實拍攝角度也是能決定情境的設定。一般我在發想時，都會在腦中先設定一張主視覺，也就是通常會放在第一張、最大張、最明顯的一張照片。我也會考慮平台來選擇橫式或直式取景，例如部落格或課程網頁就會需要橫式照片作為橫幅頭版，而Instagram與即時動態就會偏好直式構圖，這些也是在發想主視覺時會考慮的事情。

我個人偏好平視角度，一個原因是它符合我們平時看世界的視角，另一個原因是它能捕捉到更多我想要的情境元素，像是空間感與動態感。不過，俯視角度自然也是有它的優點，可以更細膩的展示餐桌與食物的誘人之處，另外是它所需的拍攝空間相對的小，就算沒有好看的牆面，只要一塊板子也能拍攝。

俯視角度講的是餐桌上食物味道的故事，而平視角度講的是食物所處在空間的故事。

而我在發想大理石磅蛋糕的照片時，考慮了到底是要以餐桌景為主視覺，或者就以最直接明瞭的俯視近拍，來呈現磅蛋糕的完成模樣。平視角度說的是今天要在窗邊的餐桌上享用蛋糕，俯視角度說的是桌上點心是一條大理石磅蛋糕。角度不同，故事的重點也不同，所以拍攝時不再只是想道具該怎麼擺，而是要想這個構圖有沒有將訊息傳達清楚。

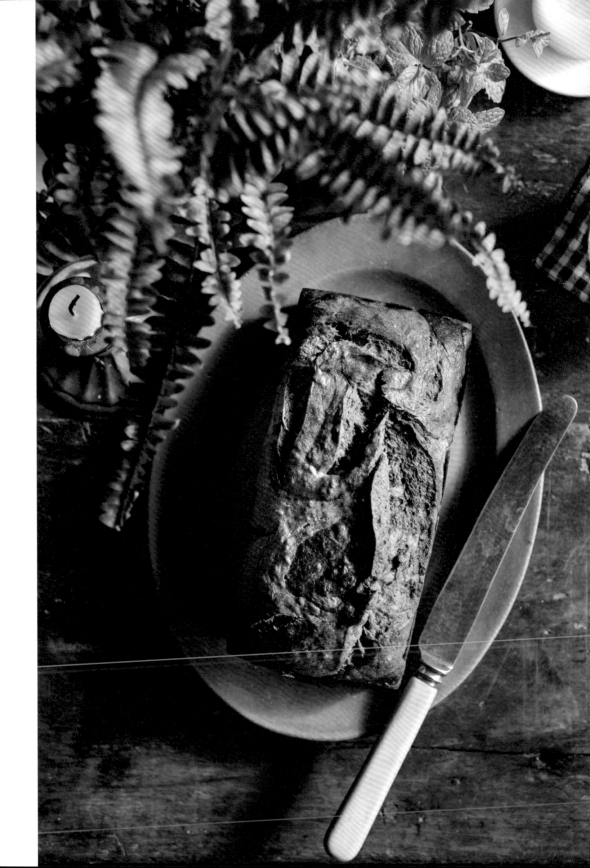

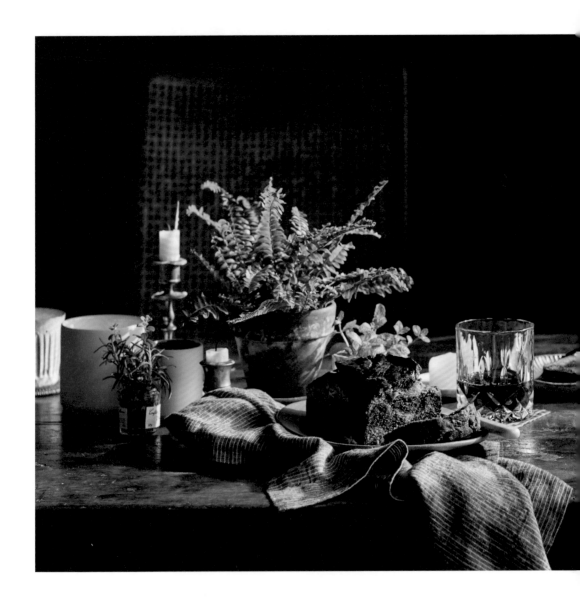

部落格主視覺

1/125、f/4.5、iso 250、50mm

最後為了部落格選擇了橫幅的餐桌景，而臉書和Instagram上則選擇直幅的俯視近拍。

將最能傳達訊息的角度做為主視覺，其他角度就是輔助說故事的支線。像是近拍蛋糕的切面來傳達風味口感，也可以加入一張尚未進入烤箱之前，大理石紋理清楚的蛋糕麵糊照，不但視覺上很吸引人，同時可以證明是自己親手做的（笑）。

造型程度：★★★

配色：以咖啡色為主，綠色為輔，暗色背景。

拍攝角度：俯視角度、平視角度。

光線特性：❀❀❀❀❀

光的指向性：側光（右）

拍攝重點：拍攝時要留意光線不可太強，如果太強就必須用控光器材（白色濾光布）將光線減弱，變成柔光效果。拍攝這組照片時太陽時強時弱，一直在間接光與直射光之間變換，一般來說最好是選定一個光源特性，我選擇以間接光（柔光）為主，但還是保留了幾張直射光效果的餐桌景，感覺這樣的光線氣氛很符合下午坐在窗邊享用蛋糕的情境。一般使用自然光拍攝都是擔心光線不足，不過若想營造明暗對比強烈的浪漫油畫風，光線太好，反而會是個問題。

後製重點：留意主角背光的部分，太暗的話就得調整蛋糕局部的曝光，將暗部細節救回來。如果桌面或背景太亮，搶走主角的風采，也可以降低蛋糕周圍的曝光來突顯主角的存在感。

練習重點：思考一張照片的用途，並為此用途設計一個符合的故事與畫面。練習利用平視角度與俯視角度來打造出不同的餐桌情境，一張照片選擇一個訊息，不要貪心的將所有資訊都擠在一張照片之中。

我喜歡平視角度的原因：

平視角度能傳達空間感，除了食物造型的特色之外，還能讓人感受看到食物或餐桌所存在的空間與環境，如果以俯視拍攝，那麼重點多在於食物本身，只能看到食物與旁邊有的器皿食材，感受不到周

遭環境。若能傳達環境感，讓故事的細節被呈現的越多，便越容易引人入勝，原本只能對著食物流口水，看到環境後，還會對著食物所存在的空間也感到嚮往。不只想吃，還想踏進畫面中的世界。

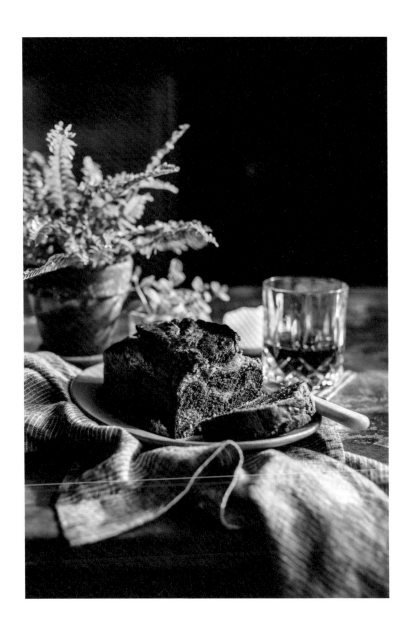

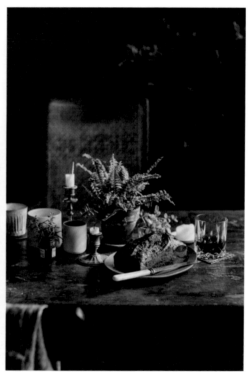

—— *Original* > *Tips* > *Done!* ——

1. 提高曝光,顯示植物的暗部細節。

2. 背光,提高局部曝光。

3. 降低桌面曝光,以強調與主角的明暗對比。

4. 調整水平

Instagram用 | 1/100、f/3.5、iso 250、50mm

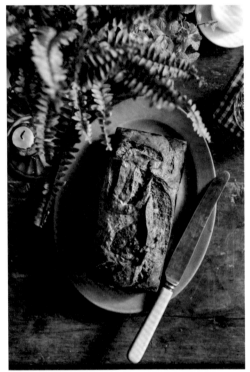

Original > Tips > Done!

1. 提高蛋糕曝光。
2. 降低桌面曝光，增加背景與主角之間的對比。

Instagram用 ｜ 1/100、f/4.5、iso 320、50mm

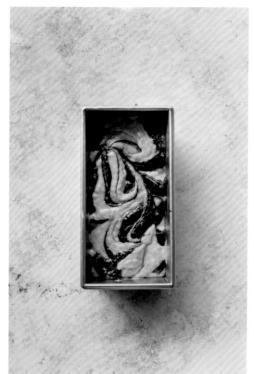

Original › *Tips* › *Done!*

1. 提高曝光、對比、清晰度。

因為烤模擋住了光,所以蛋糕麵糊看起來很暗,
畫面中沒有亮點,後製時利用筆刷功能將麵糊刷亮,
提升局部的曝光。

1/100、f/5.6、iso 250、50mm

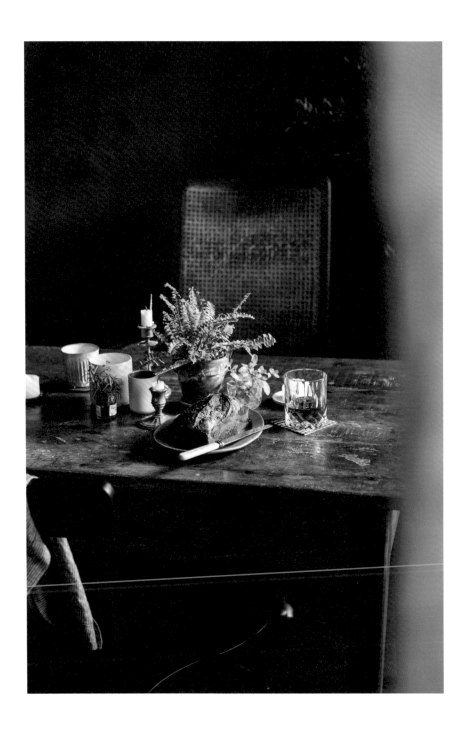

《草莓優格杯》

以食物造型為主的拍攝：平視、45度、俯視角度之間的差異

Strawberry Yogurt Parfait

當時的設定是以草莓季為出發點，看到漂亮的草莓就想拿它們做些什麼。如果不想烤蛋糕，又想玩食物造型與配色，並且練習不同角度與構圖，優格杯不失為一個好的練習題材。

畫面設定就是一個擺拍場景，沒有餐桌故事，沒有附加情境，只是想將好看的草莓優格杯放在好看的舞台上拍攝，因此幫它搭建了一個書本高台，讓它被草莓與陽台上剪下的九重葛簇擁著。沒有強調故事性，只是利用造型手法來傳達食物好吃的訊息。

雖然這是一個很單純為了畫面而拍的範例，但它並沒有偏離我的生活，只是以一個像是在展示物件的方式出現。因為不管是餐桌、書本、九重葛與優格杯，都是我的生活中的一份子，並沒有任何元素是外來、生份的存在。或許就像舞台劇與電影之間的差異，電影就是要拍到讓觀眾感受不到鏡頭的存在，而觀看舞台劇就是清楚明瞭這是一場戲，只要知道效果為何，各種表達方式都有它的意義。

造型程度：★★★

配色：以紅色草莓作為視覺焦點。畫面中除了有木桌、舊書與麥片的咖啡色，另外利用三個顏色來搭配，紅色為主要色彩，薄荷葉與灰綠色的舊書負責綠色，最後加上深灰藍的餐巾。在優格杯後面襯了一條深灰藍餐巾是因為我怕只有紅配綠太像聖誕節，所以想加入一個不搶戲，但又能增添層次的元素。

拍攝角度：平視、45度、俯視角度

光線特性：☀

光的指向性：側光（右）

拍攝與後製重點：如果曝光太亮，後方桌子邊緣與牆壁的接線會很明顯，我會利用現場擋暗角或者後製時局部修暗，來讓桌邊線條比較不明顯。光圈開大也會讓桌邊線條模糊。

練習重點：食物造型、不同拍攝角度的效果、橫式與直式構圖之間的轉換。

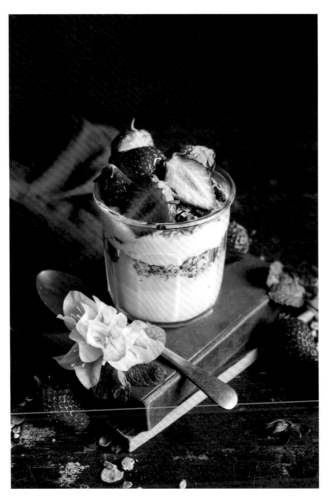

45度角
1/100、f/5.6、iso 400、50mm

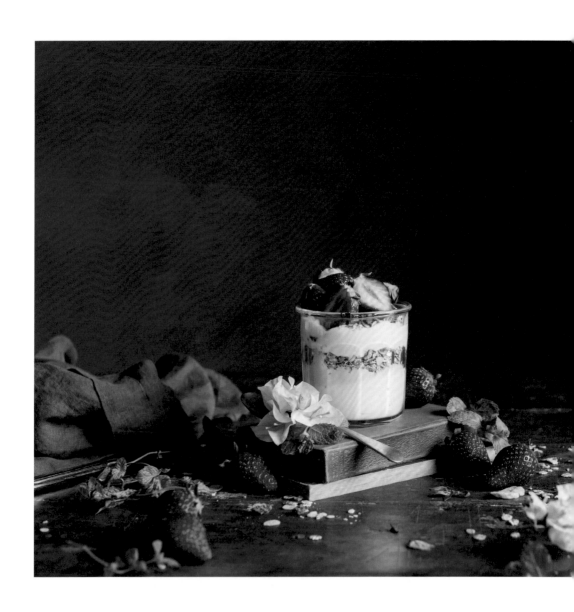

1/100、f/4.5、iso 320、50mm

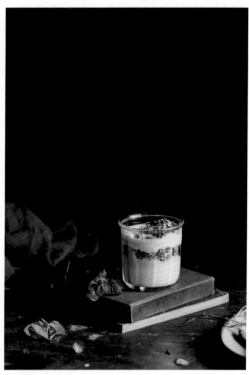

在正式開始造型食物之前，我都會先將挑選好的食器與道具放到拍攝場景中來測光與配色。

造型的漸進式 1、2

1/100、f/4.5、iso 320、50mm

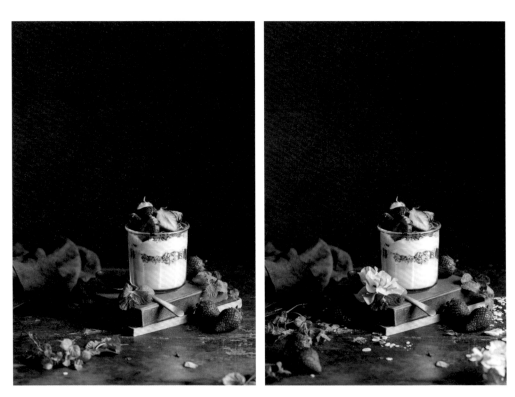

造型的漸進式 3、4

1/100、f/4.5、iso 320、50mm

平視角度：直式與橫式構圖中留白比例的拿捏為重點。造型場景時需留意光線照入的方向與角度，因為窗戶位於右邊，所以將道具集中在畫面的左邊，如此一來就能迎著光，不會擋到光，也不會造成不必要的暗角。平視角度展現的是優格杯所處的環境，這個景並沒有特殊的劇情，比起情境更以營造氣氛為目的。

45度角：食物造型的挑戰就在於要挑選一個從平視、45度角、俯視角度拍攝都有特色的食物，我選擇了可當作早餐的水果麥片優格杯，利用玻璃杯側面透視的特性，加上堆滿新鮮草莓的表面，不管任何角度都有值得捕捉的畫面。45度角是最能傳達優格杯風味的角度，可以看到上面滿滿的新鮮草莓，同時還能見到杯中有著兩種口味的雙色優格，以及夾層的麥片。

俯視角度：因為優格杯本身具有高度，所以最適合的角度是平視與45度角，俯視角度雖然也好看，但看不到下面是優格，因此無法說出食物完整的故事，必須搭配其他角度的照片一起展示才有意義。若是食物本身的俯視角度不夠有特色，可以嘗試換個主角，改拍食材的特寫也是不錯的選擇。

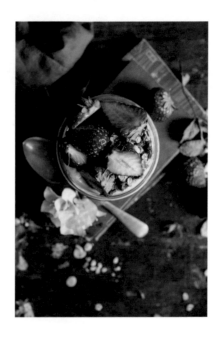

俛視角度：如果食物本身俯拍沒有特色，可以改拍食材

左圖：1/100、f/5.6、iso 400、50mm　右圖：1/125、f/4.5、iso 320、50mm

《蛋糕上的水果裝飾》
食物造型

Styling Cakes

{ **食物造型的層次感** }

食物攝影的食物造型不單只是在拍攝時幫食物刷刷油，或是調整一下薄荷葉擺放的角度，在發想階段就必須設計好食物的外觀與配色，接著才能決定道具、背景、拍攝方式，進而影響一張照片的整體走向。

食物造型就如同拍攝人像時需要妝髮造型一樣，妝髮需要與拍攝風格搭配，不然很容易被道具與佈景掩蓋過光芒。而為食物造型時也是需要「因材施教」，每個食物長得都不一樣，必須依照它們的特性與優點來設計畫面。像是我平時很喜歡烤香蕉蛋糕，它也是我的日常蛋糕口味之一，它說好吃是真好吃，但唯一一個缺點就是外貌很樸實。只是當早餐或甜點吃就算了，但如果是希望放在部落格上分享食譜，雖然我們知道它味道很好，但隔著電腦螢幕也無法證明，這時就只能靠吸引人目光的食物造型來引起注意。

而要讓食物在畫面中看起來誘人，很大的關鍵就在於視覺上的層次感。我最常用的手法有二種，一是利用顏色的搭配，二是利用質地或形狀不同的食材。

香蕉蛋糕本人就是一塊黃褐色的圓形物體，其實光線好的話，單拍表面的裂縫也不錯，但是希望視覺可以強烈一點，就可以加入一些風味相搭，又能增加造型層次的元素。我原本就設計好要加入焦糖煎香蕉片與堅果，但是這兩樣食材的顏色跟香蕉蛋糕一樣都是黃褐色，雖然質地不同，也是可以營造出層次感，不過為了讓畫面更豐富，先抹上了一層打發鮮奶油作為襯底，如此一來更能突顯焦糖煎香蕉片、堅果與焦糖淋醬的存在，另外還在一片黃褐色中穿插了藍莓妝點，打破單一色調顯得更有層次感。

背景與裝蛋糕的餐盤都選用了十分低調的灰白色，最終畫面雖然沒有很多色彩，但在視覺上卻有著很豐盛的感覺。

太無聊的甜點蛋糕，可以用粉類（糖粉、巧克力粉）、淋醬類（打發鮮奶油、果醬、果漿、糖漿）、其他質地（壓碎堅果、餅乾屑）、新鮮食材（水果、新鮮香草）等食材來增加表面質地的豐富感。但是必須要注意是否與甜點本身的風味相搭，畢竟食物造型講的是食物的味道，如果只是為了增加色彩在香蕉蛋糕上加了九層塔與辣椒片，所呈現的味道感覺有點太過前衛。

 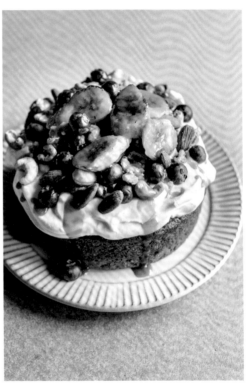

香蕉蛋糕素顏就是一塊黃褐色的圓形蛋糕

1/100、f/3.5、iso 250、50mm

加了打發鮮奶油、焦糖香蕉、藍莓、堅果後，
顯得豐富有層次

1/100、f/4.5、iso 500、50mm

{ 食物造型的配色與佈置 }

食物造型的配色是絕對不允許馬後砲的行為，也就是說不要煮好菜、烤好蛋糕才去想我要怎麼造型它。

發想食物造型時，我第一個會考慮的就是顏色。

首先要懂得利用水果、食材本身的色彩與質地，例如無花果、草莓、藍莓、奇異果等切開後，剖面與表面是不同顏色的水果，造型時就可以交錯翻轉的疊放，讓食材「立起來」，不要平躺在蛋糕之上，如此一來能錯開擺放的角度。水果迎光面如果不同，就會有不同的色彩與明暗效果，這是營造立體感非常有用的手法。

應該有注意到，藍莓又出現了。藍莓是我愛用的裝飾利器，因為它的色彩不突兀，而且可以作為「墊腳莓」讓其他食材躺在它身上。再來它的表面質地是霧面的，在食物攝影中，所有霧面的物件都是珍貴的。妝點在無花果塔之上，剛好與無花果的顏色與質地都形成了對比，添加了層次感。

造型程度：★★★
配色：以水果本身色彩為主，背景盡量保持簡單素色
拍攝角度：俯視角度、45度角
光線特性：※※※※
光的指向性：俯視側光（上）、側光（右）

拍攝與後製重點：因為食物是主角，確定水果的曝光正確，對焦也是在水果之上。後製時，可以將水果的曝光再稍微調高，並且將配角及背景的色彩飽和度拉低一些，讓顏色都集中在主角身上。

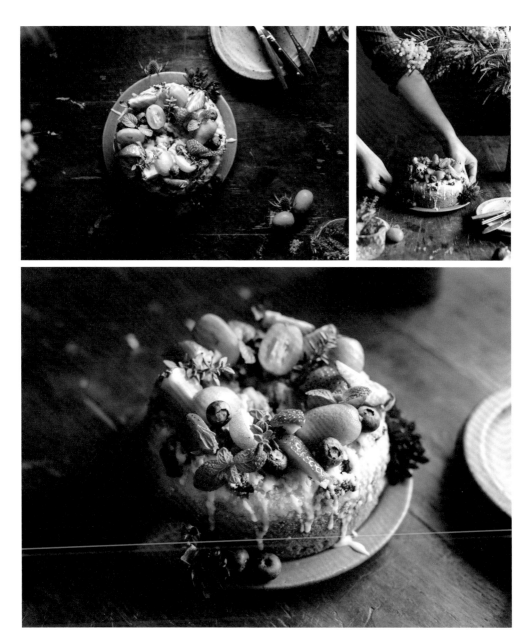

1/100、f/3.5、iso 320、50mm

左頁：1/60、f/4.5、iso 640、100mm
右頁：1/80、f/4.5、iso 800、100mm

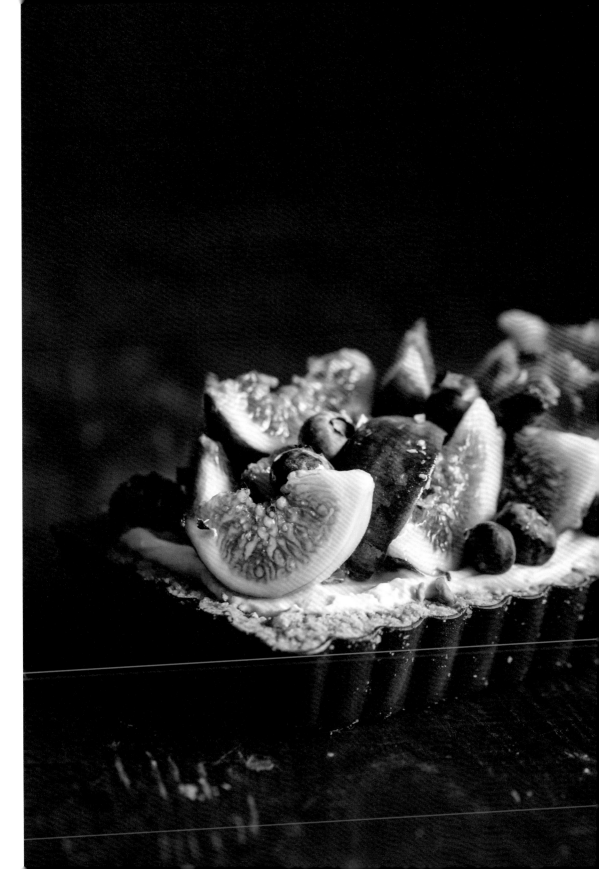

《巧克力杯子蛋糕》
營造平視構圖中的高低前後層次
Chocolate Ganache Cupcakes

情境設定為剛裝飾好巧克力杯子蛋糕的桌面。為了傳達是自己在家製作，將裝飾好的杯子蛋糕放在網架上，感覺像是剛做好等著裝盤，再以有手入鏡的畫面來傳達臨場感。

1.營造高低層次感，例如領獎牌時站的一二三名台階。
2.試圖打造出後景、主體、前景的前後層次感。

平視構圖中，為了讓畫面顯得豐富，時常用的手法就是利用前後景來襯托主角，這時前後景道具的比例是關鍵，因為如果配角全身入鏡，容易搶走主角的風采，所以我都會盡量將它們裁切1/3到1/2的大小，如此一來就不會太過搶眼。

造型程度：★★★
配色：利用粉紅色來為原本只有深咖啡與深藍的配色增添彩度。
拍攝角度：平視角度
光線特性：❀ ❀ ❀ ❀
光的指向性：側光（右）

拍攝與後製重點：強調杯子蛋糕的曝光，與背景之間有明顯的明暗對比。利用大光圈設定，讓杯子蛋糕的前後景都是模糊的，視覺上一眼就會看到中間的杯子蛋糕。

練習重點：運用大光圈的設定，加上在造型時拉開主角前後的道具位置，營造出淺景深的效果，讓目光集中在有對到焦的杯子蛋糕上。手入鏡的情境，除了可以營造動感，還能將注意力集中在主角身上。拿起杯子蛋糕的動作就是告訴觀眾，它就是照片的主角。

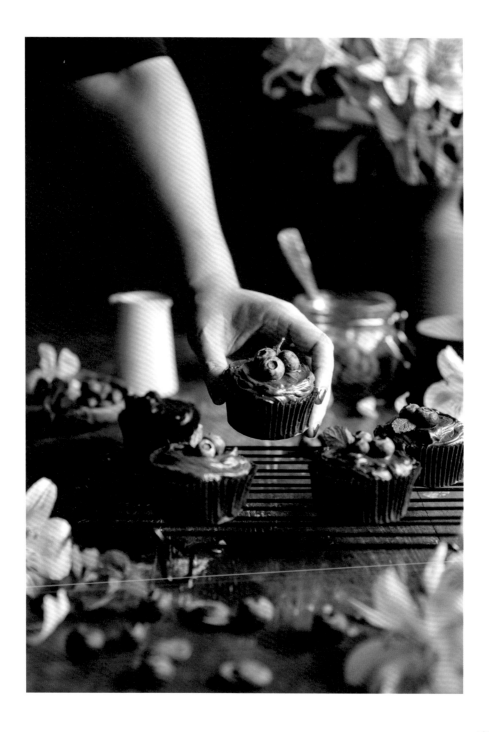

1/80、f/3.5、iso 320、70mm

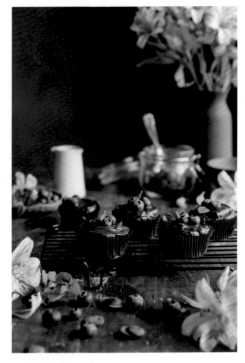

1/80、f/3.5、iso 320、70mm

小秘訣： //

正式開始佈置場景時，我不會一開始就花很多時間在排列與造型上，我會先將主要道具擺上桌來模擬情境，並利用道具來勾勒出構圖的基底，等設定好之後才放上食物。道具大致定位後，會先用相機鏡頭來檢查構圖，這是很重要的一個環節，盡量不要用肉眼來判斷構圖與道具位置，因為肉眼跟鏡頭看的畫面不會一樣。鏡頭裡看到的構圖與層次感取決於你所選用的鏡頭焦段，站在同樣的位置，用手機的廣角鏡頭跟85mm的望遠鏡頭所拍出來的效果不會一樣，必需練習以慣用鏡頭的焦段來看拍攝場景。

造型時，我會錯開很明顯的對齊對稱物件，太過整齊會造成很人為的感覺，而且顯得陳悶，參差不齊的造型能讓畫面看起來是有動感。畫面中出現水平的線條，代表著寧靜、平穩，但如果出現垂直線就是力量、能量。目標是打造出上下跳動的心電圖，而不是平靜的水平線。

平視時，若畫面中有兩件一樣的道具，像是一對茶杯，可以利用--前一後的排列方式來錯開兩者的高度，這樣從平視角度來看兩個茶杯便是不同的高度。

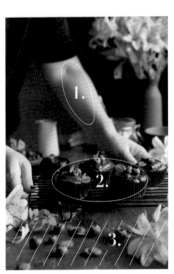

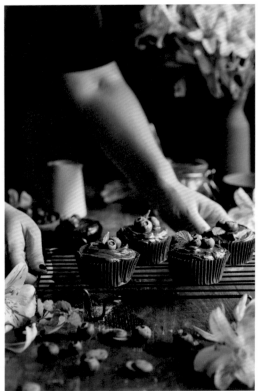

Original > *Tips* > *Done!*

1. 將橘色飽和降低。

2.提高局部曝光

3.降低局部曝光

1/80、f/3.5、iso 320、70mm

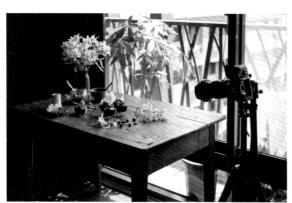

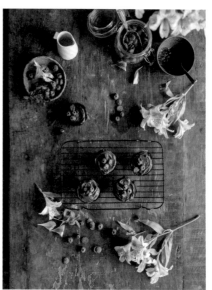

拍攝現場幕後

小提示： ///

為平視角度所做的造型通常是無法拍攝俯視，因為平視的造型，從上面往下看，所有物件都是
等距的。如右圖，拍攝效果不佳。

《森林小屋中的水果塔》
俯視構圖中營造隨機的造型手法

Fresh Berry Tarts

如果有一天我能在森林小屋中，看著窗外的綠意，一邊悠閒的製作水果塔，那麼我希望桌上就是這幅情景。為了打造出森林感，搬出了家中的常春藤盆栽來妝點桌面，彷如將爬滿老舊石牆的常春藤帶進畫面當中。有著老舊紋理的木桌透露著溫暖手作氛圍，選擇莓果作為裝飾食材也是計畫之一，試著讓它們偽裝成生長在森林中的野生莓果，雖然一看就是嬌生慣養，但也魅力不減。

為何追求隨機？ 一般講到隨機，都會認為是營造帶有生活感情境的手法，但其實隨機的造型手法，不單只是在情境故事性，對於畫面構圖也是有很大的幫助。因為人類對於很有規律與可預料的事物會不自覺的失去興趣，無法集中注意力，所以當畫面中物件是相等距離與相同形狀時，人們便會感到很無趣，而為了增添新鮮感，物件以不等距，也就是不可預料的方式來擺放，其實是可以增加照片構圖的可看性與記憶點。

> **造型程度**：★★★
> **配色**：紅、白、黑。中性色調的米白色，搭配莓果與香草的紅綠黑色。
> **拍攝角度**：俯視角度
> **光線特性**：☼☼☼
> **光的指向性**：側光（上）
>
> **拍攝與後製重點**：主角與背景之間的明暗對比，以及飽和色調。
>
> **練習重點**：練習看出物件在畫面中的指向性，刀叉湯匙等餐具本身就具有指向性，必須注意它們擺放的角度，而另外一種指向性就是像同樣的圓形的餐盤或水果塔聚集在一起，集合的群體也會形成指向性，這時該留意的就是物件之間擺放的相對位置。

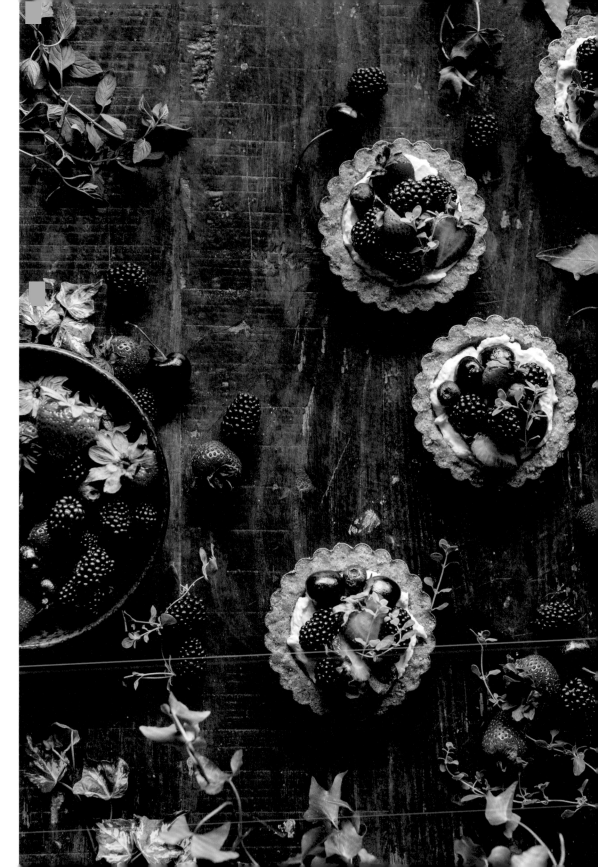

如果沒有留白，所營造的串聯線條便較不易被察覺，整個畫面塞滿滿的，也會讓人覺得沒有喘息的空間，在塞滿的畫面中尋找串聯或指向性，就像在玩「尋找威力」一樣，對於只是想欣賞照片的觀眾而言，有點為難人了。人們都不喜歡辛苦的事，最好就是在大家沒有察覺的狀態下，默默地引導觀眾的目光去看你希望他們看的故事。巧妙利用留白的餘裕，反而更能彰顯物件之間的關係。

串聯性——串聯性構圖的重點，並不是要像連連看一樣，用道具擺出一條線或形狀，只是希望在造型時能更加留意道具之間的關聯與位置。根據情境的劇情去考慮，應該放在一起的道具要放在合理的位置，同時畫面上留意物件的指向性，不要讓主角孤伶伶的被遺落在群眾之外，而是被襯托簇擁。

指向性——串聯性之餘，還有值得留意的是物件的指向性。像是刀叉湯匙、一根根的香草植物都是具有指向性的，而它們擺放的角度便會默默地引導觀眾的目光。雖然並不是要很直白地將所有道具的矛頭都指向主角，隱晦的讓配角們指向畫面中主角或主要場景的方向，不明示彰顯，巧妙利用道具默默地指出主角是誰。

小秘訣： ///

將物件放在相框邊緣

將物件放在相框邊緣的好處，重點在於營造出隨意拍下的生活感，讓畫面看起來像是一張大桌上的一小角，相框邊緣裁掉餐具器皿來讓讀者想像在畫面外有著更多的情境。廣角鏡頭變形在周邊最嚴重，所以若有較高的物件在周圍，便很容易看出變形，如果以裁切的方式避免整個高物件入鏡的話，變形效果便不會如此明顯。

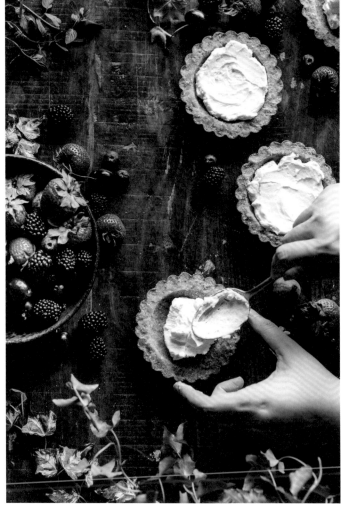

長曲線為構圖時希望藉由水果塔的位置,引導觀者的視線在畫面中移動、逗留。
短箭頭為週圍物件在畫面中所呈現的方向性。

1/80、f/4.5、iso 250、50mm

《主題造型餐桌》
餐桌造型配色
Stylized Table Setting

〔 粉紅餐桌 〕

進行餐桌造型時，第一會考慮的就是整體配色。首先要考慮食物餐點的顏色，如果知道是很鮮豔豐富的菜色，便會選擇比較中性低飽和的搭配色調；如果是沒有繽紛色彩，例如紅酒燉牛肉或可頌麵包，那就可以試著配上會讓人眼睛一亮的餐桌配色。

粉紅餐桌上，從粉紅牡丹到酒杯中的粉紅酒，以及粉橘紅餐巾，都是經過安排設計，雖然整體是粉紅配色，不過因為用了灰色桌布與暗色背景來襯托，讓粉紅餐桌不會顯得太過粉嫩。

因為當天光線很強，所以利用了這個特點來拍攝玻璃酒杯，承裝著粉紅酒的玻璃與水晶酒杯，在陽光的照耀下顯得更夢幻。

造型程度：★★★★

配色：粉紅、灰、米白

拍攝角度：平視角度

光線特性：❀ ❀ ❀ ❀

光的指向性：側光（右）

後製重點：當畫面中同時有自然光與燭光時，要留意整體的色溫是否有不平均，例如燭光周圍的餐桌可能會比較偏黃，如果需要就得在後製時進行局部調整。

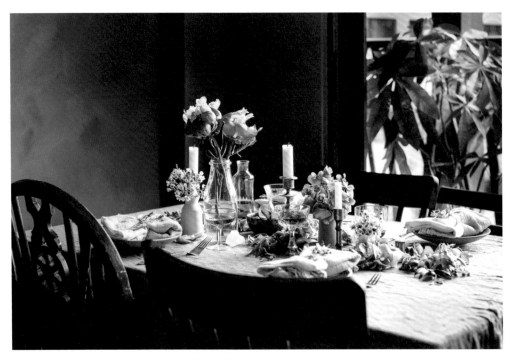

1/80、f/3.5、iso 320、70mm

1/60、f/3.2、iso 400、50mm

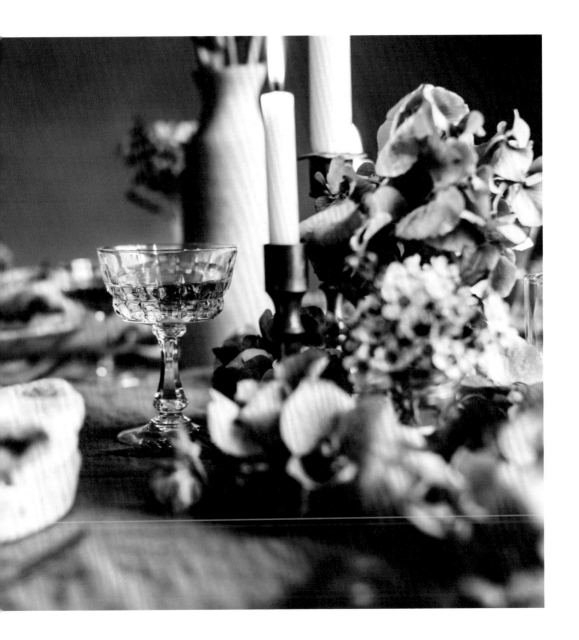

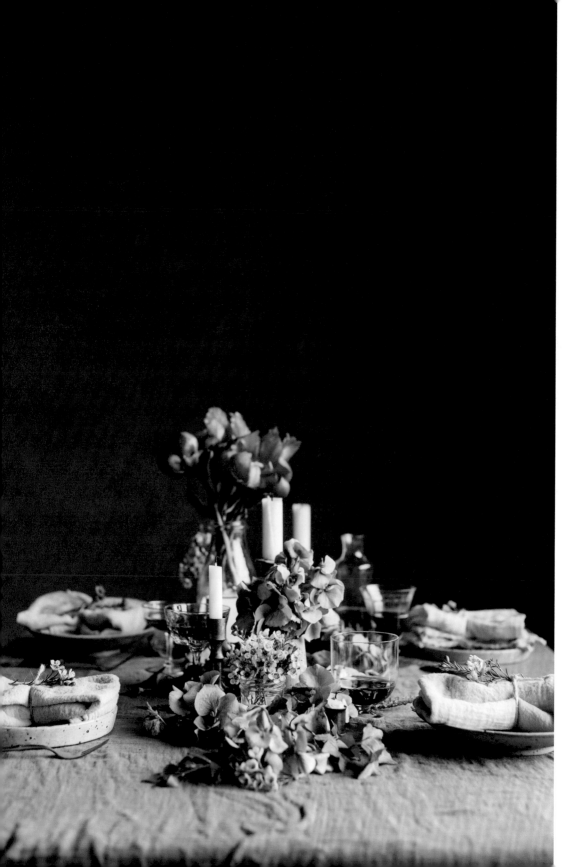

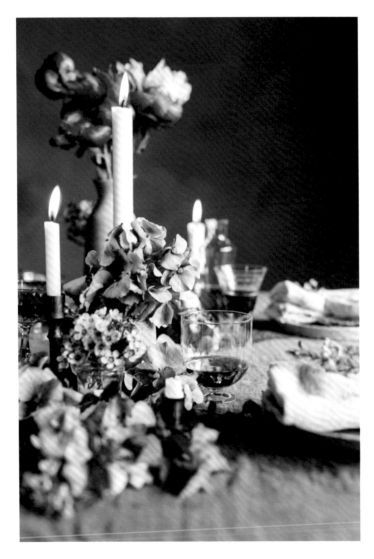

我在拍攝有蠟燭的畫面時，會選擇點著蠟燭拍一組照片，然後再拍一組沒有點火的版本。
如果拍攝當時的自然光強度夠高，便可以壓過燭光的黃光。
但是如果自然光強度不夠，畫面變會看起來被黃光籠罩，
就算後製時再調整，效果也不見得佳。

左頁：1/60、f/3.5、iso 640、50mm　右頁：1/60、f/4.5、iso 400、50mm

{ 無花果早午餐餐桌 }

以食物為主題的餐桌，最重要的就是不搶走食物的風采，餐具與餐桌裝飾最好都保持低調。配色依舊很重要，豐盛餐桌的造型要點就是顏色分配，讓每個顏色都能很協調的存在的方法，就是不要將顏色鮮豔的食材全部堆在一區。顏色鮮豔的物件在視覺上比較有份量，如果有一區全部都是草莓、藍莓、無花果，另一區是白色的優格與乳酪，俯視畫面中就很容易看起來水果區比較重，視覺上分配不勻稱。

造型程度：★★★★
餐桌配色：粉藍、灰、白、綠
食物配色：紅與粉紅、褐黃、藍、綠
拍攝角度：平視、俯視、45度
光線特性：✿✿✿
光的指向性：側光（右）

1/30、f/2.8、iso 500、50mm

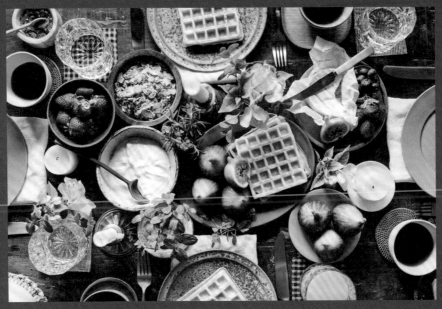

1/60、f/3.2、iso 400、50mm

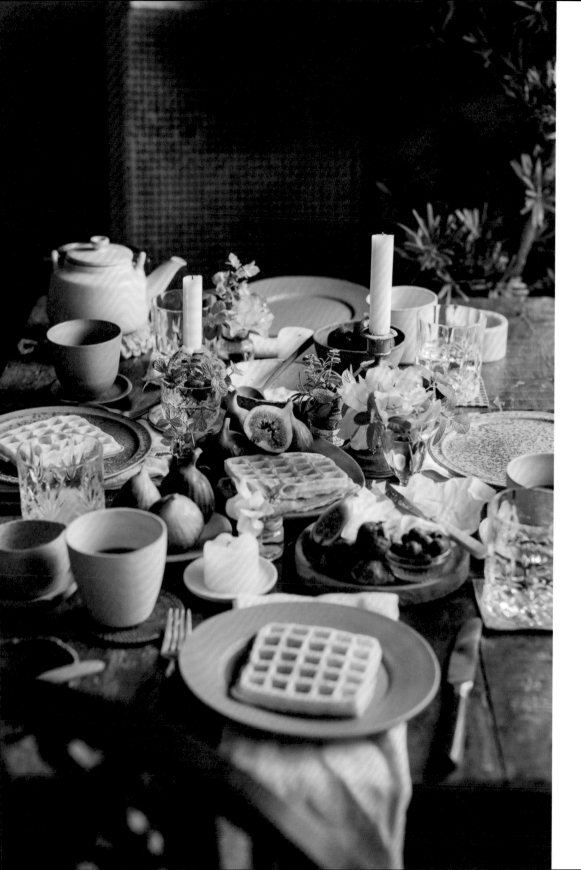

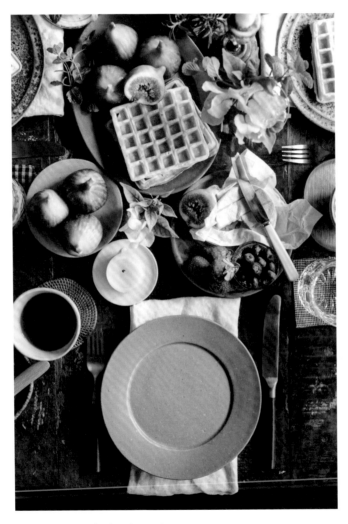

左頁：1/30、f/2.8、iso 500、50mm
右頁：1/80、f/2.8、iso 800、50mm

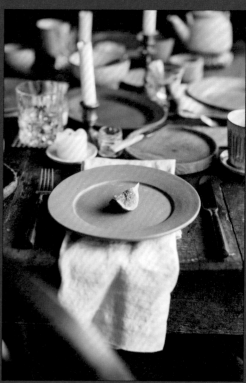

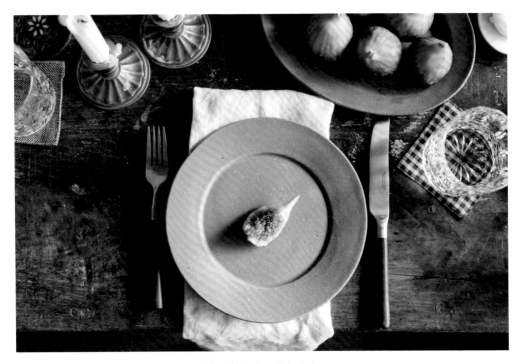

1/80、f/3.2、iso 320、50mm

小秘訣：//

事前測試

當遇到比較大陣仗的拍攝，正式拍攝之前，我都會先將挑好配色的道具，全部放上餐桌演練一遍，看試拍畫面中的效果跟想像的一不一樣。如果拍攝當天才發現餐具跟食物的色彩不搭，這時將道具全部撤換會浪費很多時間，所以我都會利用前一天還有光的時候，簡單的測試一下整體效果（如這三張測試照）。雖然無法放上做好的料理，但會放上主食材來比對顏色，很多時候腦中想像的很美，但放在畫面中卻又不是那麼一回事。

《幽靜樹林中的餐桌》
戶外餐桌情境

A Quiet Afternoon in the Wood

一直以來都對戶外餐桌有著無限的幻想，從得知要開始寫這本書的時候，我就下定決心一定要拍一組戶外餐桌的情境。結果就是重溫了學生時期第一次拍影片的心情，這畫面中，一切都不是真的。

幻想的是幽靜樹林中的下午茶時光，現實是不幽靜的餵蚊子時光，更不要說吃下午茶了。（說到這個，很多人聽到食物攝影師這個職業都會覺得我們很好命，可以吃到好多美食，但說實話，工作時根本很少能吃到像樣的食物。）

其實我大可不戳破這組照片的美景假象，但這的確就是台灣戶外攝影的現實。如果問我之後還會不會去戶外拍攝，如果畫面需要，當然是會。

小提醒： ///

在戶外拍攝的重點就是事前功課必須做的非常詳盡，比在家中拍攝要詳盡很多。一旦到了戶外，若是少了什麼是無法補救的，尤其是跑到荒郊野外拍攝的話，假設忘了帶咖啡，那就只能用泥巴水代替了。另，若是於夏天在台灣戶外拍攝，記得一定要擦好防蚊液穿上長袖長褲，就算熱也要挺住，因為拍攝時為了對焦不能亂動，站在草叢中就是個人形蚊子饗宴。

此次的事前準備清單：
食物——切片磅蛋糕、水果（青芒果、芒果、紅芭樂、櫻桃）、優格、奶茶
餐道具——蛋糕盤、優格碗、水果盤、茶杯組、茶壺、餐叉、茶匙、小餐刀、砂糖罐、餐巾、小盆栽、花器、折疊桌、折疊椅、野餐籃。
建議攜帶工具——水果刀、剪刀、水（洗手用）、廚房紙巾、濕紙巾、垃圾袋

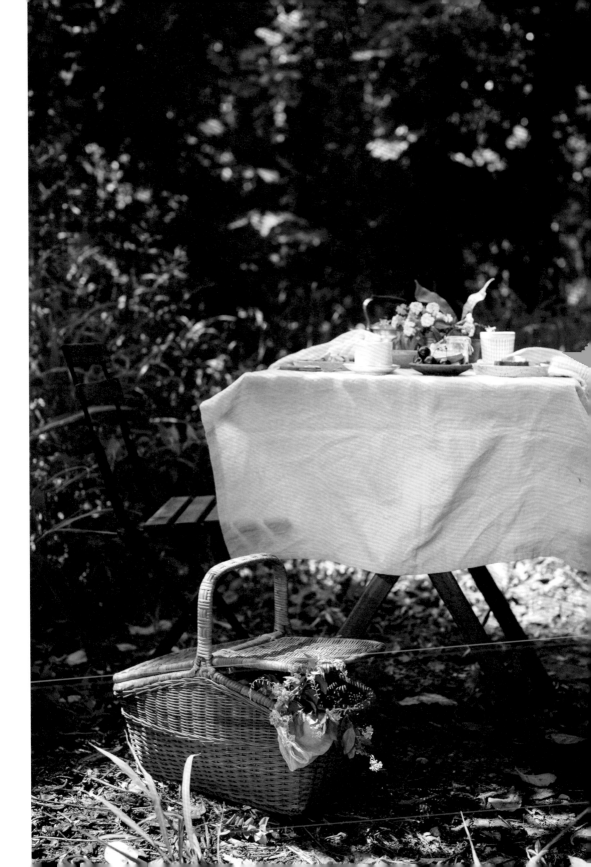

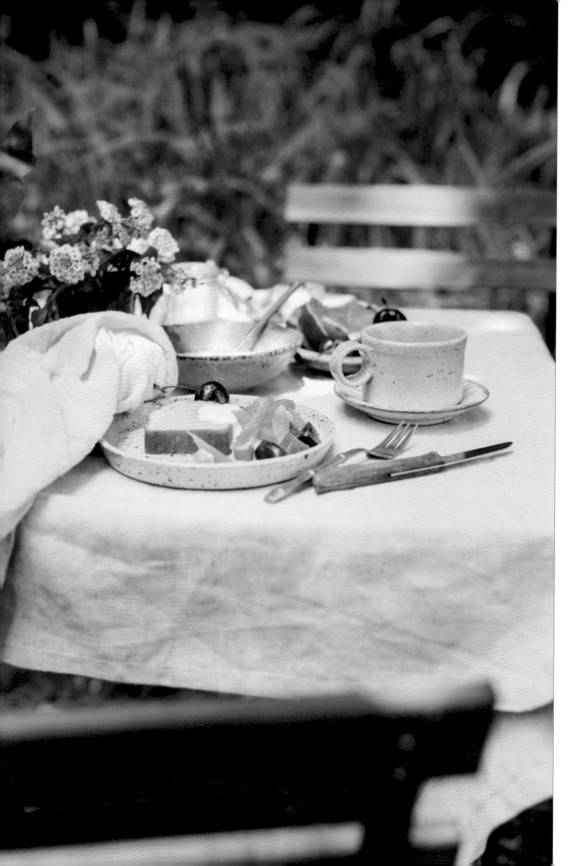

左頁：1/1600、f/3.5、iso 100、50mm
右頁： 1/400、f/3.5、iso 100、50mm

整體難度：★★★★★（給了五顆星，主要是因為在仲夏的季節將餐桌椅、道具與食物，全部搬到炎熱的南台灣戶外，實在是太辛苦了，如果覺得照片中是天堂，那我拍攝時就是在地獄。奉勸想嘗試的朋友三思而後行，然後最好挑選個秋涼的午後，不要像我一樣傻傻的被艷陽與蚊子攻擊。）

造型程度：★★★★

配色：米黃、粉紅與深綠，灰白餐盤杯與金色餐具，淺米與粉紅色系為主的食物，以較搶眼的紅芭樂與櫻桃作為點綴，襯著背景的深綠色樹林。

拍攝角度：主——可看得到環境的平視角度，副——俯視拍攝看餐桌上的食物品項

光線特性：☀☀☀☀☀

光的指向性：側光（左）（大晴天中的大晴天）

拍攝重點：因為周遭有許多樹枝葉，剛好有一束光從樹影間透出，像是聚光燈一樣打在餐桌上。這麼剛好就有一束光打在餐桌上？當然不是，是特意將餐桌擺在那束光之下，這樣餐桌與旁邊陰影的部分就會形成很強烈的明暗對比，曝光調整好就會像是餐桌位於一片深色幽靜樹林之中。

曝光重點：小心不要讓光最強的部分，也就是餐桌的地方過度曝光，可以讓陰影底下的樹林曝光低一點。找到喜歡的光影效果後，稍微往上與往下調整曝光值拍幾張，這樣在後製時可有挑選的彈性。

後製重點：以平視角度拍攝餐桌在樹叢裡的全景照片中，我加強了餐桌與樹影之間的明暗對比，視覺顯得強烈有戲劇效果，但在俯視拍攝餐桌上食物時，改以明亮風格的修圖法，將整體曝光提高並降低對比，讓畫面變得溫和寧靜。唯一的例外是俯視近拍中有樹影的畫面，因為覺得有著樹影搖曳的氛圍，所以加強了直射光與樹影的對比，讓樹影輪廓更為明顯。

練習重點：戶外拍攝最重要的其實是勘景，能否找到適合的拍攝地會決定拍攝的成敗。我這次勘景時的目標在於尋找光線有明暗對比，以及背景沒有建築或人造物，看起來像人煙較稀少的地點。

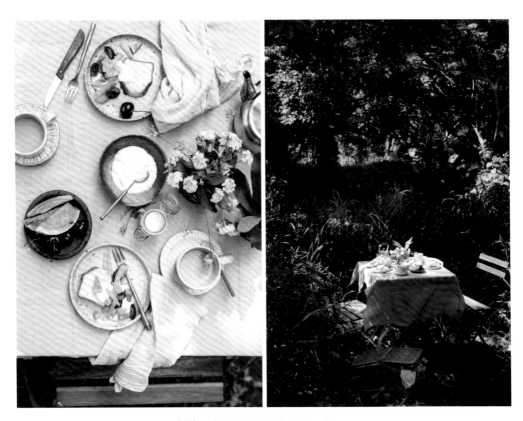

左圖：1/250、f/3.5、iso100、50mm
右圖：1/1600、f/4.5、iso100、50mm

《雙莓美式鬆餅》
手入鏡及動態情境拍攝方式

Pancakes with Blueberry and Blackberry

食物攝影，歸屬於靜物攝影，但有時為了能呈現生活化的場景，可以加入「人」的元素來為畫面加添動感，也會有一種現在進行式的感覺。我一般會選擇單以「手」入鏡，這樣剛好也不需要太大的取景空間，畢竟若是家中空間比較侷促，取全身景也是很困難。

拍攝時，時時刻刻要留意光線的來源，例如有人入鏡的設定，設計畫面時就要考慮到光來的方向，不要站在場景與窗戶之間，將光都擋住了。有時會看到拍照時人擋在窗戶前，然後說這裡光線好像不太好⋯⋯（攤手）。

另外，利用自然光拍攝動態是較為吃虧的，因為柔和的自然光很難捕捉到銳利的動態畫面。在與人造光源（閃燈）對比之下，這無疑是自然光的一大弱點。唯一比較能克服的時候是出大太陽的天氣，但如果利用艷陽天拍攝，又會失去溫和浪漫的氣氛，所以必須在兩者之間做出選擇。我有時也會很掙扎，到底該追求粒粒分明的糖粉，還是氛圍唯美的整體畫面。但說實話，天氣再好，自然光都無法拍到如閃燈般清楚的動態瞬間，所以我會把握自然光的好處，將重點放在整體氛圍。

造型程度：★★★
配色：黑、深藍、一點粉紅，再加上鬆餅的顏色
拍攝角度：平視角度
光線特性：❀❀❀
光的指向性：側光（右）

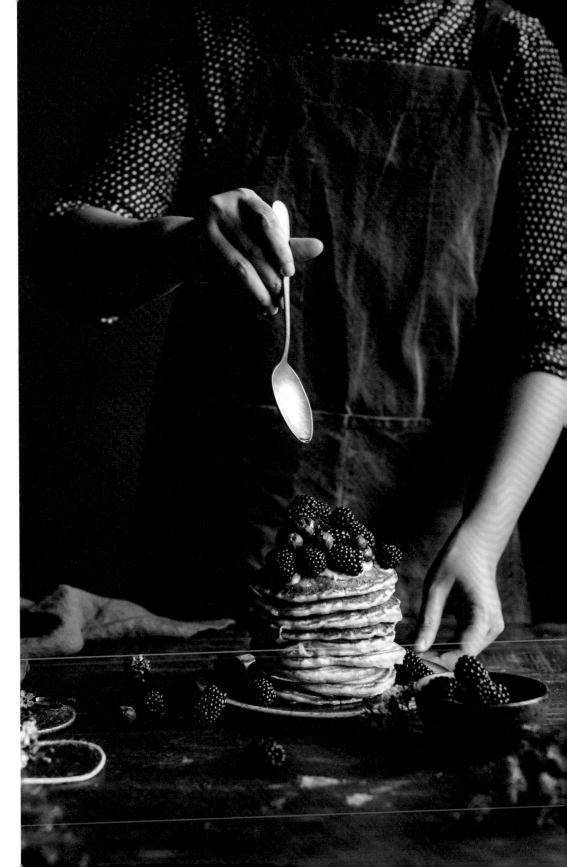

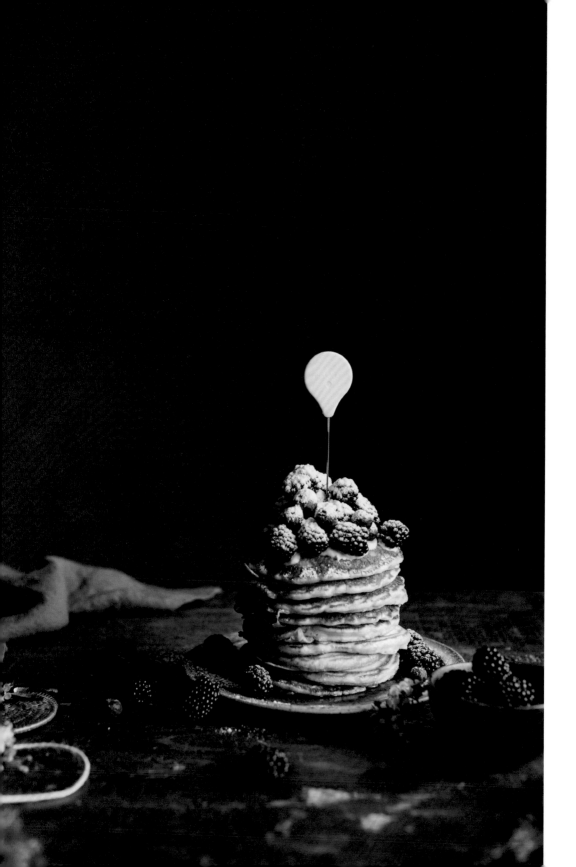

拍攝重點1——手入鏡時的構圖：

除了要考慮「意義上的構圖」，還要設計「畫面上的構圖」。手入鏡的角度對構圖而言很重要，角度拿捏得好，就會將觀眾的目光聚集在主角食物身上，但是若沒有拿捏好，就會顯得很突兀。拍攝手入鏡情境時，如果有他人幫忙當手部模特兒，攝影師就必須指揮模特兒的手部角度，並不是單純的依照手模舒服的方式來擺，必須引導手在畫面中的位置與角度，因為只有攝影師看得到鏡頭中的畫面。

拍攝重點2——攝影師自己當手模：

當一個人在家拍攝卻需要有手入鏡時，最好的朋友就是腳架與遙控器（或定時器）。如果是拍攝像撒糖粉的場景，因為手會在煎餅的正上方，平視時較難對焦到煎餅中央，所以我在測試對焦距離時在煎餅中間插了一根蛋糕測試針，用竹籤或筷子都行，以白色蛋糕測試針作為基準來對焦，對到焦之後再將鏡頭從自動對焦改為手動對焦，最後撒糖粉時按下遙控器來拍攝。

小秘訣：

攝影師自己手入鏡時的對焦方式

我一般都設定在自動對焦，因為人要入鏡，若相機沒有翻轉螢幕便會很難知道有沒有對到焦，所以我都會先手動選擇對焦點，半按快門對到焦之後，將鏡頭上AF自動對焦調到MF手動對焦，這樣按下快門時相機便不會自動對焦，會以已經對到的焦距來拍攝。

1/50、f/3.5、iso 500、50mm

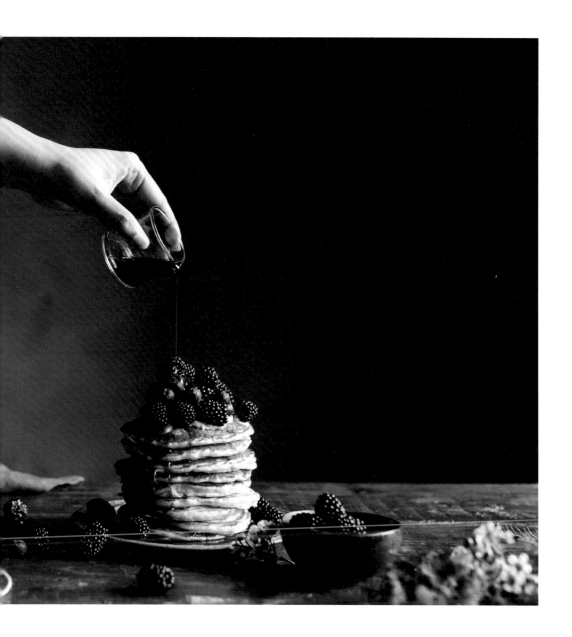

拍攝重點3——撒糖粉的動態畫面：

拍攝動態情境如撒糖粉時，要注意的是快門速度，因為必需捕捉物件在畫面中瞬間的模樣，所以快門速度必需要快，但是快門速度一快，進到相機內的光線就少，所以要留意的是拍攝時需有足夠的光線，或者得將ＩＳＯ提高。

為了補償快速快門所減少的光，光圈可以開稍微大一些，但又不能太大，因為撒糖粉時前後範圍很大，光圈開大的結果就是對焦範圍中幾顆糖粉是清楚的，但是它前後的糖粉卻是模糊的，整體看起來還是沒對到焦。光圈我一般維持在f/4以上，天氣狀況很不好的話會開到f/3.5，但那就有點放棄讓糖粉清楚了。

後製重點：

為了讓目光集中在糖粉與鬆餅，用筆刷將鬆餅前方的桌面局部修暗，再用筆刷稍微的將鬆餅提亮一些，看起來像是有一束聚光燈打在鬆餅之上。

小秘訣：

撒糖粉的手法

撒糖粉時，糖粉粗細不同會有不同效果，篩網大小不同也會有不同效果。撒糖粉的手法更是一大重點。如果用搖的，可以灑出Ｓ型的糖粉，如果用湯匙敲，則會有下雪的感覺。太大力或太小力都不行，可以多實驗幾次來熟悉手感。

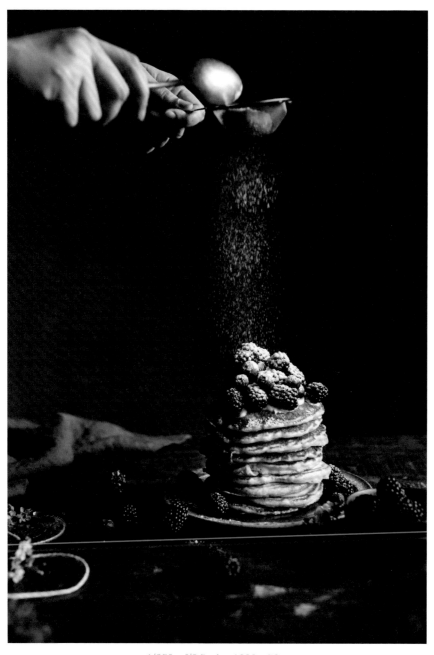

1/250、f/3.5、iso 1000、50mm

《覆盆李子編織派》
製作過程（明亮背景）V.S. 用餐情境（暗色背景）

Raspberry and Plum Lattice Pies

這組情境主要是想示範在拍攝「製作過程」與「用餐情境」時的不同。我有一個習慣就是偏好在明亮桌面上拍攝製作過程，然後再以暗色背景拍攝用餐情境。這跟我對情境的聯想有關，總覺得製作食物時要在明亮環境，顯得有朝氣活力，而用餐時則可以放鬆一些，坐在屋子一角好好享受，所以才會發展出這樣的拍攝習慣。

製作編織派的場景中，道具主要是製作水果派所需要的食材與工具，就算有花草或其他裝飾性道具，也會以劇情合理性為最高考量。換到用餐情境時，則會依據情境設定來決定搭配道具，這時便可能會選擇比較浮誇，比較能營造氣氛的造型手法。

不論情境的繁複度，我都喜歡給予畫面一個故事。意義上的構圖就是這個故事的劇本，畫面上的構圖就是故事裡角色們在舞台上站的位置。有了劇本之後，就能知道角色們之間的相對關係。誰該站舞台中央，誰又該在一旁擔任綠葉配角；哪些是一家人，哪些又是對立關係。理解畫面中物件出現的原因，以及與彼此之間的關係是相當的重要，這會決定故事的合理性與邏輯。

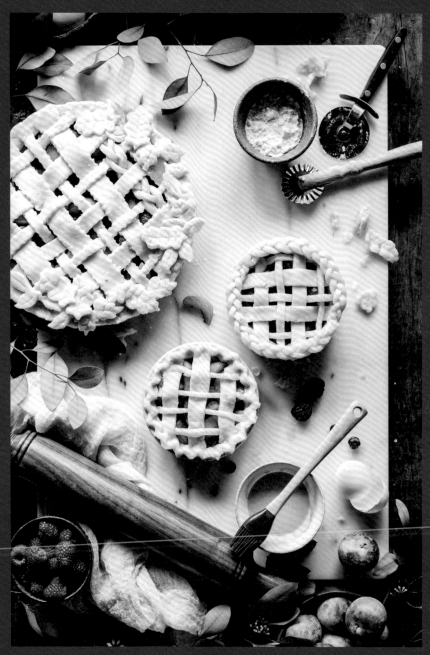

1/80、f/4.5、iso 320、50mm

｛ 製作過程 ｝

如何選擇與運用道具：

1. 與主角（食物）有直接關聯的餐道具：烤盤
2. 說明或增添主角（食物）味道的道具、食材：派中用的水果、桿麵棍、麵粉、蛋液蛋殼
3. 營造氣氛或增加個人特色的裝飾：植物、花朵

每個情境中，首先要想清楚主角是誰，它的角色是什麼，再來是它有什麼特色，最後才是加入自己喜歡的物品與裝飾。造型程度低的情境中，只會進行到第二階段，不會有裝飾性道具入鏡。

造型程度：★★★☆

配色：白、橘黃、粉紅

拍攝角度：俯視角度

光線特性：❀❀❀❀❀

光的指向性：側光（橫式：右，直式：上）

拍攝與後製重點： 要擷取製作過程的哪一個階段是依照個人喜好，如果不是要紀錄每一個製作步驟，通常會選擇視覺上好看且沒有時間壓力的部份。以製作水果派來說，如果有選擇就不會拍攝桿派皮的畫面，擔心拍攝時間太長會使派皮中的奶油回溫，導致太軟無法成形。這時可以選擇拍攝已經捏好派皮的畫面，這樣一來就比較沒有時間壓力。

測試道具與光線

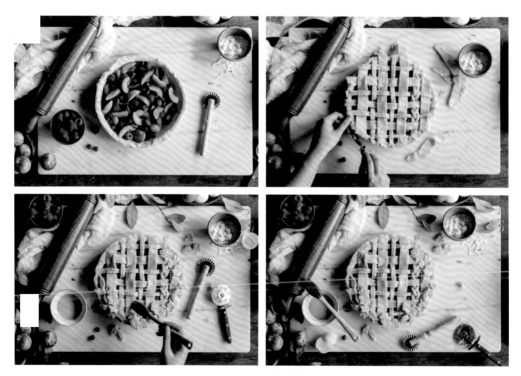

製作過程四張組圖

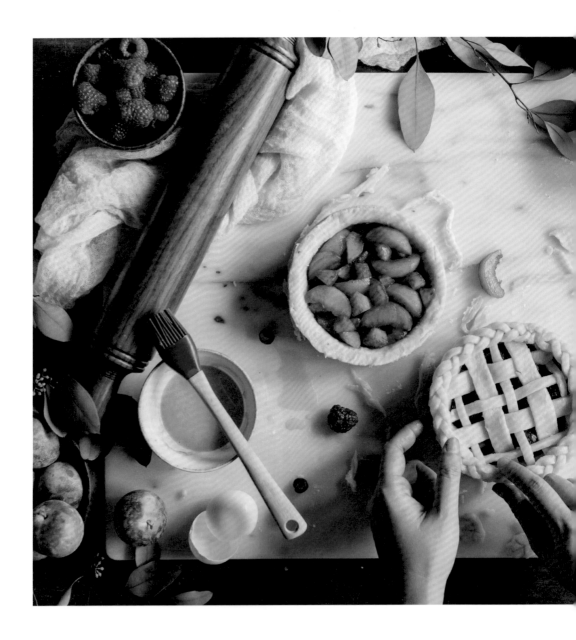

1/100、f/4.5、iso 320、50mm

｛ 用餐情境——野餐木盤 ｝

熱騰騰的水果派出爐之後，收拾好餐具，準備外出野餐的情境。

畫面中的紗布餐巾是最淺色的道具，因為水果派的焦黃派皮顏色跟木質托盤有些接近，希望以餐巾布襯托出水果派的輪廓，不要讓派消失在同色的托盤上。若是選用了一條深色餐巾便會失去意義。繁複情境中，我會盡量避免有一個單獨出現的顏色，像是整體灰藍色的畫面，我不會擺一顆橘子在其中，要擺就會擺兩三顆，這樣才能呼應同一個色彩主題。這畫面中有一條淺米色餐巾，呼應它的是右上角裝蜂蜜的杯子與白色的繩子，雖然不起眼，但是還是有幫助達到平衡。水果派、金色剪刀、木柄餐具與木質托盤為一組，藍綠色的背景與穿插畫面的枝葉則是一組，最後粉紅李子、深紅覆盆子與紫色菊花及粉紅小花則是同一家族。

> **造型程度：★★★★**
> **配色：黃褐、紫紅、綠**
> **拍攝角度：俯視角度**
> **光線特性：❀❀❀❀❀**
> **光的指向性：側光（右）**
>
> **拍攝與後製重點：**為了展現與製作過程情境完全不同的氛圍，利用深綠色背景來襯托木托盤，加上大量的植物花卉，將大自然元素帶入畫面之中。同時也加入了手的元素，傳達出正在準備出門的臨場感。

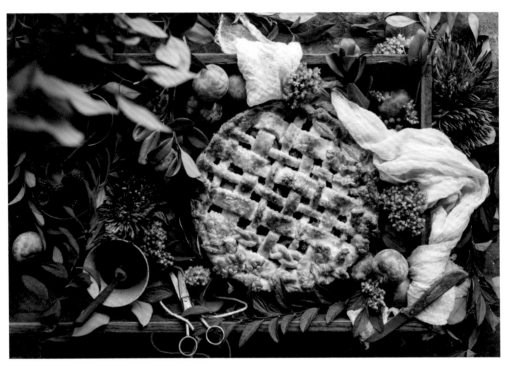

1/60、f/2.8、iso 500、50mm

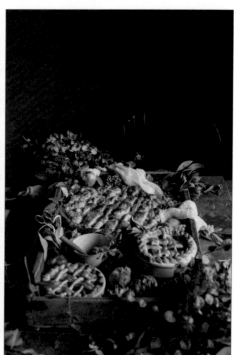

測試光線、配色與構圖

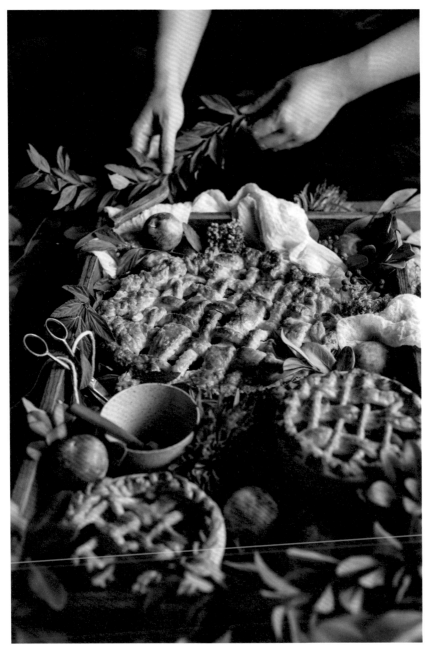

1/60、f/4.0、iso 400、50mm

《草莓鮮奶油蛋糕》

組圖拍攝——運用取景角度與構圖來說故事

Strawberry Shortcake

一般而言,不同角度拍攝是需要不同的造型,如果為了平視角度而造型的情境,拍攝俯視角度時,勢必得做某種程度的微調。不過也是有可以完全不動佈景造型,就拍出不同角度又可以敘述一個故事的作法。

通常要能同時拍攝很多個角度的佈景,都會是繁複情境。繁複情境除了可以拍攝全景,也可以拍攝食物的特寫近景,因此若是版面較為自由,像是部落格文章或臉書相簿,便可以將情境設定的稍微複雜一些,拍攝一組有敘事順序的組圖。**在場景不進行大幅變動的前提下,僅以鏡頭角度與構圖來改變畫面,利用組圖來說出一個故事。**

拍攝組圖要留意的地方,最好列出需要拍攝的內容,例如餐桌景、空間照、食物特寫等設定,這樣才不會漏掉關鍵照片。

草莓鮮奶油蛋糕組圖的情境設定就是以蛋糕本身為主,傳達製作蛋糕的場景與過程。造型上用了很多我的慣用手法,利用蛋糕架來將主角蛋糕墊高,旁邊散落著沒用完的葉材,剪刀與口布是製作時會用到的工具,而一旁也放著呼應蛋糕蛋糕裝飾的草莓。

造型程度:★★★
配色:白(鮮奶油蛋糕、梔子花)、米色(桌布與餐巾)、紅(草莓)與綠(葉材與香草)
拍攝角度:45度角、俯視、平視角度
光線特性:❂❂❂
光的指向性:側光(左)

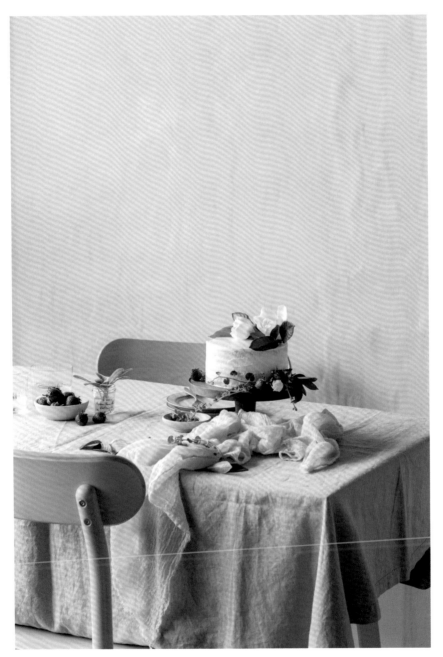

1/125 f/6.3 ISO400 85mm

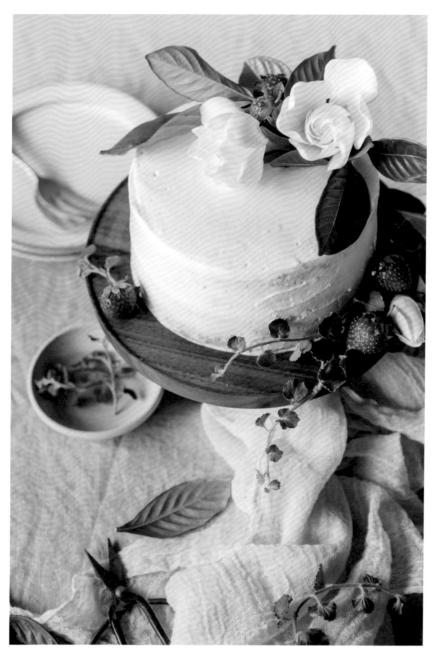

1/160 f/4.5 ISO250 85mm

拍攝與後製重點：

1.45度角——同時拍到花藝蛋糕頂部裝飾與側面，表示是有高度的層次蛋糕（layer cake），也可以看到主角與配角同框出現，大光圈的淺景深效果讓焦點集中在蛋糕，目光遊走時則會看到作為配角的裝飾材料，以及剪刀與餐布等用具。

2.平視空間景——往後踏一步，利用大量留白與平視角度來捕捉空間，告訴觀眾，我是在這裡製作這個草莓鮮奶油蛋糕。側逆光的拍攝角度，讓畫面看似是從旁觀的角度來觀察蛋糕的製作場景。

3.平視近拍——利用平視近拍來敘述切好蛋糕，準備開動的情境畫面，觀眾像是坐在桌子的一邊，看著對面的座位，等著朋友上桌就可以享用蛋糕了。

4.俯視餐桌景——與其選擇拍攝整張餐桌面的俯視照，我挑選了一張偏向近拍的俯視照，畫面中最主要的物件是桌上讓兩人共享的草莓水果盤與鼠尾草桌花，應該是主角的切片蛋糕卻被裁切在邊緣，選擇這樣的構圖方式是為了傳達生活感，像是攝影師隨手拍了一張紀錄日常，讓觀眾覺得好像只看到了餐桌的一小角，對於畫面外的畫面感到好奇。

5.45度角近拍——最後追加一張切片蛋糕的特寫，傳達食物的風味與口感，如此一來，便同時兼顧了空間與食物的故事性需求。

小提醒：

照片中使用的梔子花是非食用花，切花一般皆含有農藥，若擔心衛生與健康問題，請勿使用非食用花來裝飾。如果是我自己拍攝後要吃的蛋糕，我會塗上特別厚的一層鮮奶油或糖霜，然後取下切花之後，刮除有接觸到的鮮奶油或糖霜，切花也會盡量先浸泡過清水。不過依舊要提醒，若是要宴客或請朋友吃，請務必確認大家對使用切花裝飾的意願。

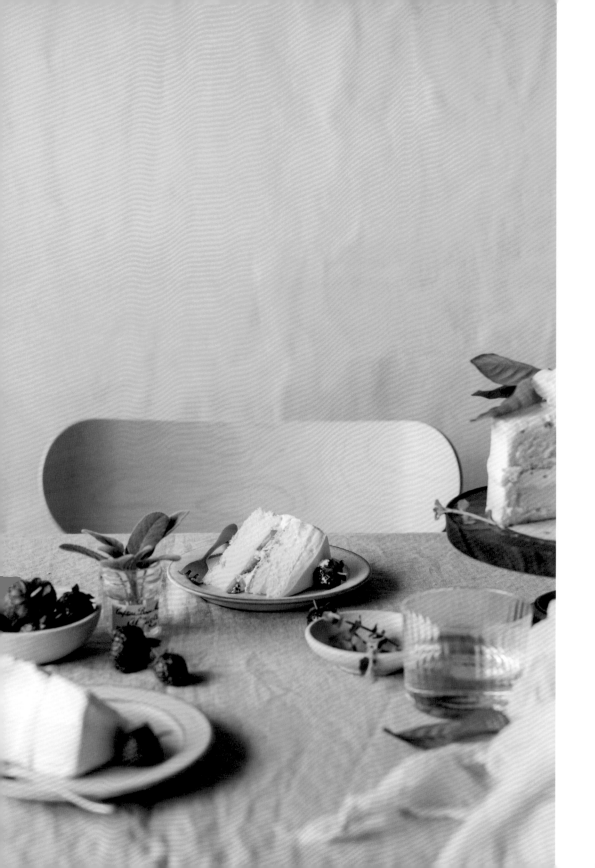

左圖：1/160 f/4.5 ISO200 50mm
右圖：1/200 f/4.0 ISO200 85mm

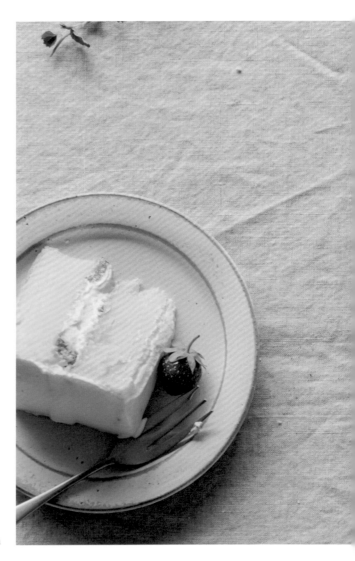

1/160 f/4.5 ISO320 50mm

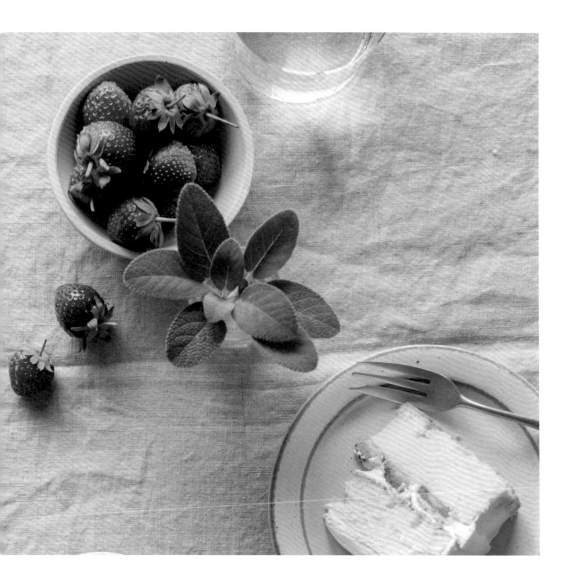

《家中的秘密花園餐桌》

暗色背景——浪漫的靜物油畫風格

A Secret Garden-inspired Table

「黑暗之中，始能見光閃耀。

（In order for the light to shine so brightly, darkness must be present.）」

—— 畫家 法蘭西斯、培根（Francis Bacon）

這是我近期最喜歡的一句話。

所謂「靜物油畫」風格是來自文藝復興Chiaroscuro繪畫風格，義大利文中chiaro是明，scuro是暗，強調的就是利用光影的明暗對比來營造立體感。**重點在於利用黑暗的背景來突顯明亮的主體，讓拍攝的主題更顯眼，使目光聚集在主體之上。**

以暗色背景襯托著甜點、水果、植物花卉與各種餐具，這應該是我心中最嚮往的畫面。而在設計這組照片時，我決定要將情境程度升高到能力的極限，一般是不會選擇情境程度如此高的造型，畢竟家裡餐桌上不會無緣無故出現一座花園。

的確，一個充滿花朵植栽的私人空間，光是想像就覺得很美妙，所以既然這次決定要打造一個繁複造型的情境，何不就來實現我心目中的秘密花園餐桌。

發想畫面時就已經預想會有很多綠色植物，有種枝葉從秘密花園爬到桌上的感覺，不過同時又不想讓綠意太張狂，畢竟是花園，不是叢林。因此選擇了以花瓶與盆栽來乘載這些植物，再加上不同的葉材來作為蔓延的樹藤枝葉。

食物造型也是經過了一番考慮，最後決定將可食用的百里香纏繞在鮮奶油香草蛋糕之上，打造出藤蔓攀爬的模樣，彷彿已成為花園的一份子。

造型程度：★★★★★

配色：白（蛋糕、花瓶、茶具）、綠（植物）、粉紅（李子、虎杖）

拍攝角度：平視角度

光線特性：☀☀☀

光的指向性：側光（右）

1/50、f/5.0、iso 320、50mm

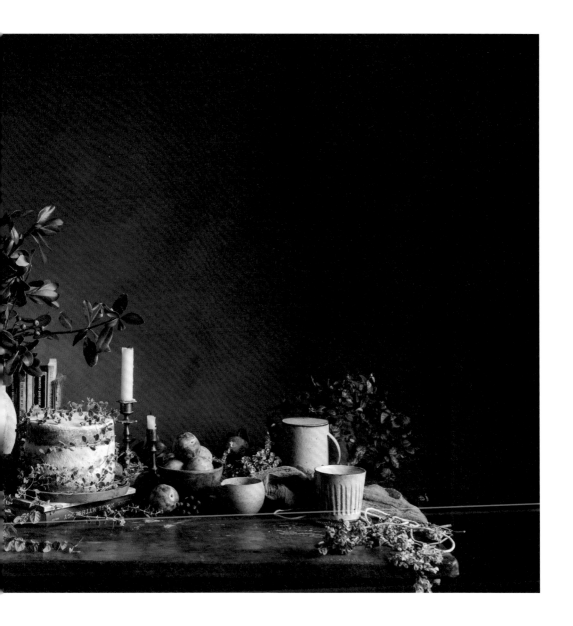

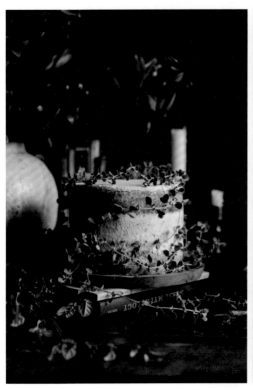

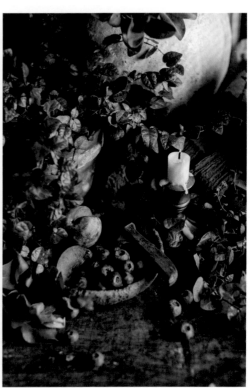

1/100、f/3.5、iso 400、50mm 1/50、f/3.5、iso 320、50mm

造型重點：造型主題是「被植物掩沒的鮮奶油香草蛋糕」，因此用了很多植物與道具當配角，主角蛋糕被放在書上架高，造型重點就是在大合照之中，交叉排列出高低前後參差的畫面。

拍攝重點：拍攝時要留意光線不可太強，如果太強就必須用控光器材（白色濾光布）來將光線減弱，變成柔光效果。將背景與主角周圍局部的曝光調低，以突顯前後景，以及光影明暗的對比。

後製重點：暗色背景風格的重點在於光影的呈現，因為靈感是來自古典油畫，柔和的光線加上分明的光影對比才是暗色背景風格的核心。為了強調出這種風格其浪漫陰鬱的氛圍，所以在後製時要特別留意光影效果，利用「對比」與「曲線」來將提升亮部，並降低暗部曝光。如果覺得主角不顯眼，可以利用筆刷工具，將主角的曝光局部調亮。

平視構圖的留白，營造空間感——每當有訪客來到工作室，經常會看到大家有點疑惑地看著我照片中很常見的那面灰牆，然後問說「你就是在這裡拍照的嗎？比我想像的還要小。」很多人看了我的照片後都以為我的工作室很大，但其實就是很一般的住家大小而已，畫面中的木桌長約110公分。而使場景看起來相較大及高的關鍵就在於「留白」與「取景比例」。

如果有注意到就會發現我在平視角度拍攝時很喜歡留白，我的照片中可能有三分之二，甚至四分之三都是黑色背景，主體只佔了畫面中的一小部分，而且還是在最底部。我也不確定自己到底是從何時開始使用這樣的取景比例，不過它的重點就在於營造空間感，讓人誤以為這空間有著很挑高的天花板，或者寬廣的牆面，其實只是靠著主體與留白空間的比例差異來使場景顯得空曠，沒有壓迫感。

練習依照光線方向來造型場景——道具多在畫面的左下方，主要是因為光線從右邊進來，如果高大或較有份量感的道具放在右邊，便會擋住光線，如果不是特別大的物件也就算了，但因為白色花瓶與枝葉的體積很大，如果放在右邊，左邊桌上所有的道具都會被陰影籠罩。

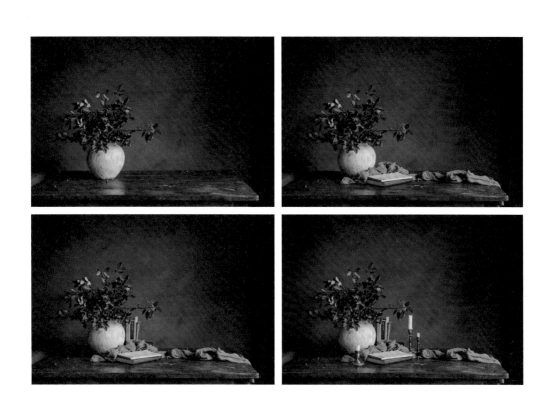

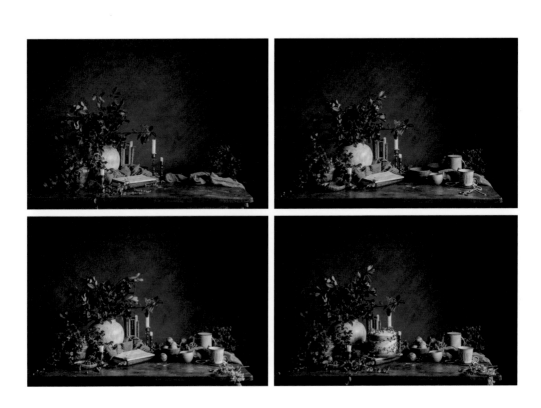

著手造型時，我會依照物件的重要性與大小來下手，依序為基底（主角）、配角、表面裝飾。基底有兩種，一種是畫面內容的主角，像是蛋糕、菜餚或花藝作品等，通常它們也會是畫面中最大的物件。不過有時主角可能是像杯子蛋糕一樣的零星小型蛋糕，這時就會出現另一種基底，也就是在畫面中視覺最顯著的道具，例如蠟燭臺、蛋糕台或茶壺等形狀大小顯著的道具。另外還有一種，雖然沒有重要意義，但是通常也會在造型時第一個放進去，那就是調整高度的物件，比方說小木盒或舊書等道具。這些是在拍攝時，為了營造物件高低參差不齊的層次感時所會出現的架高道具。

打好基底之後，就會開始加入配角道具，例如蛋糕刀與蛋糕盤，盡量依照邏輯性來分配各自的位置，透過鏡頭看畫面之後再決定是否要調整。最後則是表面裝飾，例如花草或小茶匙等，若構圖上有缺角或不平衡的地方，這時便可以利用表面裝飾來補強。

《小森食光之香菇蘿蔔炊飯》
準備拍攝清單與流程

Mushroom and Radish Rice from Little Forest

提到電影《小森食光》，大家應該都不陌生，覺得療癒的同時，也像是在身後鞭策我工作的存在。

每當我提不起勁，覺得懶散沒有動力時，就會拿出這部電影的ＤＶＤ，開始馬拉松式的播放，從夏秋一路看到冬春，除了看著美景與美食，也看著電影中努力生活，自己種菜煮飯的主角市子，同時反觀自己，平時不多想還真不會意識到是生活在如此方便的世界。這麼一想，馬上就會打起精神，開始計畫新的拍攝。

之前有一次自以為浪漫，跑到鄉下自己過了一週，預想是能遠離城市喧囂，好好的放鬆，到了才知道真的很辛苦啊，光是張羅吃食與維護基本生活機能就得花費很多時間與心力，所以回到城市後就更沒有理由萎靡了。

既然要向《小森食光》致敬，就選擇了需要花一點功夫的炊飯，但跟市子比，這算什麼呢。如果問我，電影中所出現的食物中，我最想嘗試哪一項，我絕對會說凍蘿蔔。我非常熱愛白蘿蔔，除了蘿蔔絲餅之外，沒有遇過我不喜歡的白蘿蔔料理。而電影中市子為了準備過冬的糧食，將白蘿蔔切片後串成條狀，寒冬中掛在屋簷底下，讓蘿蔔自然結凍風乾。看著她用凍蘿蔔做了佃煮蘿蔔，說著不是凍的就沒有那麼好吃，實在是太好奇到底有多美味，如果台灣天氣有到那麼冷，我還真的會實際做做看，可惜氣候條件不同，只能隔著螢幕想像它的美味了。不過，雖然無法自己製作凍蘿蔔，台灣的新鮮蘿蔔也是很好吃的，所以這次炊飯的口味就決定要加入白蘿蔔，另外還有鮮香菇、青花菜花與柴魚高湯川燙過的雞胸肉。

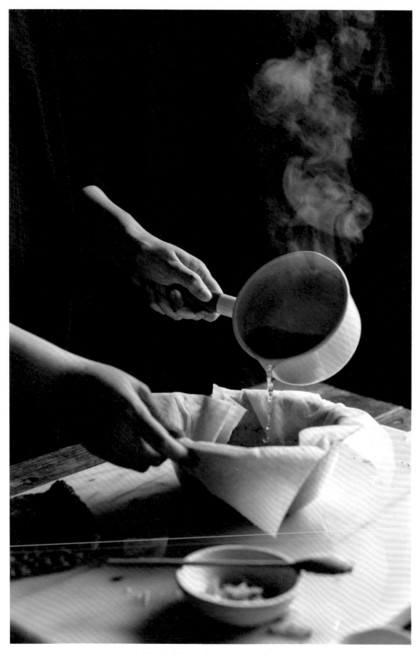

1/800、f/3.5、ISO1250、50mm

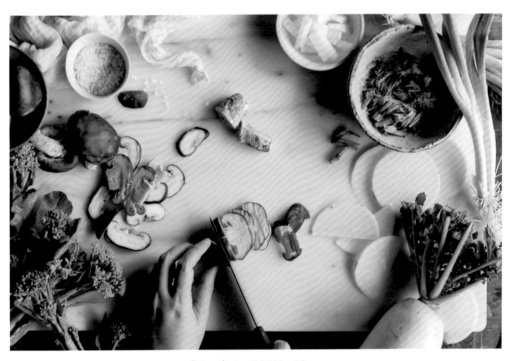

1/60、f/4.5、ISO500、50mm

造型程度：★★★★
拍攝角度：俯視角度
光線特性：※※※※
光的指向性：側光（右）

拍攝重點：設計任何食物的造型時，我都會先在腦中想像它完成的模樣。如果食譜是「香菇蘿蔔炊飯」，想像一下菇類與蘿蔔加上炊飯的顏色，全部都是米白或咖啡色，畫面上會很單調，所以在設計食譜時，便會考慮加入豌豆莢或四季豆等能添增色彩的配菜。不過計畫歸計畫，如果不是當令的食材也很難買到，所以我會以顏色來做規劃，以炊飯為例，出門採購時我便設定要找一個外型偏硬挺的深綠色蔬菜，不要葉菜類。最後很滿意的選到了深綠色又帶著黃綠色花的青花菜花，很適合這次的炊飯主題。

如果是拍攝食譜文章的配圖，想要加入製作過程的照片，將分解動作拍清楚會是最大目的，所以就不用考慮太多情境設定，唯一要注意的就是光線。很多人會求方便，直接在廚房拍攝，但家中廚房一般沒有很好的自然光，或者會混入頂頭人造光，所以我是一定會將食物搬到有自然光的地方拍攝。如果沒有特別的情境場景設定，我會在平時拍攝的窗邊，事先設立好一個桌面，簡簡單單的，讓我可以將熱的食材搬過來拍攝。

如果家中廚房很美，採光又好，當然可以直接在廚房拍攝，但我家的廚房是沒有任何自然光，所以我照片中的製作場景，都是特別設置的臨時廚房，如果需要用火就會拿出電磁爐。

1/100、f/5.0、iso 200、50mm

這組照片中，包含了食材照、製作過程照，以及上桌後的餐桌照，每當有多張不同階段的畫面需要拍攝，我都會列出拍攝清單，以防在現場忙昏頭而遺漏了某個場景。以下便是這場拍攝的拍攝清單與準備流程：

1.佈景設定 ── 灰牆+木桌+大理石

2.炊飯備料 ──
・切：香菇、鴻禧菇、白蘿蔔
・煮：雞肉、青花菜花、鰹魚高湯
・泡：米（200g）

3.拍攝清單 ──
・俯視：食材（香菇、白蘿蔔、青花菜花、鰹魚片）
・特寫：手刨鰹魚片
・平視：倒鰹魚高湯（逆光）
・特寫：拌入雞絲、青花菜花
・平視：飯桌上飯盛在碗中，旁邊是土鍋
・平視大景：餐桌用餐景

後製重點：其實這組的後製並不多，大理石底版的食材照是以均勻曝光為主，暗色餐桌上則要確定主角飯碗與土鍋中的炊飯夠明亮，才能清楚的看出主角的存在，可以利用筆刷工具來提亮炊飯的曝光。

《獻給星期三小姐的雙倍巧克力蛋糕》
暗黑情境的極致

An Ode to Wednesday Addams

從小到大在求學過程中，我最討厭的就是寫作文。不管是中文還是英文，我就是很討厭寫作文，更討厭檢討作文。在我開始做翻譯與文案的接案工作後，有天我突然想起了小時候多麼討厭寫作文這件事，想想覺得很好笑，怎麼搞得我現在竟然是一名文字工作者，但是深入一點去思考後才發現我討厭寫作文並不是因為我討厭寫作，我討厭的是那些千篇一律不容變通的內容。為什麼寫作要跟數學套公式一樣有一定規則的起承轉合？為什麼我的志向就一定要寫老師醫生消防員？為什麼我明明想當一名巫婆卻一定要我寫律師？

是，我小時候的志願是當一名巫婆，沒錯，就是騎著掃把熬著毒藥的那種巫婆，不，不是哈利波特那種，是晝伏夜出戴著尖帽旁邊有一隻黑貓的那種。

我小時候想當巫婆當然不是沒有原因的，這一切都歸功於我的兒時偶像、人生導師、終生指標，也就是Wednesday Addams。

如果沒有看過電影《阿達一族》（1991）與《阿達一族2》（1993）的朋友們，現在馬上起身去ＤＶＤ店租一下，雖然我不確定是不是還租得到，電視上偶爾還會播一下就是了，但這實在是經典中的經典。

我熱愛Addams一家，尤其是Wednesday與她媽兩人，撇開那些嘲諷的黑暗場面，阿達一家其實是相互支持非常有愛的一家人，我還記得我當時喜歡到後來連我爸都開始叫我Friday……（不過Friday這名字完全失去了Wednesday名字的惡毒意義，工作周中最難熬的一天，不就是星期三嗎～總之他們一家的名字其實都有著很妙的意義。）

而且我覺得很奇妙的一點是有很多小時候喜歡的事物，長大之後再看會覺得怎麼這麼幼稚怎麼會喜歡這種東西，但現在長大了再看阿達一族，我只是更加確認了我對Wednesday的愛，她實在太酷了，小時候就喜歡她的我也實在太酷了。不過再仔細想想，當別的女孩兒們都在喜歡迪士尼公主的時期，我卻喜歡Wednesday這種角色，難道不覺得有點詭異嗎，所以隔天我就跑去問我媽：

「你記得我小時候很喜歡Wednesday Addams嗎？」

「記得啊。」

「那你沒有覺得我很奇怪嗎？」

「不會啊，我也很喜歡她，還有她那個媽媽。」

通過這段對話，我開始有點了解我為何會喜歡阿達他們一家了，而且也似乎在我媽身上看到了Morticia（Wednesday她媽媽）的影子。

其實小時候的我根本沒有想那麼多，也並不是有意識的覺得要叛逆或與眾不同才去喜歡Wednesday，只是很單純的覺得她很酷，感覺她跟我很合得來的樣子。話說我當時也喜歡「小美人魚」，但喜歡之餘莫名的覺得她好像有點蠢，長大後再看才意識到這簡直是完美扼殺女性主義的一部作品。而相對的《阿達一族》長大了後再看，反而會覺得我小時候就喜歡這部電影實在是太有品味了，別看它好像只是賣弄黑色幽默，其實其中都有著很正面的意義，彷彿在告訴像我這種不合群的小孩，其實與眾不同離經叛道也沒有什麼不好。

現在想想，當一名soho作家跟當巫婆似乎沒什麼兩樣，沒日沒夜的工作，常在奇怪的時間在廚房煮東西吃，尤其是半夜不開燈煮著紅通通辣泡麵時，咕嘟咕嘟的挺詭異的，不然就是凌晨帶著黑眼圈拖著腳步去便利商店買蠻牛，看著打瞌睡的管理員們都被嚇醒我也挺不好意思的。晝伏夜出的關係使得膚色蒼白，愛穿黑色說實話不是什麼時尚原則，只是懶得搭配顏色罷了，這樣說來，我似乎達成了我的兒時願望，對此我只能說 be careful what you wish for而已了。

我其實很羨慕Wednesday是一個那麼開門見山的怪孩子，如此毫不掩飾的怪異，毫不偽裝的做自己，可能也是如此所以每次看著她與她那一家怪異的家人，心靈都會有種得到慰藉的感覺。所以為了她設計的情境，也要盡情的擁抱黑暗。陰沈，我們就陰沈到底。枯枝、黑巧克力與冰島帶回來的紫色野莓鹽，成為了星期三小姐情境的主要造型元素。

1/60、f/5.6、iso 640、50mm

造型程度：★★★★

配色：深咖啡、深灰藍、深綠

拍攝角度：俯視角度

光線特性：☀☀

光的指向性：側光（右）

拍攝與後製重點：這組照片的拍攝重點與秘密花園餐桌很相似，在於平視角度的取景比例，以及光線的明暗對比。

而不同之處則是星期三小姐蛋糕情境採用了很暗沈低飽和的配色，故意讓整個畫面看起來沒有特別突出的色彩與主體，看似有些陰沈昏暗，但充滿了我對與眾不同星期三小姐的喜愛。就算沒有強烈色彩，在明暗對比強烈的風格中，可將主角想像成舞台上的主角，而光線就像是聚光燈打在主角身上，利用集中的光線來宣告主角的重要性。

從前面我就一再強調，陰影與暗部不是壞事。需要有黑暗，才能突顯光亮。在獻給星期三小姐的蛋糕情境中，我想將這個理念做到極致。要黑，我們就黑到底。不過就算黑，也能看到照片中的重點為何，關鍵就在於如何利用光影。

自然光的反覆與不定，正是它吸引我的地方。我是個很矛盾的人，我的日常一直處於兩個極端，一是待在家足不出戶，另一個是在陌生國度一人旅行。每當我在家充完電，我就會開始構思下次要挑戰哪個國家或城市。對我而言，旅行，除了遊玩，更是一種刺激。在人生地不熟的旅行地找路找店找東西吃，一切的不可預料，都是樂趣所在。

而攝影中的自然光，就像是外出旅行般無法預料，在一切都在我掌控之中的自宅中，甜點自己做，佈景自己搭，唯一無法控制的就是自然光。它，讓我的攝影過程多了一分刺激，讓我無法處於安逸，一旦光線改變了，就得因應變化而有所更動。而在這份煎熬之後，看到絕美光影的完成作品，那種滿足感是無法言喻。

在這個追求便利的時代，喜歡上如此費時費力的自然光，並不是有什麼特別的堅持或理念，只是想如星期三小姐一般，做我自己。

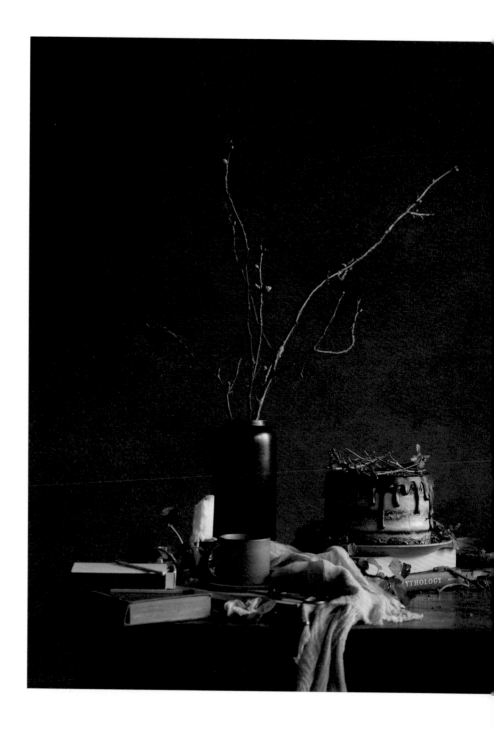

1/80、f/3.5、iso 640、50mm

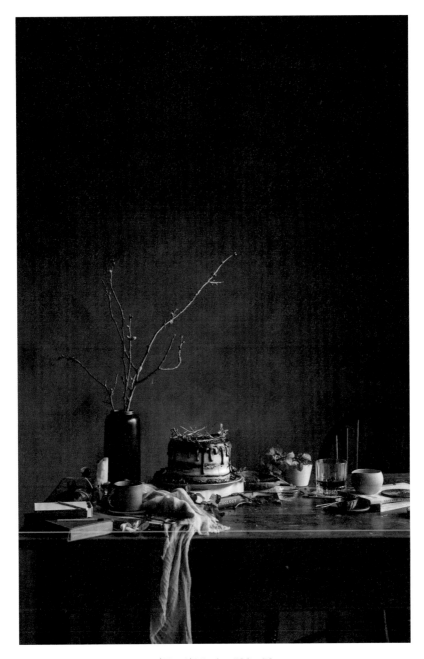

1/80、f/4.5、iso 500、50mm

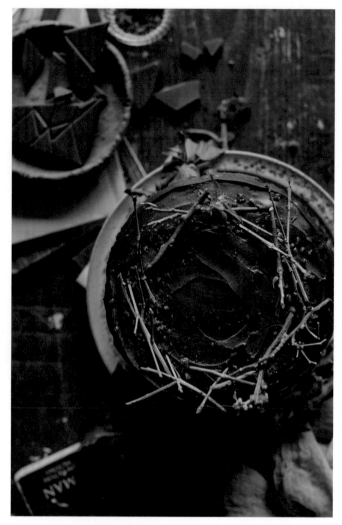

左頁：1/60、f/4.5、iso 500、50mm
右頁：1/80、f/4.5、iso 640、50mm

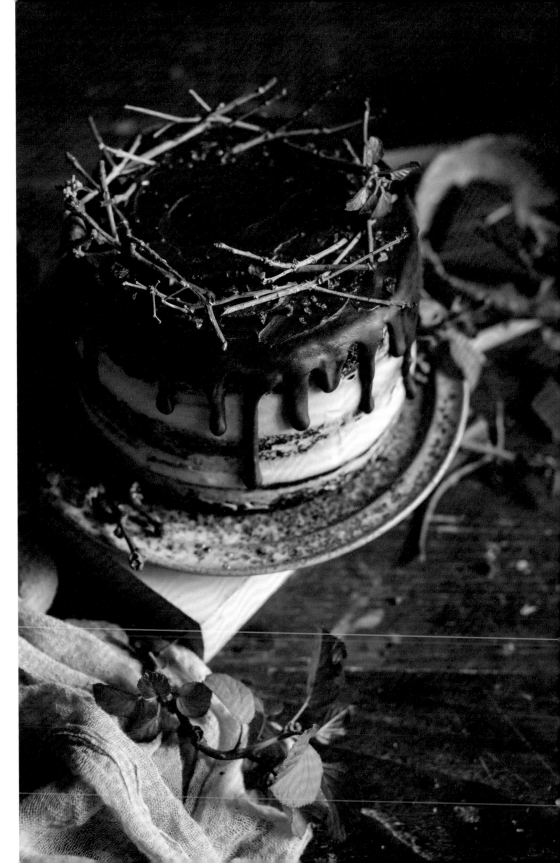

左頁：1/80、f/4.0、iso 640、85mm
右頁：1/80、f/4.0、iso 640、85mm

THANKS TO

與我一路走來的讀者們

部落格剛成立，無人問津時，總覺得這世界上要找到懂得自己的人很難，但這一路走來，遇到了許多的你們，可能只是在社群網站上的一句留言，也可能是默默地在電腦另一端忠實的讀著，是你們，讓我覺得走上攝影這條路真好。

推薦人（依名字筆劃排列）

Oni、Ying C.、Charles、男子的日常生活 E & J、凡寧、忠恬、警長

知道要寫這本書後，我唯一擔心的部分就是推薦人。當時的我並不認識任何食物或攝影產業的人，心想出書不是都會有推薦人的推薦文，但我一個朋友都沒有，該找誰來推薦呢？沒想到兩年後，向編輯提出推薦人人選時，還可以說出「夠不夠？我還有更多」這句話。

孤僻阿宅終日離群索居，社交能力有時有些生疏，謝謝你們還願意跟我交朋友（笑）。

出版夥伴們

阡卉、函潔、達子

謝謝你們與我一起完成我的第一本書，也謝謝你們包容我一些莫名的堅持。

我的課程小幫手兼手模們

玉霜（p.130 & 189）、語辰(p.152)、裴湘(p.103)、Tzuyi (p.123)、明儒(p.27)

每一位課程小幫手都是我在上課時絕大的助力，從2016年開始到今日，很多無法一一列名的朋友，謝謝你們願意來扛道具當手模。

明月

謝謝你帶我走上這本書的旅程。

And mom,

For always believing in me, even when the rest of the world and sometimes I didn't.

THE ——— 攝 影 食 光

VISUAL STORY

OF FOOD ———

┌─ 國家圖書館出版品預行編目（CIP）資料 ─┐

攝影食光：跟著食物攝影家Gia,掌握自然光、食物造型、情境構圖與後
製重點,拍出有故事與靈魂的餐桌風景 / 小小工作室Gia著.
 -- 初版. -- 臺北市：麥浩斯出版：家庭傳媒城邦分公司發行, 2019.05
　面；　公分
ISBN 978-986-408-497-5(平裝)
1.攝影技術 2.攝影作品 3.食物
953.9　　　　　　　　　　　　　　　　　108007202
└──────────────────────────────┘

攝影食光：跟著食物攝影家Gia，掌握自然光、食物造型、情境構圖與後製重點，拍出有故事與靈魂的餐桌風景
The Visual Story of Food

作者	小小 / 工作室 Gia
責任編輯	黃阡卉
書籍設計	森田達子
行銷企劃	蔡函潔
發行人	何飛鵬
事業群總經理	李淑霞
副社長	林佳育
副主編	葉承享
出版	城邦文化事業股份有限公司　麥浩斯出版
E-mail	cs@myhomelife.com.tw
地址	104台北市中山區民生東路二段141號6樓
電話	02-2500-7578
發行	英屬蓋曼群島商家庭傳媒股份有限公司城邦分公司
地址	104台北市中山區民生東路二段141號6樓
讀者服務專線	0800-020-299（09:30～12:00；13:30～17:00）
讀者服務傳真	02-2517-0999
讀者服務信箱	csc@cite.com.tw
劃撥帳號	1983-3516
劃撥戶名	英屬蓋曼群島商家庭傳媒股份有限公司城邦分公司
香港發行	城邦（香港）出版集團有限公司
地址	香港灣仔駱克道193號東超商業中心1樓
電話	852-2508-6231
傳真	852-2578-9337
馬新發行	城邦（馬新）出版集團 Cite（M）Sdn. Bhd.
地址	41, Jalan Radin Anum, Bandar Baru Sri Petaling, 57000 Kuala Lumpur, Malaysia.
電話	603-90578822
傳真	603-90576622
總經銷	聯合發行股份有限公司
電 話	02-29178022
傳 真	02-29156275
製版印刷	凱林彩印股份有限公司
定價	新台幣599元 / 港幣200元

2022年9月初版7刷・Printed In Taiwan・ISBN 978-986-408-497-5